무로이 야스오가
알려주는

최고의 그림을 그리는 방법

저자 **무로이 야스오** **번역** 김재훈

YoungJin.com Y.
영진닷컴

무로이 야스오가 알려주는
최고의 그림을
그리는 방법

ANIME SHIJYUKURYU SAIKO NO E TO JINSEI NO EGAKIKATA

ⓒ X-Knowledge Co., Ltd. 2019

Originally published in Japan in 2019 by X-Knowledge Co., Ltd.

Korean translation rights arranged through AMO Agency SEOUL

ISBN 978-89-314-6321-7

독자님의 의견을 받습니다

이 책을 구입한 독자님은 영진닷컴의 가장 중요한 비평가이자 조언가입니다. 저희 책의 장점과 문제점이 무엇인지, 어떤 책이 출판되기를 바라는지, 책을 더욱 알차게 꾸밀 수 있는 아이디어가 있으면 팩스나 이메일, 또는 우편으로 연락주시기 바랍니다. 의견을 주실 때에는 책 제목 및 독자님의 성함과 연락처(전화번호나 이메일)를 꼭 남겨 주시기 바랍니다. 독자님의 의견에 대해 바로 답변을 드리고, 또 독자님의 의견을 다음 책에 충분히 반영하도록 늘 노력하겠습니다.

파본이나 잘못된 도서는 구입처에서 교환 및 환불해드립니다.

이메일 : support@youngjin.com

주 소 : (우)08507 서울특별시 금천구 가산디지털1로 128 STX-V 타워 4층 401호

등 록 : 2007. 4. 27. 제16-4189호

STAFF

저자 무로이 야스오 | **번역** 김재훈 | **책임** 김태경 | **진행** 성민 | **디자인·편집** 김효정

영업 박준용, 임용수, 김도현 | **마케팅** 이승희, 김근주, 조민영, 김민지, 김도연, 김진희, 이현아

제작 황장협 | **인쇄** 제이엠 프린팅

머리말

저는 그림을 그리기 시작하면서 모든 것이 달라졌습니다.

인생이 압도적으로 즐거워졌습니다.

아직 그림을 그리지 않았던 고등학생 때는 아프지만 않다면 언제 죽어도 좋다고 생각했었습니다. 하지만 그림과 애니메이션을 시작한 뒤로는 너무 즐거워서 이제 죽으면 안 되겠다는 생각이 들었고, 자신과 시간을 소중히 여기게 되었습니다.

그림은 인생의 구원이 될 수 있습니다.

그림을 거의 그린 적이 없던 제가 18살 때부터 지금에 이르기까지 약 20년간의 그림 인생을 바탕으로 이 책을 집필했습니다. 수많은 정상급 애니메이터가 어려서부터 열심히 그린 것에 비하면 늦은 시작이었지만, 덕분에 체험할 수 있었던 성장에 대한 고민과 경험을 바탕으로 구상했습니다.

그림을 잘 그릴 수 있을지 아닐지는 재능과 센스만으로 결정되지 않습니다.

따라 하면 충분히 그릴 수 있습니다. 그림은 기술입니다. 그림에 대해 가진 많은 사람이 오해를 푸는 것도 이 책의 목적입니다.

무수히 많은 그림을 그리며 실력을 쌓던 중에 어쩌면 그림과 인생은 같을지도 모르겠다고 생각을 하게 되었습니다.

괜한 짓처럼 느껴지는 연습도 많이 했습니다. 이대로는 실력이 늘지 않을 거라는 불안에 떨었던 적도 있었습니다.

그림에는 자신의 멘탈이 그대로 투영됩니다. 망설임이 생기면 그림에도 나타납니다. 반대로 자신의 체험이 그림의 표현력을 키워주기도 합니다.

그림을 통해서 자신을 알고, 실력을 키우려고 노력하다 보면 여러분의 인생이 더 좋아집니다.

그림도 인생도, 선입견이나 불합리가 최대의 적입니다. 모든 일을 있는 그대로 받아들이고, 가족, 친구, 선생님과 환경만 탓해서는 안 됩니다.

지금까지 좋은 일이 없었던 사람도 그림을 그리면 환경이 더 좋게 개선될 수도 있습니다. 그림 실력의 향상과 함께 얻게 되는 작은 성공을 거듭 체험하세요. 그림이 여러분의 인생을 풍요롭게 만들어 줄 것입니다. 실력을 키우는 방법은 다른 예술 분야와 일, 모든 장르의 성장으로 이어집니다.

이 책은 그림을 막 시작한 초보자부터 프로가 목표인 사람, 취미로 평생 즐겁게 계속 그리고 싶은 사람까지, 많은 사람의 고민을 다루고 있습니다. 그림과 마주하는 최적의 방법을 찾는 계기가 되었으면 좋겠습니다.

이 책이 여러분의 성장과 더 좋은 인생을 보내는 데 도움이 되기를 기원합니다.

목차

1장 그리는 일이 좋아진다

1-5 그릴 수 있는 자신을 만드는 법

Q&A '좋다' 편

2 장 더 잘 그려보까

2-1 '잘 그린다'는 어떤 것인가

2-2 그릴 때의 의식

3 장 모작/데생

5 장　프로로서 그림을 그린다는 것

6 장 그리는 법을 삶의 방식에 활용한다

6-1 그리는 법을 삶의 방식에 활용

6-2 앞으로의 그리기 방법과 생존법

Q&A '생존법' 편

저자 무로이 야스오 인터뷰

1장

그리는 일이 좋아찐다

그림을 그리고 싶다! 좋다! 잘 그리고 싶다!
그런 바람이 중요한 원동력입니다.
왜 그리고 싶은지, 왜 좋아하는지, 어떻게 되고 싶은지,
충동의 정체를 깊이 살펴보고 '좋다'는 감정과 솔직하게 마주하세요.

CONTENTS

즐거운 일이 적성이다

'적성'이란 자연스럽게 흥미를 갖고, 몸이 어떤 방향으로 향한 상태입니다.

이 책을 선택한 여러분은 최소한 그림을 그리는 일에 흥미를 갖고 있는 것이므로, 그림에 적성이 있다고 볼 수 있습니다.

그리는 일이 즐거운 사람은 그림이라는 직업에 적합합니다. 좋아하는 일은 잘하게 된다는 말이 있듯이 적성이 맞는 일은 몇 시간이라도 집중할 수 있고, 그런 과정에서 실력이 좋아지며 다양한 기술도 습득하고 싶어집니다.

의무감으로 즐겁지도 않고, 적성에도 맞지 않는 일을 하는 것은 유한한 인생에서 가성비가 나쁜 일. 즐겁지 않은 일은 아무리 시간을 투자해도 성장을 기대할 수 없습니다. 여러분도 어릴 때 공부나 운동을 하면서 그런 경험을 했던 적이 있을 겁니다.

그림 연습도 비슷합니다. '정확한 모작이 가장 실력이 좋아진다'라는 말을 이전 책 『DVD와 함께하는 애니메이션 캐릭터 작화 기술』에서 했는데, 실제로 그림을 막 시작한 사람이 정확하게 그리려고 하면 무척 힘든 연습(고통)이 되고 맙니다.

어느 정도 그려본 적이 있는 사람이 자신의 습관에서 벗어날 수 없을까 고민을 하면서 정확하게 그리는 것과 그림 자체에 익숙하지 않은 사람이 그리는 것은 의미가 전혀 다릅니다.

즉, 그림 실력을 키우려면 가장 먼저 해야 하는 것은 '솔직하게 지금 하고 싶은 일'입니다.

인생은 무한하지 않습니다. 그렇다면 처음부터 가장 그리고 싶은 그림을 그리세요. 그것이 가장 자신에게 적합한 방식입니다.

그 후의 전반적인 창작 활동은 처음에 그은 한 획의 연장선에 있다는 것을 잊지 마세요.

좋아하는 캐릭터의 얼굴을 그리는 것은 즐겁다

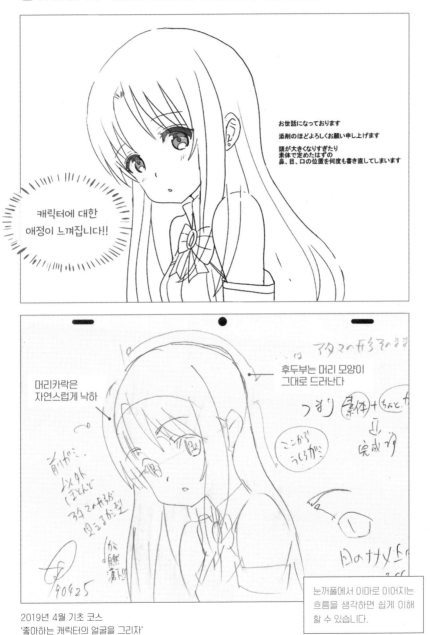

お世話になっております
添削のほどよろしくお願い申し上げます
頭が大きくなりすぎたり
素体で定めたはずの
鼻、目、口の位置を何度も書き直してしまいます

캐릭터에 대한
애정이 느껴집니다!!

머리카락은
자연스럽게 낙하

후두부는 머리 모양이
그대로 드러난다

눈꺼풀에서 이마로 이어지는
흐름을 생각하면 쉽게 이해
할 수 있습니다.

2019년 4월 기초 코스
'좋아하는 캐릭터의 얼굴을 그리자'

좋아하는 그림부터 그려보까

그림을 전혀 그려보지 않은 사람은 무엇부터 그리는 것이 좋을까요?

세상에는 만화, 애니메이션, 게임 등 무수히 많은 콘텐츠가 있습니다. 그중에 여러분이 좋아하는 그림도 있을 것입니다.

못 그려도 상관없으니, 일단 보고 따라 그립니다. 그러다가 좋아하는 캐릭터가 생기면 머리 모양이나 소품을 바꾸는 식으로 조금씩 변형해보세요.

그것만으로도 즐겁게, **내 손으로 직접 그렸다는** 만족감을 얻을 수 있습니다.

'그냥 베끼는 거잖아?'

'개성이 없어……'

그렇게 생각하는 사람도 있을 것입니다. 하지만 아닙니다. **무수한 콘텐츠 중에서 한 장을 골라서 그리는 그 '선택'이야말로 자신의 재능이자 센스입니다.**

일단 그림의 개성에 무게를 두고 의도적으로 아무것도 보지 말고 그려보세요. 그러면 어디선가 보았던 무언가의 영향이 진하게 나타난다는 것을 알 수 있습니다.

만화나 애니메이션을 그리고 싶은 사람은 그것들이 가진 조형미, 양식, 기호를 어린 시절부터 경험했고, 무의식 중에 감성의 일부가 되었기 때문입니다.

앞으로 그림을 그리려는 사람은 무의식의 영향을 떨쳐내려고 하지 말고, 오히려 받아들여 보세요.

'이거 ○○ 그림이랑 비슷하네'라는 말을 들어도 충격을 받을 필요는 없습니다.

'이거 ○○ 그림이랑 비슷하네'라는 말을 듣는다면, 당당하게 '맞아!! 내 그림은 ○○와 ○○와 ○○의 영향이 몇 퍼센트씩 들어 있어'라며 자신 있게 설명합시다.

좋아하는 머리 모양의 캐릭터도 디테일까지 챙긴다

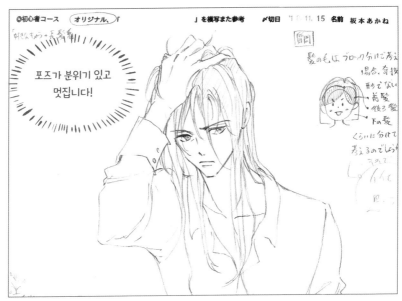

포즈가 분위기 있고
멋집니다!

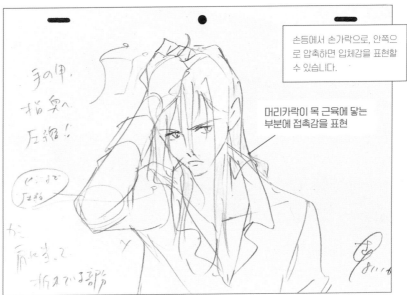

손등에서 손가락으로, 안쪽으
로 압축하면 입체감을 표현할
수 있습니다.

머리카락이 목 근육에 닿는
부분에 접촉감을 표현

2018년 11월 초보자 코스
'좋아하는 머리 모양의 캐릭터'

내가 즐거운 그림을 그린다!

내가 최대한 즐길 수 있는 그림을 그리자.

그것이 초보자의 최우선 목표입니다. 무조건 '나 좀 그리는 것 같은데' 또는 '멋지군'이라고 생각할 수 있는 그림을 그리는 것이 중요합니다.

캐릭터의 전신을 다양한 각도로 그릴 수 있게 되고, 배경도 확실하게 그려 넣는 허들을 자신도 모르게 계속 높이다가 소화불량에 걸리는 초보자가 상당히 많습니다. 초보자에게는 지나치게 높은 목표입니다.

서두르지 말고 기초부터 차근차근 쌓아 올리세요.

자기가 좋아하는 캐릭터의 반측면 얼굴을 크게 그리는 것이 가장 쉬운 사람도 많을 것입니다. 우선은 그것으로도 충분합니다. **원패턴이라도 음식점 종이 냅킨에 빠르게 그려서 보여주면 반드시 먹히는 그림을 연습하세요.**

진짜로 원패턴이어도 괜찮습니다. 그런 그림만 그려도 잘 그릴 수 있게 될까요? 당연히 그렇게 될 수 있습니다.

실제 프로 작가도 이런 원패턴을 여러 개 가진 것에 지나지 않습니다. 그것들을 조합하면 마치 자유자재로 그릴 수 있는 것처럼 보입니다.

프로일수록 자신이 그릴 수 없는 분야가 무엇인지 잘 알고 있어서 그런 그림은 절대로 일로 그리지 않습니다.

사실 '잘 그리게 보이려고', 잘 그리게 보이는 그림만 그리는 것은 프로와 아마추어 모두 같습니다. 하물며 초보자는 아직 그림 자체에 익숙하지 않고 습관이 들지 않은 상태입니다. 무리해서 힘든 일을 할 필요는 없습니다.

무리해서 어려운 그림을 그린다고 실력이 좋아지지 않습니다. 좌절하고 그만둘 것이 분명합니다. 우선은 그리는 즐거움을 알고, 체감하세요.

완성한 그림을 보고 즐겁다는 기분을 느낄 수 있으면 충분합니다.

특기인 이등신, 얼굴을 그리면서 즐기자

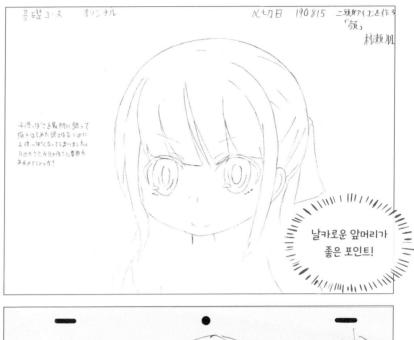

날카로운 앞머리가
좋은 포인트!

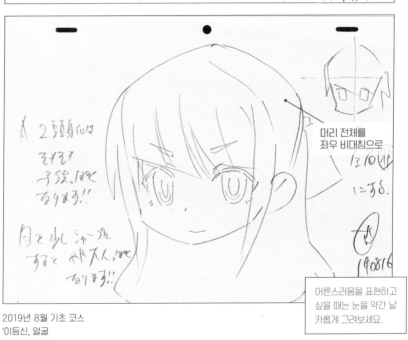

머리 전체를
좌우 비대칭으로

어른스러움을 표현하고
싶을 때는 눈을 약간 날
카롭게 그려보세요.

2019년 8월 기초 코스
'이등신, 얼굴

'좋다'라는 초기 충동은 지속을 위한 에너끼

그림을 보면 '진짜로 자기가 그린 건가?' 혹은 '이걸 좋아하는 건가?'라고 생각하는 사람이 많습니다. 그림을 못 그리는 사람은 '진짜로 그리고 싶은 것'이 모호할 때가 **많습니다.**

그림을 계속 그린다는 것은 긴 항해와 같습니다. 때로는 칭찬받고, 때로는 무시당하고, 무엇이 나의 그림인지조차 알 수 없을 때도 있습니다.

그럴 때 '내가 그리고 싶은 것'을 알고 있다면, 평생 창작을 이어나가기 위한 '모항(길을 잃었을 때 돌아갈 수 있는 장소)'을 확보한 것과 마찬가지입니다. 길을 잃었다면 초기 충동으로 돌아가세요.

그러면 그림을 시작했을 무렵의 의욕을 되찾을 수 있습니다. 다른 사람의 노하우와 방식을 배우면서 자기가 하고 싶었던 그림이 기억나지 않거나 정체되었을 때, 초창기의 그림을 다시 살펴보세요.

거기에는 여러분이 진짜 그리고 싶었던 '좋다'라는 '초기 충동'이 있을 것입니다.

따라서 그림을 막 시작했다면 가장 먼저 '좋아하는 작품, 좋아하는 캐릭터, 좋아하는 옷, 좋아하는 머리 모양' 등 자신의 취향을 확실히 아는 것이 출발점입니다.

취향은 성장과 함께 넓힐 수 있습니다. 처음에는 좋아하는 캐릭터, 그림체를 많이 그려보세요. 만약 지겹다면 흥미가 있는 범위에서 그릴 수 있는 것을 늘려나가면 됩니다.

같은 캐릭터의 반측면 얼굴에서 정면, 옆으로.

다음은 같은 캐릭터의 전신을.

더 나아가서 머리 모양, 옷만 바꾸는 등.

그릴 수 있는 범위를 자신의 흥미가 향하는 대로 점차 넓혀나가면, 그릴 수 있는 그림이 점점 많아집니다. 그리고 때로는 가장 처음에 그렸던 캐릭터로 돌아가 보세요.

초창기와는 비교되지 않을 만큼 잘 그릴 수 있게 된 자신을 발견하게 될 겁니다.

전신, 비스듬히 선 자세는 배를 생각한다

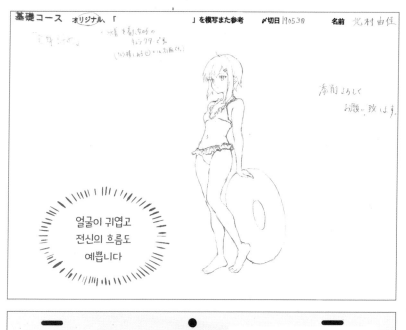

얼굴이 귀엽고
전신의 흐름도
예쁩니다

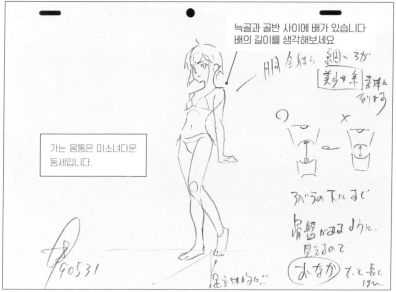

늑골과 골반 사이에 배가 있습니다
배의 길이를 생각해보세요

가는 몸통은 미소녀다운
동세입니다.

2019년 5월 기초 코스
'전신, 비스듬히 선 자세'

왜 좋은지 자각하자

정말 좋아하는 것과 초기 충동을 바르게 자각하려면 자문자답이 필요합니다. '왜?'를 적어도 3회, 가능하면 5회는 해보세요.

0 이 작품이 좋다

1 왜? → 보면 기분이 좋아서

2 왜? → 주인공이 나를 대신해 활약하니까

3 왜? → 분명 작가도 같은 감정일 테니까

4 왜? → 작가도 현실에서는 활약하지 못하고 있어서

5 왜? → 나와 작가가 이상을 공유하고 있으니까

이렇게 대략 5회 정도 답을 찾으면, 자신이 **좋아한다고 느끼는 본질과 근본적인 문제에 도달할 수 있습니다.** 처음부터 '좋다'의 근원을 깊게 파헤치면 사소한 문제로 **목표가 있는 방향을 잃지 않습니다.** 자문자답은 '왜 이 그림을 그리는지?' 혹은 '왜 이 일을 하는지?' 등 모든 물음에 활용할 수 있습니다.

왜라는 물음으로 인해 내면의 모순을 줄여나갈 수 있고, 그리는 의미도 잊지 않게 됩니다.

누군가의 '왜'라는 물음에 '그냥'이라고 대답하는 사람은 그림을 그리는 방법은 물론 삶의 자세에도 튼튼한 토대가 없을 가능성이 높습니다.

'왜 여기에 캐릭터를 그린 거야?' → '여기가 가장 돋보이는 위치니까', '**왜 이 색으로 칠했어?' → '이 색만이 캐릭터의 감정을 표현할 수 있으니까' 등, '왜 그렇게 그렸는지?'** 자각하는 것은 그림을 그려나가면서 슬럼프에 빠지지 않는 중요한 발상법입니다.

'그냥'이라는 답은 감정의 기복이 크고, 때로는 난관에도 부딪히게 됩니다. 결국 '그냥 그릴 수 없게 된다'는 말입니다.

사람은 자신이 내뱉은 말로 자신을 컨트롤할 수 있습니다. 끊임없는 물음으로 창작의 원점인 '좋다'를 무의식에서 의식의 영역으로 가져와 보세요.

좋아하는 캐릭터의 바스트업은 시선도 중요

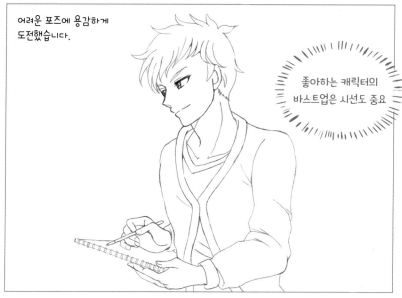

어려운 포즈에 용감하게
도전했습니다.

좋아하는 캐릭터의
바스트업은 시선도 중요

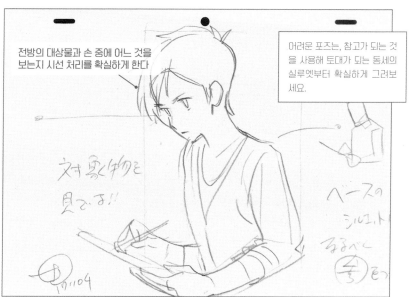

전방의 대상물과 손 중에 어느 것을
보는지 시선 처리를 확실하게 한다

어려운 포즈는, 참고가 되는 것
을 사용해 토대가 되는 동세의
실루엣부터 확실하게 그려보
세요.

2017년 11월 초보자 코스
'좋아하는 머리 모양 + 좋아하는 캐릭터의 바스트업'

'좋다'와 '자유'는 다르다

'좋아하는 캐릭터를 그려보자'는 제가 운영하는 학원의 모토입니다. 그러면 '좋아하는 캐릭터를 마음대로 자유롭게 선택하고 그려도 된다'고 착각해서 뭐가 뭔지 알 수 없는 그림을 그리는 사람이 드물지 않습니다.

'좋다'와 '자유'는 다릅니다. 좋아하는 것이란 어디까지나 자신이 그리고 싶은 좋아하는 조형을 가리킵니다. 익숙하지 않을수록 자신의 취향이 가리키는 강한 동기 없이는 매력적인 그림이 될 수 없습니다.

좋다는 것은 내면에 존재하는 취향과 마주하는 일이기도 하지만, 보면서 즐기는 것과 그리면서 즐기는 것은 큰 차이가 있다는 것을 알아야 합니다.

처음에는 누구나 보는 쪽입니다. 그러나 만드는 쪽으로 옮겨가는 과도기에 직접 그려보고 처음으로 왜 그 캐릭터가 매력적이었는지(좋아했는지)를 자각하는 순간을 맞이하게 됩니다. 이를테면 팬에서 만드는 쪽으로 오버랩 되는 순간입니다.

'좋다'의 본질이 무엇인지를 자각하지 못했던 사람이 그림을 그려보고 난 후 처음으로 깨닫기도 합니다. 충동에 이끌려 무작정 따라 그리다 보니 캐릭터의 동작과 눈빛을 좋아했다는 것을 자각할 수 있습니다.

반대로 좋아한다고 생각하고 그렸는데 막상 그려보면 전혀 즐겁지가 않고, 그 결과 자신은 캐릭터의 조형보다도 목소리나 성격에 이끌렸다는 사실을 새삼 깨닫는 일도 대단히 많습니다.

즉, 누구나 그림을 그리는 과정에서 점차 자신의 취향을 알게 됩니다.

잘 그리고 못 그리고와 상관없이 그림을 그리고 싶은 사람이 많아진 요즘, 많은 사람이 자신의 잠재의식을 궁금해한다는 사실을 나타내는 것인지도 모릅니다.

옆얼굴은 4등분으로 그린다

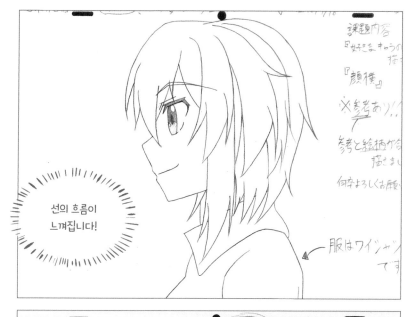

선의 흐름이
느껴집니다!

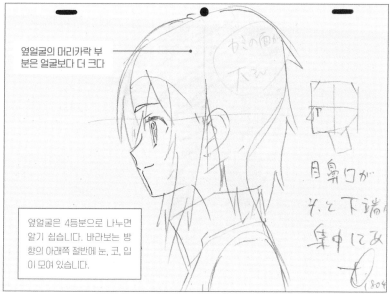

옆얼굴의 머리카락 부
분은 얼굴보다 더 크다

옆얼굴은 4등분으로 나누면
알기 쉽습니다. 바라보는 방
향의 아래쪽 절반에 눈, 코, 입
이 모여 있습니다.

2018년 4월 초보자 코스
'좋아하는 캐릭터의 얼굴을 그리자!!'

소박한 흥미를 잊지 않는다

관심이 간다면 곧바로 '보고, 조사하고, 관찰'하세요. 이런 자세야말로 그림을 잘 그리게 되는 최고의 지름길입니다. 그릴 수 없는 이유에는 손이 형태를 제대로 표현하지 못하는 경험치 부족과 대상을 이해하지 못한 인식 문제가 있습니다.

그리기 전에 '이해'할 수 있는 접근 방법을 사용합니다. 잘 모르겠으면 얼버무리지 말고 바로 조사하고, 흥미가 생긴다면 곧바로 행동에 나서야 합니다. 인간의 형태와 움직임이 이해되지 않을 때는 거울 앞에서 직접 움직여보고, 스마트폰으로 찍어서 확인합니다.

집단 작업인 애니메이션 제작에서 내성적인 신입은 자리를 비우는 것을 불성실하다고 생각해, 줄곧 책상에 붙어서 작업하기 쉽습니다. 하지만 이는 그림을 그리는 사람에게는 오히려 불건전하고 불성실한 자세입니다. **움직임을 잘 모르겠다면 일어서서 직접 몸을 움직여 봐야 합니다. 이해할 수 있는 접근 방법을 전부 시도하는 것이 중요합니다.** 그것이 그림을 그리는 사람의 건전한 자세입니다. 타인의 시선을 신경 쓰며 소박한 흥미와 호기심을 봉인하는 것은 '백해무익'입니다.

실제로 실력 있는 베테랑과 거장일수록 소박한 흥미를 잃지 않습니다. 그렇기 때문에 계속 성장할 수 있고, 지금도 높은 평가를 받습니다.

항상 자신의 상식, 견해, 가치관을 의심하고, '실제로는 어떻게 되어 있는 것일까'라며, 지치지 않는 호기심으로 끝없이 세계를 관찰해야 합니다. 거장이 되어서도 그들은 거리낌 없이 젊은 사람에게 묻습니다.

같은 세대의 라이벌 작가에게 콤플렉스가 있는 사람은 '지치지 않는 호기심'을 가질 수 있도록 노력하세요. 라이벌은 어릴 때부터 많이 그려서 먼저 시작한 사람의 이익을 누리고 있는 것인지도 모릅니다. 계속 호기심을 가지고 바로 행동에 나선다면, 매년 조금씩 성장해 언젠가 라이벌이 전혀 신경 쓰이지 않게 됩니다.

시선 유도를 생각한 구도로

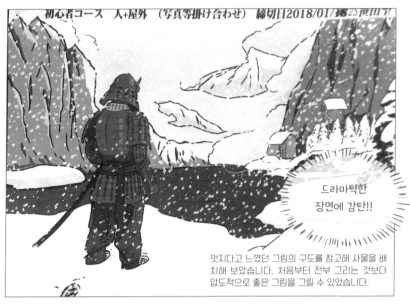

初心者コース　人＋屋外　（写真等掛け合わせ）　締切日2018/01/18 25世田谷

드라마틱한 장면에 감탄!!

멋지다고 느꼈던 그림의 구도를 참고해 사물을 배치해 보았습니다. 처음부터 전부 그리는 것보다 압도적으로 좋은 그림을 그릴 수 있었습니다.

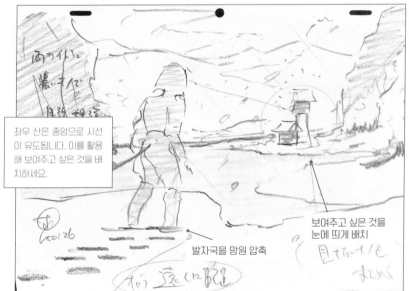

좌우 산은 중앙으로 시선이 유도됩니다. 이를 활용해 보여주고 싶은 것을 배치하세요.

발자국을 망원 압축

보여주고 싶은 것을 눈에 띄게 배치

2018년 1월 초보자 코스
'좋아하는 장소+좋아하는 캐릭터'

그림을 잘 그리는 사람의 비밀

잘 그리는 사람이 아무것도 보지 않고 손쉽게 그리는 모습을 보고 '기억력'이 뛰어나다고 생각했던 적은 없습니까?

사실 **손쉽게 그리는 비결은 '기억력'이 아닙니다.** 쉽게 그릴 수 있는 사람은 형태의 요점을 나타내는 '단순화'가 뛰어난 것입니다.

예를 들어, 인체라면 ○+□으로 형태를 잡고 전체의 포즈를 정한 다음, 세부를 채워나갑니다. 단순한 상자를 2개 겹쳐서 형태를 잡습니다. '단순한 형태'로 바꿔보면 기억하기 쉬울 뿐 아니라 완성형을 컨트롤하기도 쉽습니다.

세부를 채울 때도 '어깨 → 팔꿈치 → 손목 관절의 간격을 동일하게 하고, 치골 높이에 손목이 온다'라는 비율과 위치를 이미 알고 있습니다. '단순한 형태'와 '비율과 위치'를 알고 많이 그리면 손이 형태를 기억하게 됩니다.

❶ 단순한 형태로 변환한다
❷ 같은 비율, 위치를 항상 유지한다
❸ 위 내용을 알고 많이 그린다

이 과정을 착실하게 따라가면 **무수하게 존재하는 캐릭터, 사물, 풍경 등을 그릴 수 있게 됩니다.**

이유 없이 잘 그리는 사람은 존재하지 않습니다. 잘 그리는 사람에게는 나름의 이유가 있습니다. 손재주가 있거나 기억력이 뛰어나서 그림을 잘 그리는 것이 아닙니다. 애초에 사고방식과 접근 방법이 다릅니다.

그림을 그리는 즐거움을 충분히 알고 좀 더 실력을 키워서 더 즐기고 싶은 사람이라면 잘 그리는 사람이 그림을 그리는 과정도 찾아보세요. 그리고 과정까지도 포함해서 따라서 그려보세요.

하이앵글, 로우앵글은 단순화부터

캐릭터의 분위기가
느껴집니다

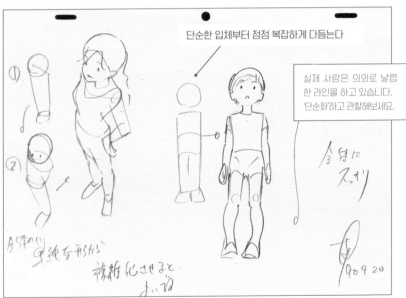

단순한 입체부터 점점 복잡하게 다듬는다

실제 사람은 의외로 날렵
한 라인을 하고 있습니다.
'단순화'하고 관찰해보세요.

2019년 4월 프로 양성 코스
'포즈 창작, 전신의 로우앵글, 하이앵글'

재능이 없다며 포기한 사람에게

'그림 실력은 재능이 전부'라든가 '자신에게는 그림의 센스가 없어서'라고 생각하는 사람이 무척 많은 듯합니다.

그렇게 생각하는 이유에는 학교 교육을 들 수 있습니다. 학교에서는 '그림은 감성으로 그리자'라든지 '개성을 중요하게'를 강조하지만 대부분 그림 그리는 법을 배우지 않습니다. 게다가 '연령대에 알맞은 그림'을 요구하는데, 평가 기준도 참으로 모호합니다.

그럼에도 그저 **초중고의 미술 성적이 나빴다는** 이유만으로 그림의 **재능이 없다고** 착각하는 사람이 많은 것입니다.

그림의 좋고 나쁨의 80%는 기술로 정해집니다. 여러분이 필요하다고 생각했던 재능인 감성이 좌우하는 것은 나머지 10~20% 정도입니다.

그림은 음악이나 건축과 비슷해서 재능 이전에 확실한 설계와 순서, 악보대로 정확히 연주할 수 있는 실력이 중요합니다.

'그림의 완성도' = '전달하고 싶은 것' × '전달 방식'으로 정해집니다.

그림에서는 전달하고 싶은 것 = 테마, 전달 방식 = 그림 실력입니다. 음악이라면 전달하고 싶은 것 = 곡, 전달 방식 = 연주. 건축이라면 전달하고 싶은 것 = 설계도, 전달 방식 = 공법과 작업입니다.

음악과 건축을 전혀 배우지 않은 사람이 '감성'만으로 연주하거나 집을 지었다고 한다면 어떻게 될까요? 제대로 된 형태가 아님을 쉽게 예상할 수 있습니다. 무엇을 하더라도 기초 지식에 근거한 기술 습득이 필요합니다. 그림도 똑같습니다.

재능 = 감성의 차이가 어디서 드러나는지는 기술의 습득한 뒤에 알 수 있습니다. 거기까지 가야만 '본인이 가진 맛' = '개성'의 문제가 됩니다. '재능을 꽃피운다'라는 말이 있듯이 재능이란 키워나가는 것입니다.

재능은 기술로 키울 수 있습니다.

옷의 주름도 기술로 그릴 수 있습니다

교복을 표현하는
느낌이 좋습니다!

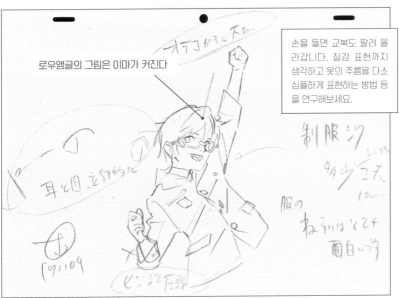

로우앵글의 그림은 이마가 커진다

손을 들면 교복도 딸려 올라갑니다. 질감 표현까지 생각하고 옷의 주름을 다소 심플하게 표현하는 방법 등을 연구해보세요.

2017년 11월 초보자 코스
'좋아하는 머리 모양+좋아하는 캐릭터의 바스트업'

재능을 키우는 '감동'

재능이란 무엇일까요. 기술적인 센스, 감성, 미적인 감각 등 다양합니다. 재능을 '지속할 수 있는 능력'이라고 한다면 계속 재능을 키워나갈 수 있는 사람이 '재능이 풍부한 것'이라 할 수 있습니다.

재능 = 잠재 능력이 아닙니다. 떠올려보면 동기 중에 저보다 그림이 뛰어난 사람도 있었습니다. 그러나 지금은 그림을 그리지 않습니다. 잠재 능력이 높아도 키우지 않으면 없는 것과 같습니다.

반대로 지금 계속 성장하는 것처럼 보이는 사람조차도 재능을 키워왔던 것이지, 갑자기 재능이 솟아오른 것이 아닙니다.

그렇다면 재능을 꽃피우는 출발점은 어디일까요. 바로 뛰어난 그림에 감동하거나 자기가 그린 그림에 감동한 '몹시 그리고 싶어지는 충동'입니다. 즉, 충동 = 감동이 재능을 키우는 원동력입니다.

감동이 언제나 최대치인 사람들이 있습니다. 바로 갓난아이입니다. 그들은 불과 몇 년 전에 태어났으므로, 무엇을 보아도 신기하고 세상의 모든 것에 감동합니다. 하지만 성장하면서 자신을 억제하고 타인에게 맞추는 일에 익숙해지며, 점차 감동하는 일이 줄어듭니다.

거장과 프로 작가 등을 보면 놀랄 만큼 동심을 가진 사람이 많은데, 그들은 어린아이 같은 호기심으로 세상만사에 언제나 크게 감동합니다.

감동이란 마음이 움직인다는 의미로 어떤 현상에 깊게 감명을 받아 마음을 빼앗긴 상태를 가리킵니다. 화내고, 슬퍼하며, 좋아하는 감정을 숨기지 않는 것이 감동하는 방법입니다. 매일 감동할 수 있는 대상을 찾아보세요.

SNS의 '좋아요'부터 시작해 감정을 자신만의 말과 그림으로 표현해보세요. 자신이 무엇에 감동했는지 항상 어떤 행동으로 나타내지 않으면, 감동 자체를 잊어버리게 됩니다.

과장된 동작으로 감정을 표현

섬세한 터치로 표현된
개성이 느껴집니다

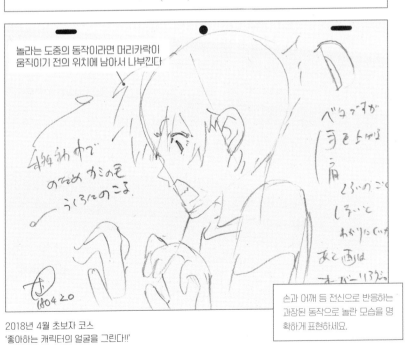

놀라는 도중의 동작이라면 머리카락이
움직이기 전의 위치에 남아서 나부낀다

손과 어깨 등 전신으로 반응하는
과장된 동작으로 놀란 모습을 명
확하게 표현하세요.

2018년 4월 초보자 코스
'좋아하는 캐릭터의 얼굴을 그린다!!'

재능을 망가뜨리는 학교의 미술 교육

학교에서 다음과 같은 말을 들었던 적은 없습니까?

• 따라 하면 안 돼 / 답을 보면 안 돼 / 개성이 중요해

그림을 잘 그리고 싶은데 행동으로 옮기지 못하는 사람의 말을 들어보면 '학교 교육
의 폐해'를 느끼지 않을 수 없습니다. 미취학 시기에는 그림을 좋아했음에도 불구하
고 성적이 나빴다는 이유로 '나는 그림에 재능이 없다'고 제멋대로 착각하는 사람이
많습니다.

학교 미술 교육의 문제점은 아래의 세 가지입니다.

• 그림 그리는 방법을 가르치지 않는다
• 감성과 개성의 편중
• 모호한 평가 기준

(출처 – SNS 설문 조사)

그림을 그리는 방법은 교과서에는 거의 없으며, 현장 교사의 재량으로 어쩌다 배우
는 정도에 그칩니다.

잘 그리지 못하는 아이는 잘 그리는 아이의 그림을 보면서 그렸습니다. 적어도 제가
어린 시절에는 대부분 그런 식이었습니다. 여러분도 그런 기억이 있을 겁니다.

**어린 시절 모호한 미술 교육의 기준으로 받은 평가 따위는 전혀 신경 쓸 필요가 없
습니다.** 오히려 학교에서 배운 것을 정반대로 하면, 신기할 정도로 그림을 잘 그리게
됩니다.

• 따라 하면 안 돼 → 솔선해서 잘하는 사람을 따라 하세요. 앞서간 사람들의 기술 없이
　　　　　　　잘 그리는 것은 불가능합니다.
• 답을 보면 안 돼 → 보면서 그리지 않으면 절대로 잘 그릴 수 없습니다. 오히려 보지
　　　　　　　않고 그리면 안 됩니다.
• 개성이 중요하다는 것도 반쯤 거짓말 → 그림은 기술입니다. 개성은 기술을 얻은 뒤의
　　　　　　　문제입니다. 우선 이론적인 순서를 확실히 배
　　　　　　　워야 합니다.

보면서 그려도 어려운 세부 표현

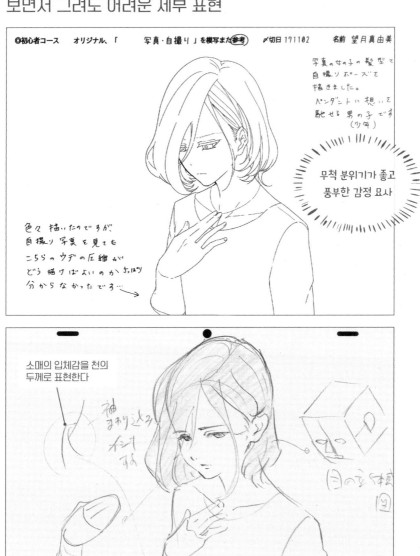

◎初心者コース　オリジナル、「　　写真・自撮り」を模写また（参考）　〆切日 171102　　名前 望月真由美

写真の女の子の髪型で
自撮りポーズを
描きました。
ペンダントに想いを
馳せる 男の子です
（少年）

> 무척 분위기가 좋고
> 풍부한 감정 묘사

色々 描いたのですが
自撮り写真を見ても
こちらのウデの圧縮が
どう描けばよいのかさっぱり
分からなかったです…

소매의 입체감을 천의
두께로 표현한다

머리와 손의 입체감을
심플한 모양과 상자로
이해해보세요.

2017년 11월 초보자 코스
'좋아하는 머리 모양+좋아하는 캐릭터의 바스트업'

그림을 가르치고 배우는 시대로

그림을 즐기려면 어느 정도 자리 잡힌 기술이 필요합니다. 우선 기술을 익힐 필요가 있습니다. 악기 연주나, 운동도 마찬가지입니다.

앞서 말한 대로 그림은 기술이 아니라 감성 등의 불명확한 부분으로 평가받게 됩니다. 따라서 무기력증이나 서툰 것을 꺼리는 경향이 만연한데, 이는 미술 계열의 대학 교육까지 이어지는 듯합니다. '개성', '감성'만을 추구하는 미대생 중에는 내향적인 예술에 휘둘려 심리적인 부담감을 호소하는 사람도 있습니다. 거기에는 '그림은 타인에게 무언가를 전달하는 도구'라는 발상은 없습니다.

2018년 가을, 저는 미대생이 모인 어느 자작 애니메이션 상영회에 초대를 받았습니다. 조언을 구하는 질문에 대답했더니, '이렇게 구체적으로 가르쳐준 사람은 처음이다'라며 기뻐하는 모습을 보았습니다. 그들은 미대에서도 정예 그룹이지만, 교육에 대해서는 그렇지 못합니다.

실제로 가르치는 사람에게 제대로 배우지 못했기 때문에 가르칠 수 없는 것일 수도 있습니다. '그림은 개성, 감성, 재능'이라고 생각하는 교사들이 여전히 많고, 그림을 가르치고 배우는 문화가 없기 때문입니다.

그림은 일단 기술입니다. 기술에는 **역사, 문법, 작법, 경향이 있습니다.** 이것을 가장 빨리 깨우친 사람이 즐겁게 그릴 수 있게 됩니다.

최근 애니메이션 학원을 시작으로 여러 곳에서 '그림'을 가르치고, 배울 수 있는 환경과 문화가 넓게 퍼지고 있습니다. 아직 어설퍼도 상관없으니, 여러분이 습득한 노하우는 솔선해서 주변으로 퍼트렸으면 좋겠습니다.

가르칠 때 자신이 흡수한 기술을 정리할 수 있어서 미숙하거나 모호한 부분을 알 수 있습니다. 배운 것을 곧바로 가르쳐 주는 과정에서 실력도 향상됩니다.

그림은 이론을 바탕으로 한 기술로 그릴 수 있다

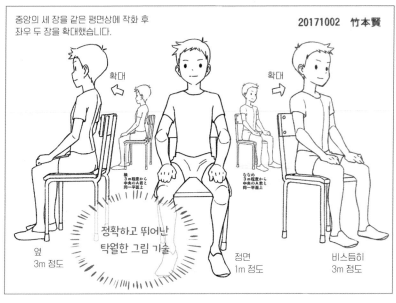

중앙의 세 장을 같은 평면상에 작화 후
좌우 두 장을 확대했습니다.

20171002　竹本賢

확대 ⟵

⟶ 확대

정확하고 뛰어난
탁월한 그림 기술

옆
3m 정도

정면
1m 정도

비스듬히
3m 정도

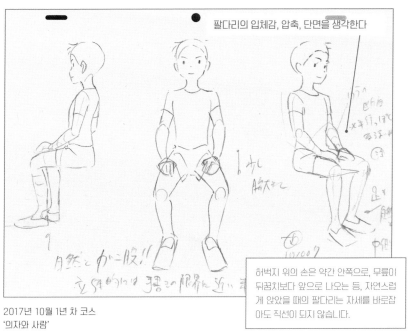

팔다리의 입체감, 압축, 단면을 생각한다

2017년 10월 1년 차 코스
'의자와 사람'

> 허벅지 위의 손은 약간 안쪽으로, 무릎이
> 뒤꿈치보다 앞으로 나오는 등, 자연스럽
> 게 앉았을 때의 팔다리는 자세를 바로잡
> 아도 직선이 되지 않습니다.

흥미를 끄는 노하우를 찾아다니까

최근에는 책이나 인터넷의 동영상 등 그림에 필요한 노하우를 어디서든 얻을 수 있습니다. 다만 문제는 '어떤 것부터 봐야 하는가?'와 '(공개된 노하우는) 전부 할 수 있어야 하나?'라는 점입니다.

우선 '어떤 것부터 봐야 하는가?'에 대해서는 흥미를 끄는 항목부터 순서대로 보세요. 예를 들어, 책이라면 서점에 가서 대충 훑어보고 마음에 드는 책을 5권 정도 선택합니다. 분명 책 내용에는 공통점이 있을 것입니다.

보통 그림을 그리는 데 반드시 알아야 하는 부분입니다. 유행을 타지 않는, 잘 그리려면 반드시 필요한 내용입니다. 나머지 노하우는 자신의 취향대로 적절히 선택하면 됩니다.

다음으로 '전부 할 수 있어야 되나?'에 대해서입니다. 당연하지만 처음부터 전부 할 수는 없습니다. 머릿속 어딘가에 넣어두면 좋지만, 바로 실행하기 힘든 노하우도 있습니다. 학원에서는 '선을 전체의 일부로 생각하고 그린다', '현실과 종이 속을 구분하지 않는다'와 같은 노하우도 주장하고 있지만, 이것은 항상 의식해야 하고 평생 가져가야 하는 과제입니다.

지금의 자신에게 불필요한 노하우라도 모르면 돌파할 수 없는 벽에 부딪칠 때가 있습니다. 잘 그리고 싶은 사람은 그림을 막 시작한 단계에서는 다양한 노하우를 맛만 보는 정도로 알아두면 좋습니다. 처음에는 대강이라도 좋으니 머릿속에 넣어두고 차근차근 시도해보세요.

그리고 벽에 부딪쳤을 때 필요한 부분을 다시 읽어보면 이전과는 다른 절실한 느낌으로 빠르게 배울 수 있습니다.

방관자에서 당사자가 된 순간, 노하우를 제대로 흡수할 수 있게 됩니다. **노하우는 모든 순간이 아니라 과제에 직면한 순간에 처음으로 효과를 발휘합니다.**

저자가 추천하는 노하우 참고서

그리는 법 전반

DVD와 함께하는
애니메이션 캐릭터 작화 기술
무로이 야스오(애니메이션 학원)
(X-Knowledge, 2017/11/영진닷컴, 2019/2)

애니메이션, 만화, 일러스트에 응용하기 쉬운 데생 실력 익히기

인체 데생 기법
잭 햄
(시마다 출판, 1987/7)

레이아웃의 기초는 이것으로 알 수 있다

풍경화 그리는 법
잭 햄
(켄파쿠사, 2009/4)

인체 데생 초보자에게 추천. 심플하고 명쾌, 사용하기 쉽다

포즈 카탈로그1 기본편
마루사 편집부
(마루사, 1984/8)

애니메이터의 기초

개정신판 애니메이션 책
– 움직이는 그림을 그리는 기초 지식과 실제 작화
애니메6인회
(고도 출판, 2010/3)

애니메이션 연출부터 영상 작가 지망생까지 필독!

영상의 원칙 개정판
토미노 요시유키
(키네마준보사, 2011/8)

캐릭터 디자인의 사고법을 알 수 있다

야스다 아키라 턴에이 건담 디자인즈
야스다 아키라
(KADOKAWA, 2001/12)

일상 묘사의 결정판

스튜디오 지브리 그림 콘티 전집6
추억이 방울방울
타카하타 이사오
(토쿠마 서점, 2001/8)

깔끔한 선을 긋는 것이 서툰 사람이 보면 좋은 손그림의 최고봉

에반게리온 신극장판 : Q
애니메이션 원화집 상권
에반게리온 신극장판 : Q
애니메이션 원화집 편집부
(카라, 2014/3)

※ 이상은 저자가 실제로 읽은 책입니다.
절판된 것과 개정판이 나온 것도 있습니다.
서점이나 인터넷에서 여러분에게 맞는 책을
찾아보세요.

잘하는 사람의 그리는 법을 따라 하까!

모든 습득의 기본은 모방입니다. 어린 아이가 말을 배울 때도 주위 어른을 따라 합니다.

예술, 스포츠 모두 공통입니다. 우선 잘하는 사람의 방법을 보고 따라 하는 것이 실력을 키우는 가장 빠른 지름길입니다.

요즘 많은 사람들에게 가장 부담 없고, 친밀하면서도 가장 잘 그리는 사람은 어디에 있을까요. 바로 인터넷입니다. 각종 SNS와 유튜브 영상에서 그리는 방법을 가르쳐 주는 실력 있는 사람들이 많습니다. 시공을 초월해, 언제든 잘 그리는 사람을 손쉽게 볼 수 있는 시대가 되었습니다.

고등학생인 저에게 '원령공주는 이렇게 탄생했다'라는 제작 과정 비디오는 교과서였습니다. 미야자키 하야오가 그리는 모습을 찍은 영상을 뚫어질 정도로 반복해서 보았습니다.

그때 미야자키의 생동감 있는 연필의 움직임과 형태를 잡는 방법은 대학 동아리에서 애니메이션 제작을 시작할 때 큰 영향을 주었습니다. 잘 그리는 사람의 영상을 보면 자기도 잘 그리게 된 듯한 느낌을 받습니다. 그 기분이 무척 중요합니다.

잘 그리는 사람의 그리는 법과 리듬, 자연스러운 대화 속에도 사물을 파악하는 방법과 사고방식을 배울 수 있습니다. 잘 그리는 사람의 이미지를 떠올리면서 그리는 일이 중요합니다. 지금 톱클래스로 알려진 프로들도 신인 때는 프로의 현장에서 선배의 기술을 흡수하고 재능을 꽃피웠습니다.

저의 교과서는 제작 과정 비디오였지만, 지금은 인터넷에서 프로가 그리는 방법을 쉽게 볼 수 있습니다. 편리한 시대가 되면서 그림이 잘 그리기 위해서 넘어야 할 허들이 낮아졌습니다. 잘 그리는 사람이 어떤 식으로 그리는지 우선 가까이에 있는 '인터넷 영상'부터 찾아봅시다.

잘 그리는 사람의 이미지를 상상하면서 그린다

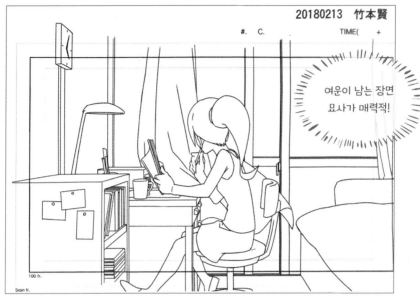

20180213　竹本賢

여운이 남는 장면 묘사가 매력적!

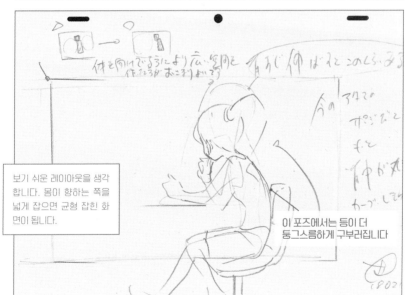

보기 쉬운 레이아웃을 생각합니다. 몸이 향하는 쪽을 넓게 잡으면 균형 잡힌 화면이 됩니다.

이 포즈에서는 등이 더 둥그스름하게 구부러집니다

2018년 2월 1년 차 코스
'공부하는 사람'

일류에게 배워라!
환경으로 모든 것이 바뀐다

'일류에게 배우면 일류가 된다'는 말이 사실인지 아닌지는 본인에게 달려 있지만, 극적으로 잘 그리게 되는 것은 분명합니다.

정상급의 프로가 되고 싶다면 **목표로 하는 사람이 있는 곳에서 직접 배우는 것**이 가장 빠른 길입니다. 웬만한 천재가 아니고서는 '스승의 레벨에 따라 능력이 정해진다'고 해도 과언이 아닙니다. 즉 누구에게 배우는가가 중요합니다.

사람은 모르는 일은 평생 할 수 없지만, 아는 일은 언젠가 할 수 있게 될 가능성이 있습니다. 반대로 자신만의 방법으로는 한계가 있고, 잘못된 방법이면 절대로 실력이 좋아지지 않습니다.

영어를 배우고 싶다면 영어권 국가로 가는 것처럼, **잘 그리고 싶다면 잘 그리는 사람이 많은 환경으로 가는 것**이 가장 빠릅니다. 그 사람들이 어떤 생각으로 어떤 연습을 했는지, 도구와 참고서는 어떤 것을 사용했는지를 알면 직접 실천할 수 있기 때문입니다.

일류의 환경에 가면 '근묵자흑, 근주자적'이라는 말이 뜻하는 바와 같아집니다. 저도 실력에 걸맞지 않게 좋은 환경에서 여러 명의 일류들에게 배운 덕분에 여기까지 올 수 있었습니다. 누구에게 배울지는 본인이 선택할 수 있으며, 그런 환경을 조성하는 것이야말로 이후의 자신을 크게 좌우합니다.

요즘은 스승을 한 사람으로 제한할 필요는 없습니다. '천재'를 잘 살펴보면 여러 명의 스승이 있고, 그들의 좋은 부분을 습득해서 비할 데 없는 존재가 되었습니다. 학원생 중에서도 장래가 유망한 사람은 전문학교에 다니면서 학원을 수강하고, SNS에서 프로의 동향을 살피면서 좋은 점을 전부 흡수하려고 애씁니다.

요즘 시대라면 이런 방법도 가능합니다. 자신만의 그림 세계를 펼치기에는 시간이 너무 부족하고, 스승 한 사람의 기술을 훔치는 시대도 끝났습니다. 지금 쓸 수 있는 모든 것을 이용하세요.

포즈의 구조를 배우고 그린다

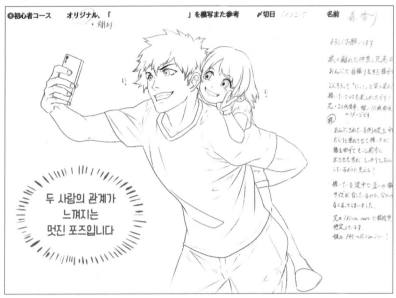

두 사람의 관계가
느껴지는
멋진 포즈입니다

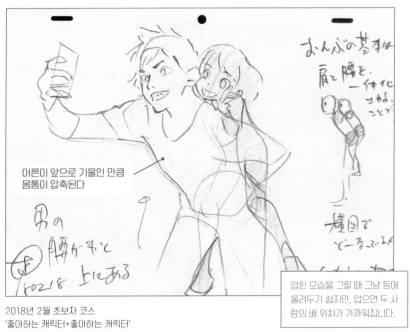

어른이 앞으로 기울인 만큼
몸통이 압축된다

2018년 2월 초보자 코스
'좋아하는 캐릭터+좋아하는 캐릭터'

업힌 모습을 그릴 때 그냥 등에
올려두기 쉽지만, 업으면 두 사
람의 배 위치가 가까워집니다.

3인의 스승을 모셔라!

최근 젊고 유능한 애니메이터의 성장 속도는 굉장히 빠릅니다. 이유는 ❶ 디지털 작화로 실시간으로 움직임을 확인할 수 있고, ❷ 스튜디오, SNS, 책 등 다양한 예에서 **좋은 점만 흡수할 수 있기** 때문입니다.

반대로 생각하면 이런 것을 하지 않으면 실력의 차이가 더 현저해집니다.

❷를 '3인의 스승'이라고 하겠습니다. '3인의 스승'을 정했다면, 세 사람이 공통적으로 하는 말을 우선 파악합니다. 그것이 반드시 지켜야 할 포인트입니다. 아마도 보편적인 진리에 가까운 요소입니다.

세 사람의 다른 점이 있다면, 스튜디오는 당연히 로마에 가면 로마법을 따르듯이 선배가 하는 말을 듣고, 나머지는 취향대로 선택합니다. 참고로 학교와 스튜디오에서 '3인의 스승'을 노골적으로 드러내는 것을 싫어하는 '속이 좁은 스승'도 있으니 주의하세요.

요즘 제자를 한 가지 생각으로 옭아매려고 하는 것은 시대착오입니다. 그런 사람에게는 배울 부분만 흡수하면 됩니다.

그렇지만 처음에는 한 사람에게 배우는 것이 헷갈리지 않으므로 '3인의 스승'은 자신의 성장에 맞게 조절합니다. 목적을 달성한 뒤에 잘라내도 좋고, 임기응변으로 자신을 성장시킬 스승을 선택합니다. **스승의 진의는 3년 뒤 혹은 멀어지고 나서야 알 수 있을 때도 있습니다.**

한 사람의 스승만 선택했을 때의 문제점은 맹신과 사고 정지, 스승의 눈치만 보는 등, 자신의 판단보다 스승의 판단을 우선하게 되는 것입니다. 아무리 스승을 맹신한다고 해도 같은 사람이 될 수는 없습니다. 같은 속도로는 스승을 뛰어넘을 수 없고 만에 하나 따라잡았다고 해도 최종적으로는 막다른 곳에 이르러 숨이 막힙니다.

'3인의 스승'이라면 좋은 것만 추려서 다른 지표를 얻고 스승을 초월할 가능성조차 생길 수 있습니다.

데생은 익숙함을 버리고 잘 관찰하자

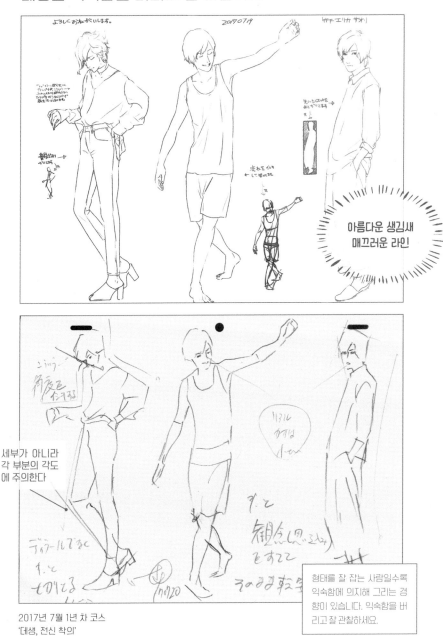

세부가 아니라 각 부분의 각도에 주의한다

아름다운 생김새 매끄러운 라인

형태를 잘 잡는 사람일수록 익숙함에 의지해 그리는 경향이 있습니다. 익숙함을 버리고 잘 관찰하세요.

2017년 7월 1년 차 코스
'데생, 전신 착의'

매일 그리짜! 그림을 그리는 습관을 들인다

그림을 시작한 것은 좋았지만, 계속하고 싶은데 작심삼일이 되고 만다……

이런 고민이 있는 사람이 있다고 합시다. 그런 사람에게 추천하는 방법이 '1일 30분, 한 장 그리기'라는 습관 들이기입니다.

하루 30분. 고작 한 장만 그리면 충분합니다. 그러면 아침 일찍, 출퇴근 시간, 점심 시간에도 가능할지 모릅니다.

중요한 것은 그림에 대한 허들을 최대한 낮추는 일입니다. 하지만 그리기 시작하면 30분 정도로 끝나지 않습니다. 일단 집중하면 시간 여유가 있는 한 1~2시간은 가볍게 계속 그리게 됩니다.

아무튼 매일 그리는 일이 중요합니다. 주 1회 3시간 그리는 것보다 매일 30분 그리는 쪽이 일상의 관찰력이 높아지고 그림을 그리는 것에 익숙해집니다.

그리고 최대한 밤보다는 아침에 그리는 것이 좋습니다. 왜냐하면 그날 아침에 그림을 그리고 난 후에도, **온종일 어떻게 그릴지 이미지 트레이닝을 계속할 수 있기 때문입니다.**

그리는 기회가 주 1회 정도에 그치면 실력을 키우겠다는 의식의 변화보다도 본래의 자신을 유지하려는 마음이 강해져 버립니다. 그 결과 몇 년을 그려도 실력이 늘지 않는 사람도 있습니다.

특히 초보자일수록 매일 그리는 것을 추천합니다. 경험이 얕은 사람은 그림을 그리는 자신의 행동이 익숙하지 않기 때문입니다.

처음에는 매일 그리는 습관을 들이는 것이 핵심입니다. 우선은 무리하지 말고 30분만으로 충분합니다. 아무튼 그림의 허들이 낮아지도록 매일 그려야 합니다!

손의 데생은 손가락의 단면부터 형태를 잡는다

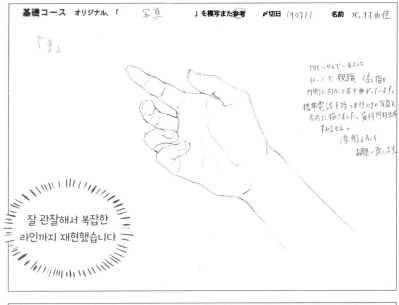

잘 관찰해서 복잡한 라인까지 재현했습니다

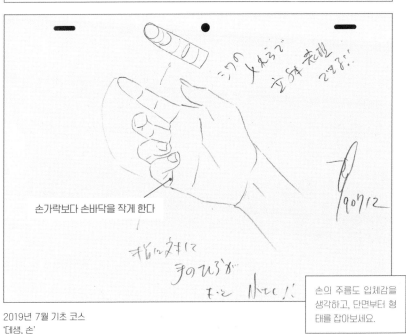

손가락보다 손바닥을 작게 한다

2019년 7월 기초 코스
'데생, 손'

손의 주름도 입체감을 생각하고, 단면부터 형태를 잡아보세요.

그림을 계속 그릴 수 있는 생활 습관

그림은 생각 이상으로 체력이 필요한 작업입니다. 몸과 마음이 모두 건강하지 않으면 계속 앉아서 그림을 그리는 집중력을 유지할 수 없습니다.

저는 죽을 때까지 그림을 그리면서 살고 싶어서 다음과 같은 것을 하고 있습니다.

- 주 2, 3회 워킹 또는. 러닝
- 같은 빈도로 골프 연습(목과 어깨 결림을 거의 이것으로 해소)
- 양보다 조금 덜 먹는 식사
- 1일 6시간 이상 수면
- 음주는 월 몇 회 이하. 금연
- 최대한 웃는다

몸을 충분히 움직인 날은 양질의 수면이 가능하고, 다음날 머릿속도 상쾌해 작업 효율이 좋습니다. 그림을 그리는 '정적인 행위'에 의한 피로는 '동적인 운동'으로만 풀 수 있습니다.

그림은 마음을 치유하지만, 그림만 그리는 것은 불충분합니다. 두 행위를 함께 함으로써 몸과 마음의 건강을 유지할 수 있습니다.

저는 18살부터 그림을 시작해 20년 차에 접어들었는데 그사이 자전거, 수영, 마사지, 추나요법, 침 등 다양한 것을 시험했습니다.

과도기에는 일을 끝마치고 20킬로미터를 달리는 하프마라톤을 감행한 적도 있는데, 오히려 몸에 나쁘다는 것을 알게 되었습니다. 지나친 운동은 면역력도 떨어뜨립니다.

이처럼 운동은 평소에 하지 않던 사람이 갑자기 할 수 없으니, 처음에는 자신의 페이스와 방식만으로도 충분합니다.

한 정거장 정도는 걷거나 계단을 이용하고 쇼핑하러 나가는 등 뭔가 외출할 핑계를 만들어 몸을 계속 움직여서 그림을 그리기 좋은 몸을 만들어 보세요.

진지하게 공부하는 사람은 앞으로 숙인다

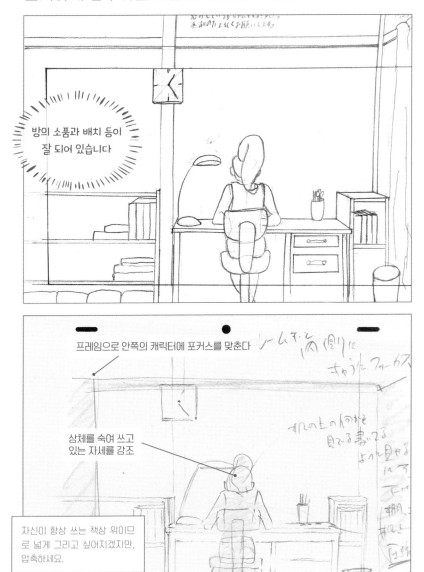

방의 소품과 배치 등이 잘 되어 있습니다

프레임으로 안쪽의 캐릭터에 포커스를 맞춘다

상체를 숙여 쓰고 있는 자세를 강조

자신이 항상 쓰는 책상 위이므로 넓게 그리고 싶어지겠지만, 압축하세요.

2019년 2월 프로 양성 코스
'공부하는 사람'

철야는 효율이 나쁘다

애니메이터, 만화가, 일러스트레이터처럼 그림을 그리는 직업군은 저녁형인 사람이 많은데, 대단히 비효율적입니다. 애니메이터 시절 저의 경험상 매일 저녁부터 새벽까지 일하고 낮에 잠을 자면 호르몬의 밸런스가 무너지고, 매달 며칠씩 일하지 못하는 날이 생깁니다.

또한 아무리 **마음먹고 철야를 하더라도 이틀 48시간을 전부 일할 수 없습니다.**

건강하지 못한 생활을 지속하면 입원 등으로 장기간 업무에서 이탈하게 되거나 단명할 리스크가 높아져, 인생 전체의 큰 손해가 발생합니다. 길게 보면 규칙적인 생활이 가장 효율적입니다.

'아침 일찍 집중력이 최대치'인 상태를 철야한 날의 수만큼 잃게 되는 것도 문제점입니다. 밤에 가까워질수록 판단력도 점차 떨어지기 때문입니다. **'밤에 컨디션이 좋다'라는 사람도 있는데 이는 착각입니다.** 판단력이 떨어져 그림을 보는 기준도 흐려져 좋은 그림처럼 보이는 것에 지나지 않습니다. 심야에 그린 그림을 다음날 보면 뭔가 기억과 크게 달랐던 경험을 했던 사람도 많을 것입니다.

중요한 일일수록 하루 중에 가장 집중력이 좋은 아침에 해야 합니다.

그리고 절대로 하지 말았으면 하는 것은 책상이나 의자에서의 장시간 수면입니다.

장시간 앞으로 엎드린 자세는 내장에 부담을 주고, 병에 걸릴 확률이 높아집니다. 어차피 자는 거라면 몸이 쉴 수 있게 편하게 누워서 잡시다. 그만큼 빨리 일어나서 아침 일찍 하면 그만입니다.

눈앞의 그림과 작품은 며칠, 몇 개월의 일일지도 모르지만, 그림을 그리는 것 자체는 수십 년 단위의 일입니다. 절대로 철야를 하지 마세요! 그리고 적당한 운동과 식사를 잊지 마세요. 지금 그려야 한다고 무작정 매달리는 것보다 돌아가서 휴식을 취할 용기를 가지세요. 그것도 그림 그리는 일의 일부입니다.

나무의 높이를 사람과의 거리로 그린다

연구한 앵글과 구도

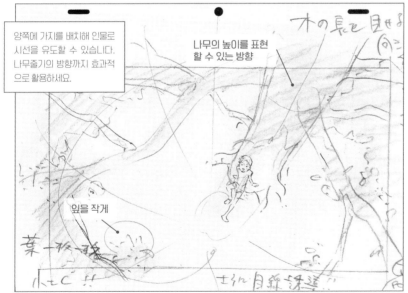

양쪽에 가지를 배치해 인물로
시선을 유도할 수 있습니다.
나무줄기의 방향까지 효과적
으로 활용하세요.

나무의 높이를 표현
할 수 있는 방향

잎을 작게

2017년 1월 1년 차 코스
'나무와 사람'

그림은 최고의 치유! 자신을 위해서 그리자!

그림은 무엇을 위해서 그리는 걸까요? 그림을 그리는 목적을 생각해보세요.

그림을 취미로 그리는 사람이라면 계절의 변화와 동인 활동, 인터넷에 발표하는 것이 목적이라도 좋습니다. 직업으로 그림을 그리는 사람은 잘 그리니까, 일이니까 등의 이유를 들 수 있습니다.

그림에는 타인의 평가나 기술의 유무와는 상관없이 분명 여러분에게 공통되는 목적이 있습니다. 그것은 바로, '마음의 건강 회복하기'입니다.

그림을 그리다 보면 어쩐지 마음이 편안해집니다. 아무리 프로의 일이라고 해도 내 뜻과 다른 그림만 그리면 마음이 괴로울 것입니다.

그림은 어디까지나 자신과 마주하는 행위입니다. 그림을 그리면 '기분이 좋다. 즐겁다. 개운하다.' 그런 솔직한 감정을 그림을 그리는 첫 번째 동기로 여겨도 좋습니다.

오히려 마음이 피폐해지는 그림을 그려서는 안 됩니다. 그 정도는 생각하면서 그려야 합니다.

사람은 무작정 그림을 그리려고 하지는 않습니다. 단순히 그냥 운동하는 사람은 어디에도 없습니다. '스포츠를 좋아하니까. 그리고 몸을 움직이면 기분이 좋으니까' 운동을 하는 것입니다.

그런 감정에 기술의 완성도는 전혀 관계없습니다. 남과 비교할 필요도 없습니다. 그림도 이와 똑같습니다. 프로와 아마추어를 구분지을 필요도 없고, 타인의 평가도 신경 쓸 필요가 없습니다.

'오늘 하루도 힘들었어. 좋아. 마음의 건강을 위해서 그림을 그리자'하며, 그저 '그리는 일이 좋으니까, 그리면 기분이 좋으니까'와 같은 동기로도 충분합니다. 그림은 '그리는 행위' 그 자체가 충분한 목적입니다.

반측면 얼굴은 입체감을 생각하고 그리자

심플하면서도
귀엽게 그렸습니다

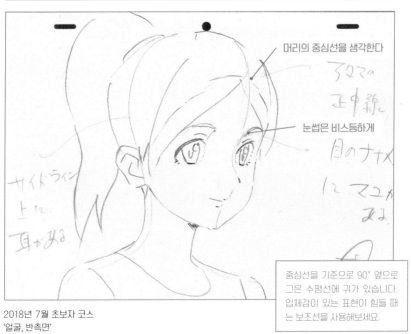

머리의 중심선을 생각한다

눈썹은 비스듬하게

중심선을 기준으로 90° 옆으로
그은 수평선에 귀가 있습니다.
입체감이 있는 표현이 힘들 때
는 보조선을 사용해보세요.

2018년 7월 초보자 코스
'얼굴, 반측면'

타인의 눈을 신경 쓰지 말고, 계속 그리까!

막상 그림을 그려보면 방해가 되는 주위의 시선을 느낄 때가 있습니다. 가족과 친구 혹은 자신의 내면에 존재하는 '그림 같은 걸 그려서 어쩌려고?', '그림으로 먹고사는 건 재능 있는 사람뿐이야', '어차피 그려봐야 쓸 데도 없잖아?' 같은 생각입니다. 이것이 주위의 분위기와 시선으로 느껴져서 신경을 쓰게 됩니다.

실제로 저도 대학생 시절에 고향집에 돌아갔을 때 부모에게 '만화만 그리지 말고 공부해'라는 말을 들었습니다. 만화가 아니라 애니메이션이었는데……

어릴 때는 그림을 그려도 분명 칭찬을 받는데, 커가면서 공부, 부활동, 입시, 취직처럼 '우선해야 하는 일'이 많아지고, '다 커서 만화나 애니메이션 따위나 그리는 건 부끄러운 짓'이라는 즉 **세상이 정한 '보통'에 자신을 끼워 맞추게 됩니다.**

그런 분위기 속에서 차츰 그리지 않게 되는 사람이 많은 듯합니다. 잠시 시간이 흐른 뒤에 그리고 싶다는 마음이 시키는 대로 다시 시작하는 사람도 있습니다.

제 수업을 듣는 학원생 중에는 '20대 후반의 직장인 여성이 일에 지쳐, 문득 옛날에 그림을 좋아했던 기억이 떠올라서 그려보니 재미있었다'라는 동기로 참여하는 사람도 적지 않습니다.

옛날에 영화는 '불량청소년이 보는 것'으로 취급받았습니다. 그러나 지금의 영화는 고상한 이미지마저 있습니다. **콘텐츠에 대한 세상의 인식은 시대에 따라서 달라집니다.**

지금 그림을 발표할 수 있는 곳이 픽시브(pixiv), 트위터, 동인지 등 다양하고, '그림을 그리는 문화'도 확산되고 있습니다. 만화, 애니메이션 그림을 성인이 그려도 이상하지 않습니다. 미래에 그림이 고상하다고 여겨질 시대가 오지 않을 거라고 장담할 수 없습니다.

쉽게 변하는 세상의 시선 따위는 신경 쓰지 말고 마음이 이끄는 대로 계속 그립시다.

시선이 마주치는 공간 표현

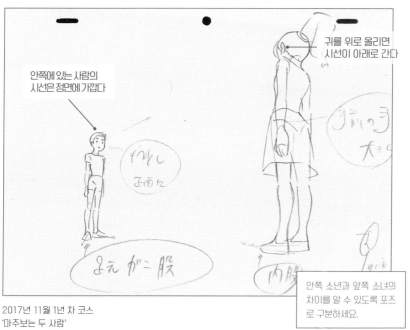

2017년 11월 1년 차 코스
'마주보는 두 사람'

타인과 비교하지 마라! 흡수하자

그리는 일은 끝없이 자신과 마주하는 행위입니다. 그러므로 **타인을 너무 신경 쓰면 자신을 잃고 그림을 그릴 수 없게 됩니다.** 또는 타인과 지나치게 비교하면 스스로가 생각하는 답에 자신을 갖지 못하고, 내가 그린 모든 그림이 잘못된 것처럼 느껴집니다. 그 결과 손이 위축되기도 합니다.

타인의 눈을 신경 쓰고 자신과 비교하면

❶ 자신의 행동을 제한하게 되고,

❷ 성장하지 못하며,

❸ 그 결과 열등감을 가지게 됩니다.

우선은 타인의 눈보다 이런 부정적인 흐름에서 벗어나야 합니다.

타인의 좋은 점을 발견하면 그냥 흡수하면 됩니다. 그저 그뿐인 일인데도 뛰어난 사람을 보면 마치 자신이 공격받는 듯한 착각을 하는 사람도 있습니다.

신입 애니메이터 시절에 저보다 잘하는 동료에게 수많은 그림을 보여주고 개선점을 듣고 그리는 방법을 배웠지만, 이를 전혀 부끄럽게 생각하지 않았습니다.

상대에게 뛰어난 점이 있다면 그것을 솔직히 인정하고 조금이라도 흡수할 수 있었으면 좋겠다고 생각했습니다. 잘 그리지 못하는 자신을 내버려 두고 뛰어난 타인을 못 본 척하는 것이 더 부끄러운 짓입니다.

타인의 시선을 신경 쓰는 것이 나쁜 일이 아니라, **타인의 시선을 신경 쓰면서 자신의 행동을 제한하는 것이 문제입니다.**

타인의 기술을 흡수하거나 남에게 보여주고 싶은 마음은 오히려 자신감을 키워줍니다. 그림은 자기가 선택한 선으로 그리는 일이고 최종적인 판단은 자기 자신의 몫입니다. 타인의 판단을 받아들일지 말지 선택하는 것도 자신이 정합니다. 직접 선택하는 즐거움을 만끽하세요.

감정 표현은 기초를 알면 설득력이 강해진다

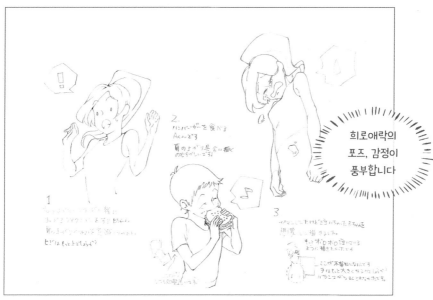

희로애락의 포즈, 감정이 풍부합니다

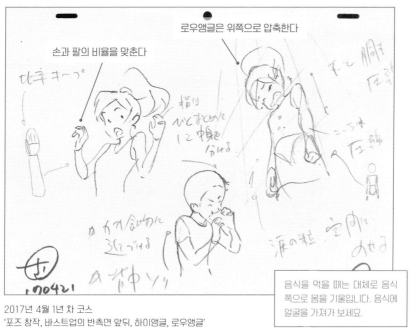

손과 팔의 비율을 맞춘다

로우앵글은 위쪽으로 압축한다

2017년 4월 1년 차 코스
'포즈 창작, 바스트업의 반측면 앞뒤, 하이앵글, 로우앵글'

음식을 먹을 때는 대체로 음식 쪽으로 몸을 기울입니다. 음식에 얼굴을 가져가 보세요.

막연한 꿈은 옳다

저는 어릴 때 미술 시간이 끝나지 않았으면 했습니다. 문화제도 좋아해서 뭔가를 만드는 일과 기획, 운영하는 것이 무엇보다 즐거웠습니다. 막연히 '그림과 문화제 같은 일로 먹고살면 멋지겠는 걸' 하고 생각했던 적도 있습니다. 하지만 방법은 몰랐습니다. 그것을 직업으로 삼고 있는 어른이 주위에 없었습니다.

당시에는 당연히 시골에서 탈출하겠다는 일념으로 공부를 했고 교원자격증을 땄습니다. 울적했던 고교 시절에 대한 반동도 있었고, 대학교에 들어가서 자작 애니메이션 제작으로 '그림과 문화제'에 열중했습니다.

취직할 시기가 되고 착실히 기술을 익히고 싶다는 생각으로 애니메이터가 되어, 그럭저럭 그림으로 먹고살 수 있게 되었습니다. 저도 미야자키 감독[1]과 토미노 감독[2] 같은 애니메이션 감독을 동경했었지만, 이런저런 사연으로 나는 다르다고 생각하게 되었습니다.

그리고 어느 순간, 하고 싶은 일과 쓰고 싶은 능력을 절반 정도밖에 실행하지 못하고 있다는 사실을 자각했습니다.

문득 좋아했던 '문화제 같은 기획, 운영' 부분이 완전히 빠졌다는 것을 깨달았습니다. 본래 교육에도 흥미가 있었으므로 여러 곳에서 신인 교육을 시작하고, 그러다가 '애니메이션 학원' 스타일을 떠올리고는 지금에 이르렀습니다.

입시나 취직, 동경하는 선배 등 눈앞에 일만 쫓으면 본래 하고 싶었던 일을 잊어버리기 쉽습니다. 때로는 멈춰 서서 어린 시절 막연히 하고 싶었던 일을 떠올려보세요. 지금은 인터넷을 통해 타인의 '수많은 다양한 삶'을 알 수 있습니다. 분명 여러분에게 맞는, 여러분이 가장 활약할 수 있는 길이 있을 것입니다. 당연하지만 지금의 저도 아직 목표를 이뤄나가는 과정입니다. 포기하지 않고 최적의 삶을 계속 찾으면서 시도해보는 도전 정신이 중요합니다.

1 미야자키 하야오(宮崎駿, 1941-) : 영화감독, 애니메이터, 만화가. 『바람의 계곡 나우시카(風の谷のナウシカ)』, 『원령공주(もののけ姫)』 등 유명작 다수.
2 토미노 요시유키(富野由悠季, 1941-) : 애니메이션 감독, 만화가, 각본가, 작사가, 소설가. 『기동전사 건담(機動戦士ガンダム)』 시리즈 외, 『전설거신 이데온(伝説巨神イデオン)』 등의 총감독을 담당.

책 표지는 타이틀이 돋보이도록

「本の表紙」

A4同人誌の表紙のようなイメージです。
わかりにくい構図になってしまいました。すみませ

キャラメインで、キャラの他に、
タイトル名に入っているアイテム(お鍋とカニのは
を目立たせたかったですが、上手くいきませんでし

添削宜しくお願いいたします。

무척 귀엽고
재미있는 세계관

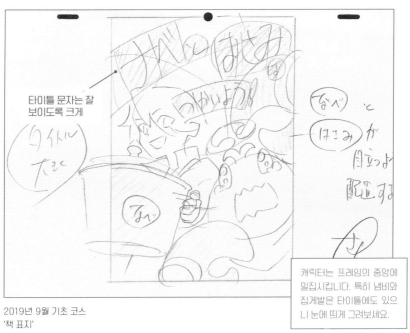

타이틀 문자는 잘
보이도록 크게

캐릭터는 프레임의 중앙에
밀집시킵니다. 특히 냄비와
집게발은 타이틀에도 있으
니 눈에 띄게 그려보세요.

2019년 9월 기초 코스
'책 표지'

장르의 본질을 간파하자

하고 싶은 장르의 본질과 그에 맞게 해야 하는 일의 우선순위를 정리했습니다.

- 애니메이션 = 본질은 영상+그림 → 우선 선화로 그림을 많이 움직이게 한다
- 만화 = 문장+그림 → 우선 일상의 일을 4컷 만화로 그린다
- 일러스트 = 그림+색 → 일단 색을 칠해보자

막연한 모작과 데생을 계속한 결과, 해부학과 원근법까지 공부하는 식으로 **무작정 흘러가는 것은 불필요한 근육 운동과** 마찬가지입니다. 자신의 특성도 모르고 무작정 연습만 하면 효과가 없습니다. 이런 연습은 '우락부락한 근육 캐릭터를 그리고 싶으니까, 해부학을 배운다' 혹은 '인물을 공간에 제대로 표현하고 싶어서 원근법과 카메라 렌즈를 공부한다'라는 식으로 필요하다고 느꼈을 때 배우는 것이 가장 좋습니다.

애니메이션, 만화, 일러스트 등을 그리고 싶지만 손에 잡히지 않는 이유는 여러분에게 실력과 기술이 없기 때문이 아닙니다. 마음속에서 너무 높아진 허들이 원인입니다.

좋아하는 작가의 데뷔작과 아마추어 시기의 그림을 찾아보세요. 지금 막 시작한 사람이 갑자기 뛰어난 작품을 만들 수는 없습니다.

돌아가는 연습이 아니라 **연작 작품을 많이 만드는 것으로 시작해야 합니다.** 같은 그림이라도 독자가 페이지를 넘기는 만화는 소설에 가깝고, 애니메이션은 그림을 이용한 영상 미디어입니다.

애니메이션을 잘 그리고 싶은 사람은 무조건 그림을 움직일 것. 또한 애니메이션 연출을 하고 싶은 사람은 그림뿐 아니라 실사 촬영과 편집부터 시작하세요. 애플리케이션을 이용하면 간단하게 애니메이션과 영상을 만들 수 있습니다. 자기가 하려는 일의 본질을 파악하고 지금 바로 시작합시다.

원근법을 배우고 좋아하는 장소를 그린다

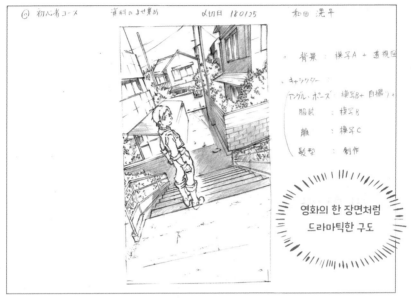

영화의 한 장면처럼
드라마틱한 구도

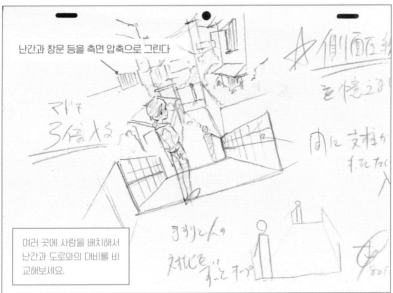

난간과 창문 등을 측면 압축으로 그린다

여러 곳에 사람을 배치해서 난간과 도로와의 대비를 비교해보세요.

2018년 1월 초보자 코스
'좋아하는 장소+좋아하는 캐릭터'

'좋다' 편 Q&A

Q 애니메이션이 좋아서 직업으로 삼고 싶습니다. 중학생이 해야 하는 것은 무엇인가요?

A '지금' 하면 좋은 것은 다음 세 가지입니다.

❶ 기초 학력을 키우자

초중 수준의 읽기와 계산은 그림 업무에도 필수입니다. 가령 각본이나 그림 콘티 등의 설계도를 이해 못 하면 일을 진행하지 못합니다. 또한 애니메이터를 기준으로 보면 배경 이동 속도와 궤도의 물리 법칙 등은 산수, 수학의 발상이 필요합니다.

❷ 취미, 교양, 운동 등

애니메이션 관계자라면 애니메이션을 잘 아는 것이 당연하므로, 그 외의 지식과 체험이 실제 작업에도 중요합니다. 음악과 스포츠를 잘 알면 그런 장면과 느낌을 쉽게 표현할 수 있습니다. 교양을 익힐수록 캐릭터나 세계관에 깊이가 생깁니다. 또한 오래 앉아서 일하는 작업이므로 건강을 유지하기 위해 적당한 운동도 필요합니다.

❸ 인간관계와 관찰력

예를 들어, 지금 교실 구석에 혼자 있어도 괜찮다. 작가나 물건을 만드는 사람이라면 그것이 당연합니다. 그러나 관찰력은 키우세요. 남녀노소 사람에 따라서 어떤 것을 들고, 어떤 포즈로 있는지 눈앞에 있는 모든 사람은 '소재'가 됩니다.

Q 공상의 세계를 좋아합니다. 리얼한 체험도 해야 하나요?

A 리얼한 체험이 공상에 설득력을 더합니다.

공상을 좋아한다니 멋지네요. 그림은 전부 공상으로 이뤄져 있으므로 무엇보다 좋은 양분이 됩니다. 그러나 공상의 세계를 그림으로 타인에게 전달하고 싶다면 공통의 체험과 리얼한 감각 등이 어느 정도 설득력을 높여줍니다. 공상도 리얼도 각각 다른 매력이 있으며, 모두 그림의 소재가 됩니다. 다양한 체험을 하세요.

Ⓠ 좋아하는 그림을 계속 이어가고 싶습니다. 무로이 씨가 건강을 유지하기 위해서 어떤 것에 주의하는지 가르쳐주세요.

Ⓐ 적당한 운동과 식사, 업무량의 조절.

애니메이션 업계에 있을 때는 목과 어깨 결림으로 눈꺼풀에 경련이 생겼던 적이 있었지만, 최근에는 스트레칭, 산책, 골프 등의 운동을 하면서 거의 해결했습니다.
줄곧 앉아있는 정적인 피로는 동적인 운동으로 즐기면서 해소하세요.

Ⓠ 무로이 씨가 그림을 그리기 시작한 것은 몇 살 때인가요?

Ⓐ 저는 19살 때 본격적으로 시작했습니다.

초중학교 공작이나 미술 시간은 좋아했지만, 제 실력으로는 그림으로 먹고사는 것이 도저히 불가능하다고 생각했고, 교원이 되려고 대학 입시를 치르고, 대학생 때 애니메이션을 만들기 시작했습니다. 어릴 때부터 많이 그렸다면 아마도 25살 정도까지의 애니메이터 인생에는 유리했을 겁니다. 그러나 경력이 10년 이상 되면 모두 잘하게 되므로 그림을 일찍 시작했다는 메리트는 사라집니다. 지금 돌아보면 교원 지망이었던 강점을 활용해 그림 교육 분야로 독립할 수 있었습니다.
시작하는 시기를 신경 쓰기보다 자신에게 있어서 지금 무엇이 중요한지 생각해보세요. 모든 경험은 그림에 활용할 수 있습니다. 그리고 싶다고 생각한 순간이 최적인 시기가 아닐까요.

Ⓠ 애니메이터에 적합한 사람이란 어떤 사람인가요?

Ⓐ 다음과 같습니다.

- 그림을 그리거나 움직이는 것이 좋다(보는 것을 좋아하는 것과는 다릅니다).
- 구체적으로 좋아하는 애니메이터가 있거나 좋아하는 장면과 컷을 말할 수 있다.
- 관찰력이 뛰어나다. 사물과 현상의 본질을 파악할 수 있다 등.

무엇을 좋아하고 무엇을 하고 싶은지 항상 자문자답하세요.
우선 인정받고 싶다는 다른 사람의 힘이나 반응에 의존해서는 불안은 해소되지 않습니다.
창작자를 목표로 한다면 소비자에 머물러서는 안 됩니다.
'정보를 주세요!'라는 질문만 하는 사람은 우선 먼저 행동하고 실패를 통해 배웁시다.

'꽃다' 편 Q&A

Q 좋아하는 것이 많고 '지식'은 있지만, '자신만의 식견'이 없습니다. 지식을 식견으로 키우는 좋은 방법은 없나요?

A 철저하게 조사하고 그것을 추상화하세요.

우선 흥미가 있는 것을 자신의 것이 될 때까지 철저히 조사하고, 그것을 추상적으로 보면 자신이 쓸 수 있는 '식견'이 됩니다. 추상적으로 본다는 것은 '간단히 말하면 무엇인지?' 하고 대강 파악하는 것입니다. 예를 들면, 다음처럼 무엇이라도 추상화하세요.

- 애니메이터는 무엇? → 영상을 재료로 그림을 만드는 사람.
- 교육과 세뇌의 차이는? → 받는 사람의 이익이 많은지 아닌지.

Q 좋아서 시작한 그림이지만 곧 힘들어졌습니다.

A 좋다는 마음을 좀 더 분석하고 최종 목표를 떠올려보세요.

처음에 그리고 싶었던 것과 결과는 다른 그림이 되고 마는 것처럼, 삶의 방식도 처음에는 '하고 싶다!'라고 생각한 것과 방향이 어긋나는 일은 흔합니다. 그림이 좋아서 그리기 시작했는데, 프로를 목표로 하면서 실력을 고민하거나, 어느새 '그리고 싶지 않은 그림'을 그리게 되거나, 나쁜 의미로 초기 충동에서 멀어지지 않았는지 때때로 확인하세요. 항상 자문자답하면서 더 즐거운 쪽으로 변화시켜 나갑시다.

Q 그림은 그리고 싶지만, 너무 무기력합니다.

A 우선은 규칙적인 식사, 운동, 수면을 취하세요.

그림을 그리는 데도 체력이 필요합니다. 건전한 심신에 건강한 표현이 깃듭니다. 정신적인 피로로 문제가 있을 때는 우선 휴식을 취하세요. 그리고 가능한 범위에서 조금씩 그려보세요. 지금 그림을 그리지 않는다고 해서 자신을 혐오하지 마세요. 어디까지나 가장 중요한 것은 자신의 몸과 마음입니다.

> 열중할 때의 집중력과 학습력은 엄청납니다. 괴로운 시간을 보내는 것은 고통이며 아무것도 남기지 않습니다. '즐거운 시간'을 가능한 한 많이 보내기 위해서 그림을 계속하세요.

2 짱

더 잘 그려보짜

그림을 좋아한다면, 잔뜩 그려서 실력을 키우자!
그림 실력이 좋아질지 아닐지는 '센스'나 '노력'의 문제가 아닙니다.
실력을 키우는 방법부터 익혀보세요.

CONTENTS

쪼보짜는 특히 낄에 신경 쓰짜!

- 질은 속도로 변환할 수 있다.
- 그러나 속도는 질로 변환할 수 없다.
- 이 경향은 초보자일수록 현저하다.

만약 자신의 능력 중 60%만 '그림을 보는 눈'으로 모작 원본을 보고, 60%를 '그림을 그리는 손'으로 그린다고 하면, 60%×60%=36%의 힘밖에 발휘하지 못하고, 원형을 유지하지 못하는 형태의 그림이 됩니다. 모작할 원본을 꼼꼼하게 보지 않고 제대로 분석하지 않은 채로 그리면, 원본에 한참 못 미치는 형태만 남습니다. 반대로 확실하게 시간을 들여서 90%의 정밀도로 보고 그리면, 90%×90%=81%. 그럭저럭 비슷하게 그릴 수 있습니다. 이 정도 수준으로 올라와야 처음으로 자신이 그릴 수 있는 패턴 하나를 갖게 됩니다.

처음에는 많이 그려도 흡수하기 어려우니 한 장을 정확하게 보고, 정확하게 그리는 것에 철저하게 집중합시다. 익숙하지 않은 사람은 무엇보다 형태가 잡히지 않고 손의 움직임도 불안정하므로, **'그림을 보는 눈'과 '그림을 그리는 손'을 확실하게 단련해야 합니다.** 그러면 이후에 많은 그림을 그릴 수 있게 되었을 때의 '흡수력'이 전혀 다릅니다. 빨리 잘 그리려는 조급함에 미숙한 단계부터 많은 양과 속도에 치중하게 되면 두 마리 토끼를 모두 놓치고 끝입니다. 착실하게 그릴 수 있는 것을 하나씩 늘려가는 것이 우선입니다.

어느 정도 높은 정밀도로 그릴 수 있게 되었을 때는 퀄리티를 약간 떨어뜨리면 얼마든지 빠르게 그릴 수 있습니다. **정확하게 보고, 정확하게 그릴 수 있게 되면 그림의 요점도 눈에 들어옵니다.** 요점만 파악하면 전체의 형태를 지배할 수 있게 되고 빠르게 그려도 세세한 특징을 놓치지 않습니다.

시간을 단축하고 싶어 하는 사람의 대부분은 형태를 제대로 표현하지 못하는 상태일 때가 많습니다. 초보자는 시간은 신경 쓰지 말고 오로지 꼼꼼하게 그릴 필요가 있습니다.

좋아하는 캐릭터를 디테일하게 그린다

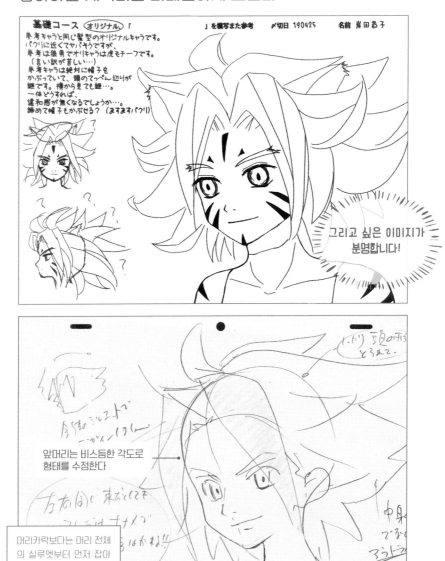

앞머리는 비스듬한 각도로
형태를 수정한다

머리카락보다는 머리 전체
의 실루엣부터 먼저 잡아
보세요.

2019년 4월 기초 코스
'좋아하는 캐릭터의 얼굴을 그리자!!'

그림 실력이 좋아지는 최강의 3스텝

무도의 세계에 '수·파·리(守破離)'라는 수행 단계가 있습니다. 그림 실력 향상도 이와 완전히 같다고 할 수 있습니다.

❶ 수(守) → 모작(스승의 기술을 흡수)
❷ 파(破) → 데생(다양한 노하우를 흡수·실물 관찰)
❸ 리(離) → 독자성을 드러낸다

❶ 수(守) 어쨌든 가장 빠르게 실력을 키우려면 목표인 스승의 흉내부터

처음부터 자신의 스타일로 시작한다면 잘 되지 않습니다. 애초에 자신의 스타일로 하는 것은 '역사상 무수한 천재 화가 VS 자기 혼자'의 싸움처럼 어리석은 짓입니다. 우선은 철저하게 스승의 기술을 연구해 따라 하고, 형태를 재현하는 것만 집중하면서 기존의 법칙대로 해봅니다. '거인 어깨 위의 난쟁이'처럼 동경하는 스승 역시 앞 사람들의 발견과 성과를 배우고 흡수해서 지금의 위치에 있습니다.

❷ 파(破) '목표로 삼은 대상' 이외의 여러 노하우도 배워보자!

모작은 가장 빠르게 실력이 좋아지는 방법이지만, 그것만으로는 원본을 그린 작가가 왜 그렇게 그렸는지 알 수 없습니다. 동경하는 작가가 영향을 받은 작품과 노하우를 알고, 실물을 관찰하면서 데생을 해보면 처음으로 작가의 의도를 이해할 수 있습니다. 잘 그리는 사람일수록 오랫동안 계승된 기술을 습득하고 눈앞의 실물이 주는 자극을 끊임없이 받아들입니다.

❸리(離) '스승이 두지 않은 한 수' 발견!

이 단계부터는 독자성이 필요해집니다. 처음에 그림을 그리는 된 계기였던 스승을 따라 하면서 기본을 배우고, 스승의 기원으로 거슬러 올라가 계속해서 실물을 관찰해야 이 단계에 도달합니다. 수·파를 거치지 않은 독자성과 개성은 과거에 무수하게 있었던 실패작일 뿐입니다. '스승이 두지 않은 한 수'를 깨달아야만 그 분야의 1인자가 될 수 있으며, 동경하던 스승과는 다른 지표를 얻어, 스승의 그늘을 벗어날 수 있습니다.

좋은 포즈를 참고하자

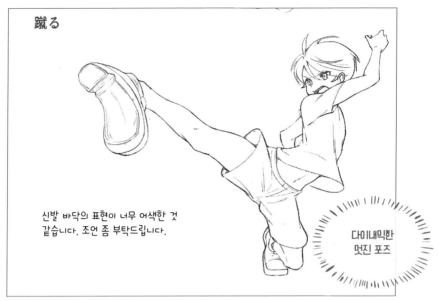

蹴る

신발 바닥의 표현이 너무 어색한 것 같습니다. 조언 좀 부탁드립니다.

다이내믹한 멋진 포즈

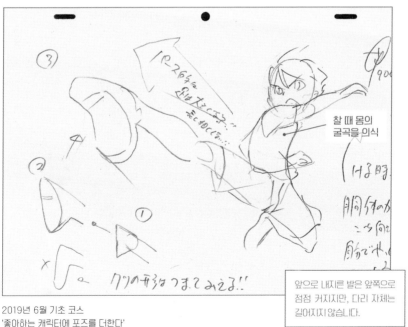

찰 때 몸의 굴곡을 의식

2019년 6월 기초 코스
'좋아하는 캐릭터에 포즈를 더한다'

앞으로 내지른 발은 앞쪽으로 점점 커지지만, 다리 자체는 길어지지 않습니다.

그림의 매력=미의식 X 전략 X 표현

아무 생각 없이 그린 그림이 '멋있다'라는 평가를 받는 일은 없습니다. 그림의 매력은 다음의 세 가지 요소로 나눌 수 있습니다.

❶ 미의식 = 어디가 좋다고 생각하는가
❷ 전략 = 어떻게 보여줄 것인가
❸ 표현 = 그림 실력, 기술, 장르별 원칙

❶ 미의식은 지금까지 봐온 것들로 정해집니다

많은 콘텐츠와 실물, 직접 겪은 체험 속에서 성장합니다. 젊은 시절(특히 10대 후반)에 감명을 받은 작품의 영향을 진하게 드러내는 작가가 많습니다.

❷ 전략은 세상에 존재하는 콘텐츠 분석으로 키울 수 있습니다

예를 들어, 자기가 좋아하는 애니메이션은 누구를 대상으로 만들어졌고, 결과는 어떠했는지. 어떤 작품이든 반드시 기획서(테마, 콘셉트, 유사 작품, 대상 시청자, 시대의 요구 등)가 있으며, 역사적인 명작은 반드시 그 작품의 전후로 세상의 가치관을 바꿔버립니다. 그런 관점에서 작품을 분석하면, 좋은 영향을 받아들일 수 있습니다.

❸ 표현은 주로 겉으로 드러난 작품의 형태입니다

만화나 애니메이션처럼 같은 장르라도 유파나 계보에 따라 작풍이나 터치가 다양합니다. 보는 쪽은 그것들의 공통 의식을 힌트로 이해하고 즐깁니다. 갑자기 자신만의 새로운 표현을 쏟아봐야 기이하고 이해하기 어려워질 뿐입니다. 표현도 과거에있었던 예를 기존 작품에서 추출합니다. '조합'과 '관점'에 따라 새롭고 재미있는 작품을 만들 수 있습니다.

세 가지 요소를 키우는 공통 사항은 '콘텐츠 연구'입니다. 다음의 관점으로 콘텐츠를 연구하세요.

❶ 미의식 = 어떤 작품에 어느 정도 영향을 받았는지
❷ 전략 = 좋아하는 작품은 어떤 콘셉트인가
❸ 표현 = 어떤 식으로 그려졌는지
❶❷가 테마와 주장, ❸이 그것을 전달하는 수단입니다.

그림의 매력을 높이려면?

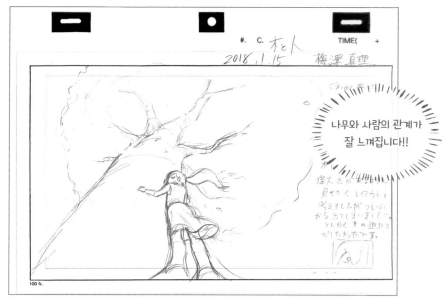

나무와 사람의 관계가
잘 느껴집니다!!

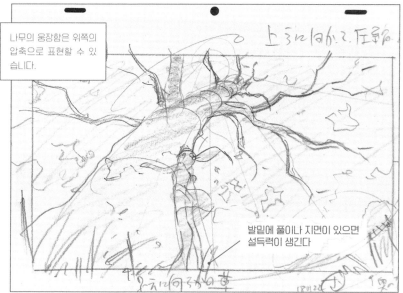

나무의 웅장함은 위쪽의
압축으로 표현할 수 있
습니다.

발밑에 풀이나 지면이 있으면
설득력이 생긴다

2018년 1월 1년 차 코스
'좋아하는 장소+좋아하는 캐릭터'

이런 사람은 실력이 좋아진다

지금은 경험이 부족해서 결과를 남기지 못하더라도, **다음과 같은 행동이 가능한 사람은 문득 깨달았을 때 주위 시선 따위는 신경 쓸 필요가 없을 만큼 잘 그릴지도 모릅니다.**

❶ 전체의 형태가 불안정해도 특정 부분만큼은 훌륭하다

그림 속에서 가장 빛나는 부분은 본인 능력의 최대치. 캐릭터에 담은 영혼이라고 할 수 있습니다. 자각하고 강화하세요. 약점과 서툰 분야는 시간이 해결하며, 언젠가는 잘하는 분야와 같은 수준으로 끌어올릴 수 있습니다.

❷ 목적을 달성하려는 욕심에 철저하게 행동을 한다

자신의 부족한 점을 알고 시기에 적합한 일을 철저하게 합니다. 왕성한 호기심으로 목적을 위해서라면 수단과 방법을 가리지 않고 뛰어듭니다. 한 가지 방법에 집착하지 않고 유연하게 대처합니다. 좋은 의미로 자신에게 없는 능력을 키우는 데 중요합니다.

❸ 자신의 말이 있고, 유연하다

말은 자신을 제어하고 행동에 크게 작용합니다. 그래서 '말버릇'이 중요합니다. 자기가 납득할 수 있는 말을 잘 선택합니다. 그것은 나와 주변을 명료하게 이해할 수 있고, 내면에 확고한 기준이 있다는 것을 의미합니다. 모르면서 아는 체하거나 무책임한 말을 내뱉지 않는 편이 좋습니다.

다음은 실력이 늘지 않는 사람에게 흔한 특징입니다.

- 목표가 불명확하다
 (예 : 그리고 싶은 장르가 없다/목표로 삼은 사람이 없다)
- 변화를 두려워한다
 (예 : 같은 방식을 고집한다)
- 자의적인 해석, 편견이 심하다
 (예 : 자신에게 유리한 쪽으로만 이해하고 본질을 오인한다)
- 목적과 수단을 구분하지 못한다
 (예 : 만화가가 되고 싶은데 그림만 연습하고 작품을 그리지 않는다)

우선은 여러분의 평소 행동을 되돌아볼 필요가 있습니다.

인체의 라인도 유연하게

좋아하는 소재 선택과
의욕이 느껴집니다

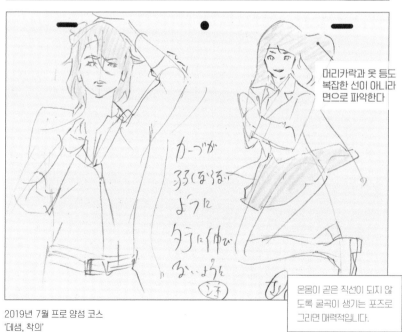

머리카락과 옷 등도
복잡한 선이 아니라
면으로 파악한다

온몸이 곧은 직선이 되지 않
도록 굴곡이 생기는 포즈로
그리면 매력적입니다.

2019년 7월 프로 양성 코스
'데생, 착의'

'서툰 이유'는 그저 그리고 싶은 것이 없을 뿐이다

예를 들어, '캐릭터는 그릴 수 있지만, 차나 배경은 어렵다'라는 식으로 특기 분야와 서툰 분야가 있는 사람도 많습니다. 그러나 그릴 수 있는지 없는지의 차이는 단순히 경험치의 문제라고 생각합니다.

- 캐릭터 = 좋아하니까 많이 그렸다
- 차와 배경 = 흥미도 없고 그다지 그린 적이 없다

주변에 있는 것 중에서 가장 복잡한 입체는 사실 '사람'입니다. 차 정도는 사람에 비하면 한참 간단한 형태입니다. 그래서 인체 데생이 실력 향상의 중심이라는 의견도 있습니다. 따라서 **사람을 그릴 수 있다면 무엇이든 그릴 수 있을 것입니다.**

그러나 캐릭터는 그릴 수 있는데 다른 것은 못 그린다고 생각하는 사람이 많습니다. 제대로 말하자면, 많은 사람은 '사람'조차도 자유자재로 그리지 못합니다.

여러분이 그릴 수 있다고 생각하는 '사람'은 아마도 특정 캐릭터와 특정 각도에 한정되어 있습니다. 마찬가지로 경험 부족입니다. 즉 그린 적이 있는 것을 그릴 수 있고, 그린 적이 없는 것은 그릴 수 없을 뿐입니다. 잘 그리고 못 그리는 문제가 아닙니다.

그림은 그릴 수 있는지 없는지의 문제일 뿐, 그려보지 않아서 못 그리는 것이지 '서툰 분야'라는 말은 맞지 않습니다. **그려본 경험이 있는 것은 잘 그릴 수 있고, 그려보지 않으면 더 나아질 수 없습니다.**

못 그려서 꺼려지는 차와 배경 등도 여러 번 그리면 좋아질지도 모릅니다. 힘든 각도의 캐릭터나 지금까지 그려보지 않은 디자인과 경향의 캐릭터도 그려보면 재미있을지도 모릅니다.

잘 그릴 수 있을지도 모를 그림의 가능성을 착각으로 닫아버리지 않았으면 합니다.

그려보면 형태의 구조를 알 수 있다

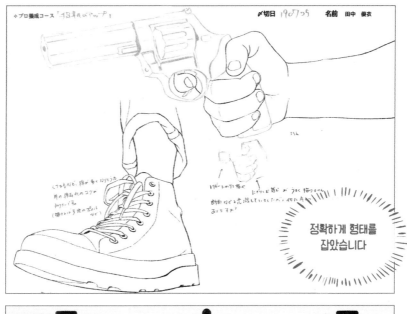

정확하게 형태를
잡았습니다

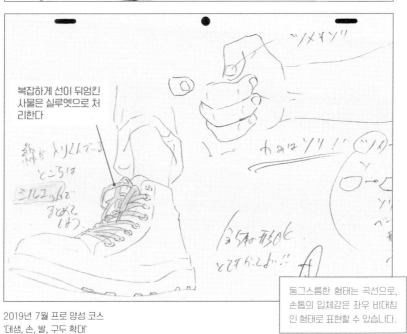

복잡하게 선이 뒤엉킨
사물은 실루엣으로 처
리한다

둥그스름한 형태는 곡선으로,
손톱의 입체감은 좌우 비대칭
인 형태로 표현할 수 있습니다.

2019년 7월 프로 양성 코스
'데생, 손, 발, 구두 확대'

그림으로 자기만쪽을 하까!

자기만족이라고 하면 거만하거나 제멋대로인 이미지를 먼저 떠올리기 쉽지만, 자기 만족이 '나쁘다', '해서는 안 된다'라고 생각하는 선입견은 옳지 않습니다. 자기만족 이 없으면 애초에 그림을 그릴 리가 없습니다. **자기가 만족하고 더 만족하고 싶어서 잘 그리고 싶어지는 것입니다.**

그림을 그리는 동기의 중심에 표현하고 싶고, 추구하려는 '자신의 이상'이 없다면 계속 그릴 수 없습니다. '만족해서는 안 된다'라고 생각할 필요는 없습니다. 그림을 그리는 지금, 이 순간만큼은 만족합시다. 그리고 다음 순간에는 더 큰 만족을 추구 합시다.

타인의 평가는 자기만족을 보충하는 것에 지나지 않습니다. 그러므로 평가의 기준 은 '내 안'에 있어야 합니다. 우선은 적어도 자신은 만족해야 하는 것이 중요합니다.

더 큰 만족을 얻고 싶을 때는 타인에게 보여주고 의견을 듣고 참고하거나 가르침을 받는 것도 좋습니다. 그림은 자신의 내면을 투영하는 것이므로 만족과 평가의 수준 이 맞지 않으면 그림에 대한 의욕을 잃고 무척 괴로운 작업이 되어 버립니다.

그림을 직업으로 삼고 싶은 사람은 '자기만족을 확장'하세요. 자기만족 다음에는 타 인의 기쁨이 기다리고 있습니다. 인기는 그림체의 문제가 아닙니다. 만족의 범위가 넓은 쪽(다양한 것을 안다, 흥미가 있다, 무엇이든 그릴 수 있다)이 자기만족을 타 인의 만족 범위와 동일시하기 쉬워집니다.

또한 만족의 범위가 넓지 않지만 깊다면 많은 사람을 만족시키지는 못해도 틈새 수 요를 충족시키면서 그림의 가치가 발견되는 일도 있습니다.

궁극의 아마추어리즘 너머에 궁극의 프로가 있습니다. 그림을 직업으로 삼겠다는 바람을 실현하지 못하는 원인은 재능이나 센스 탓은 아닙니다. 자기만족이 타인의 만족에 이르지 못했을 뿐으로 단순한 경험 부족입니다.

아마추어와 프로의 차이

아마추어(취미)

취미로 지속하면서 자기만족이 중심이며, 성장할수록 더욱 만족할 수 있게 됩니다.

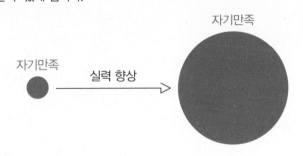

프로(수익모델)

그림의 성장에 의해 자기만족이 커지고, 동시에 타인의 만족도 커집니다.

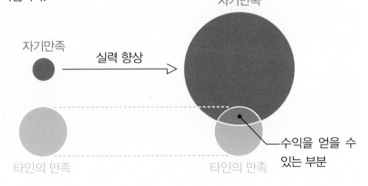

주관과 객관을 구분하자!

'조금이라도 잘 그리는 것처럼 표현하고 싶다'든지 '멋지게 보이고 싶다'며 뽐내고 싶은 마음은 그림을 그리는 데 있어 중요한 감정입니다. 그러나 그것만으로는 타인에게 전해지지 않을 때도 있습니다. **'주관'만이 아니라 객관성을 가지면 더 좋은 그림을 그릴 수 있게 됩니다.**

'주관'만으로 그리면 무엇을 표현하고 싶었는지 타인에게 전해지지 않습니다. 개중에는 주관적인 표현을 알아주는 상대(예를 들어, 보는 눈이 뛰어난 사람)가 있을지도 모르지만, 그러면 '보는 사람을 가리는 그림'이 되어버립니다. 누가 보아도 알 수 있는 그림을 그리려면 객관성이 꼭 필요합니다.

의식하지 않으면 '객관성'을 유지하기 어려우므로 **자기가 그리고 있는 그림을 객관적으로 보려면 '멀리서', '눈을 가늘게 뜨고', '처음 본다는 생각으로' 등의 다양한 방법이 좋습니다.** 사람은 아무래도 팔이 안으로 굽습니다. '자기가 노력해서 그렸다'라는 감정을 버리고, 다른 사람의 그림이라고 생각하면서 완전히 새로운 관점으로 봅니다. 타인은 그렇게 너그럽게 봐주지 않으며 이해하려고 노력하지 않는다는 전제로 엄격한 눈으로 살펴봅니다.

그림과 작품뿐 아니라 진로를 정할 때도 '주관'과 '객관'의 균형이 중요합니다. 주관적인 생각과 열의로는 받아들여지지 않거나 돌파하지 못하는 일도 있습니다. 그렇다고 무기력해져서 비관만 한다고 나아지지 않습니다. 객관적으로 자신이 처한 상황과 위치를 높은 곳에서 내려다보세요.

항상 '객관'적으로 '나에게 무엇을 시키면 재미있을까'하고 한 걸음 물러서서 보는 느낌입니다.

자신의 그림을 객관적으로 보지 못해서 막힌 사람은 과감하게 다른 사람에게 보여주고 반응을 살펴보세요. 가까운 사람부터 SNS까지 최대한 많은 사람들에게 보여주고 그림에 대한 객관적인 평가를 확인해봅시다.

메인 캐릭터가 돋보이는 구성

14 DEC 2015

#. C.

TIME(

아이디어가 가득한
재미있는 구성!!

100 fr.

Scan fr.

가장 강조하고 싶은 캐릭터에는
다른 실루엣이 겹치지 않게 한다

2015년 11월 1년 차 코스
'급수탑과 사람'

뒤의 탑과 서브 캐릭터의 실루엣을
겹치게 배치하면 앞쪽의 캐릭터가
돋보입니다.

손과 눈과 머리로 기억하짜

그림을 잘 그릴 수 있게 되려면 다음 세 가지 요소가 반드시 필요합니다.

❶ 손으로 기억한다

→ 많이 그린다 → 낙서, 모작, 데생 등

❷ 눈으로 기억한다

→ 그림과 자료를 본다 → 실물 관찰

❸ 머리로 기억한다(원리를 아는 것)

→ 구조와 원리를 이해

이 세 가지의 밸런스가 중요하며 하나라도 빠지면 실력이 잘 늘지 않습니다. 못 그리는 사람은 이 중에 무언가가 부족합니다. 부족한 요소가 그대로 자신의 약점이 됩니다.

많이 그려보지 않은 사람은 ❷보는 눈과 ❸이해만으로 형태를 제대로 표현할 수 없고 애초에 손이 따라가지 못합니다. 반대로 ❶연습만 하고 ❷보는 눈과 ❸이해가 부족한 사람은 항상 같은 형태와 패턴, 익숙한 것만 그리게 됩니다.

보는 눈을 키우지 못한 사람은 ❶연습과 ❸이해만으로는 표현의 다양성이 부족하고 보기 좋은 형태의 그림을 완성할 수 없습니다.

원리를 이해하지 못하는 사람은 ❶연습과 ❷보는 눈만으로는 응용력이 떨어져 기초가 불안정한 그림밖에 못 그립니다.

그리고 손·눈·머리를 동시에 단련할 수 있는 것이 '작품 만들기'입니다.

❶ 완성까지 필요한 그림을 많이 그린다

❷ 참고자료를 모으고, 조사하고, 살펴본다

❸ 만드는 과정에서 기존 작품의 구조를 알 수 있다

축적된 데이터를 작품으로 정리해서 다른 사람과 공유하면 세 가지 요소 중에 무엇이 부족한지 쉽게 알 수 있습니다. 이런 연습을 게을리하지 않고 꾸준히 작품을 제작하는 것은 결국 미래에 대한 투자입니다.

계속 성장하려면 그림을 그리는 아웃풋(output)과 인풋(input) 모두 중요합니다.

손과 눈, 그리고 머리로 안정감을 연출한다

현장감이 느껴지는
대담한 앵글

손과 필통을 더 대담하게 키운다

시선은 정면

위쪽으로 향하는 투시도를 좌우대칭
으로 잡으면 안정감이 생깁니다. 적절
하게 구분해서 사용하세요.

2018년 2월 1년 차 코스
'공부하는 사람'

실력이 좋아지는 두 가지 패턴을 활용하는 법

그림 실력을 키우는 연습에는 '숙성'과 '확장'의 두 가지 패턴이 있습니다.
'숙성'은 하나의 형태를 쓰는 데 익숙해지는 것
'확장'은 여러 개의 형태를 기억하는 것
양쪽을 번갈아 생각해야 합니다.

제가 애니메이션 업계에 종사하면서 생각했던 것은 작화감독[1]일 때는 '숙성', 원화담당[2]일 때는 '확장'이었습니다. 아마추어로 자작 애니메이션을 제작할 때는 '숙성', 연습할 때에는 '확장'에 무게를 두었습니다.

'숙성'에서는 지금 가능한 최대한의 그림을 그립니다. 특기인 그림만 그리고 익숙하지 못한 일은 가능한 피합니다. 빠르게 많이 그려야 하는 상황에서는 자연히 '숙성'의 방향으로 흘러가게 됩니다. 아웃풋 기간이라고 할 수 있습니다.

'확장'은 그려본 적이 없는 낯선 형태에 일부러 도전해서 다른 관점을 받아들여서 자신의 한계치를 높일 수 있는 인풋 기간입니다.

숙성만으로는 새로운 기술을 습득할 수 없어서 확장이 필요하지만, 사방팔방으로 손을 뻗는 확장만으로는 기술이 정착되지 않습니다. 성장 곡선이 순조롭게 뻗어나가려면 '숙성'과 '확장'은 자동차의 바퀴처럼 필수 요소입니다.

'숙성', '확장'은 다양한 장르에 공통되는 성장 방법입니다.

요리라면, '숙성 = 한 가지 요리를 여러 번 만들어 숙달되는 과정'이며, '확장 = 처음 만드는 요리를 레시피대로 정확하게 만드는 것'입니다.

숙성은 기술 습득, 확장은 약점 극복입니다. 이 두 가지 패턴을 필요에 따라 적절하게 조합하면 슬럼프를 극복할 수도 있습니다. 특기인 그림만 그려서 성장하지 못하는 고민은 약점 보강으로 돌파할 수 있고, 서툰 것만 그리는 과정의 스트레스는 특기로 해소함으로써 한쪽에 치우치지 말고 계속 성장할 수 있습니다.

1 작화감독 : 애니메이션 제작에서 그림체의 통일과 연출 의도에 맞는 원화 수정을 하는 직책.
2 원화담당 : 원화맨이라고도 하며, 그림 콘티 등을 바탕으로 작화의 메인인 '원화'를 그리는 직책. 원화맨이 그린 '원화'를, 동화맨이 그린 '동화'가 이어주면 움직임이 표현된다.

'숙성'과 '확장'의 반복으로 성장한다

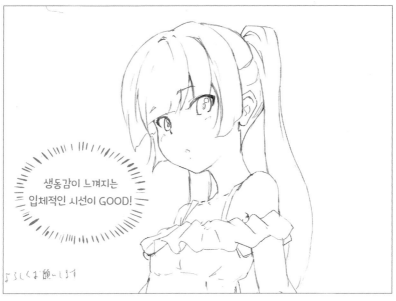

생동감이 느껴지는
입체적인 시선이 GOOD!

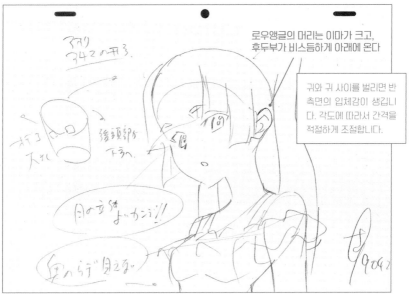

로우앵글의 머리는 이마가 크고,
후두부가 비스듬하게 아래에 온다

귀와 귀 사이를 벌리면 반
측면의 입체감이 생깁니
다. 각도에 따라서 간격을
적절하게 조절합니다.

2019년 4월 초보자 코스
'좋아하는 캐릭터의 얼굴을 그리자!!'

'형태'를 알고 '표현력'을 키우자

'형태'란 사람에게 전달하기 쉬운 패턴입니다. 그림에 익숙하지 못한 사람은 다음 선을 어디까지 그리면 좋을지 몰라서 고민하는 시간이 길어지기 쉽습니다. 잔선도 많아지고 실제 이미지와 그리고 있는 것이 일치하지 않을 때도 있습니다. 그럴 때 필요한 것이 '형태'입니다.

우선 모작으로 선배가 완성한 '타인에게 전달하기 쉬운 형태'를 배웁니다. 무수한 형태를 배우고 나서야 그리고 싶은 이미지의 기초를 완성할 수 있고, 그 위에 표현하고 싶은 것을 올립니다. '형태'야말로 기초 실력입니다.

형태 없이는 갑자기 뭔가를 그리려고 해도 당연히 할 수 없습니다. 잘 그리는 사람도 매번 완전히 새로운 그림을 그리는 것처럼 보이지만, 실제로는 그렇지 않습니다. 무수한 형태를 손으로 기억하고 최적의 선을 선택해 형태를 만듭니다.

초보의 눈에는 잘 그리는 사람이 그리는 모습은 마치 마법처럼 보입니다. 그러나 사실 무수한 형태를 이미 그려본 경험이 있는 것에 지나지 않습니다. 그리고 싶은 이미지를 간단하게 형태로 표현하고 싶다면, 그릴 수 있는 형태를 늘려야 합니다.

'표현력'이란 '무엇을 표현하고 싶은지', '무엇을 아름답게 생각하는지' 등 취향과 감성이라고 부르는 영역의 능력입니다. 어린 시절부터 봐온 사물과 경험이 크게 작용합니다. 한편 그림의 '형태'는 격투기와 스포츠의 '형태'와 마찬가지로 교육과 노력으로 능력을 키울 수 있습니다.

어른이 되어서 그림 실력을 키우려면 우선 형태부터 시작해야 합니다. 다양한 형태를 흡수하면 바르게 전달할 수 있고, 그 결과 표현력이 향상됩니다.

'형태'를 기억하고 한쪽 다리로 밸런스를 잡는다

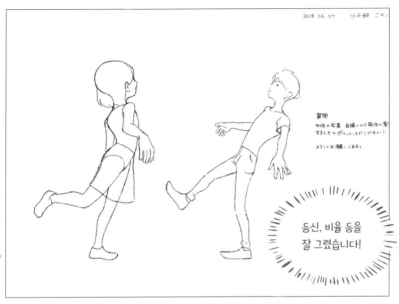

등신, 비율 등을
잘 그렸습니다!

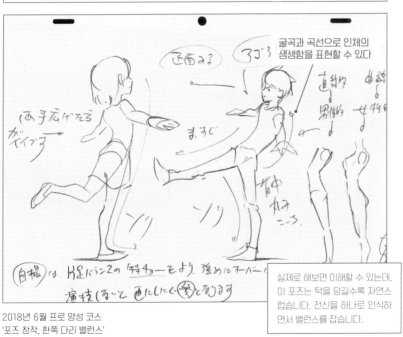

굴곡과 곡선으로 인체의
생생함을 표현할 수 있다

2018년 6월 프로 양성 코스
'포즈 창작, 한쪽 다리 밸런스'

실제로 해보면 이해할 수 있는데,
이 포즈는 턱을 당길수록 자연스
럽습니다. 전신을 하나로 인식하
면서 밸런스를 잡습니다.

그림 실력이 좋아끼지 않는 이유

실력이 늘지 않는 이유를 생각나는 대로 써보겠습니다.

- 세밀한 부분에 너무 신경 쓴다
- 사물을 파악하는 방법과 그리는 방법이 같다
- 형태를 기억할 만큼 많이 그리지 않았다
- 연필을 짧게 잡는다
- 얼굴과 원고가 너무 가깝고, 자세가 나쁘다
- 그림에 대한 열의가 부족하다
- 실물을 보지 않거나, 이해하지 못한 상태로 그린다
- 핑계 체질, 책임 전가, 의지 부족, 애매모호 등

실력을 키우려면 늘지 않는 이유와 반대로 하세요. 스포츠, 학술, 무도 등 다양한 장르에서 통용되는 성장의 핵심이 존재합니다. 바로 '나와 타인을 제대로 아는 것'.

'잘 그리는 사람의 방식'을 아는 것이 중요합니다. 자신이 잘 그리지 못하는 이유를 알면 이후에 무엇을 해야 하는지 더 명확해집니다.

나와 타인을 잘 알게 되는 구체적인 연습은 세 가지입니다.

❶ **'모작'** = 역사나 앞선 사람이 기호화한 그림을 따라 하면서 기술을 습득한다
❷ **'데생'** = 어떤 사진이든 관계없이 무조건 실물을 보고 그린다
❸ **'직접 그리기'** = 그리는 것으로 현재 나의 레벨을 아는 것
❶❷는 타인을 아는 것, ❸은 나를 아는 것입니다.

그림을 그리는 데 중요한 것을 ❶모작과 ❷데생을 통해 알고, ❸직접 그리면서 익힙니다. 그러면 경험과 함께 의문이 생기므로, 다시 ❶모작과 ❷데생으로 돌아가 연습을 반복합니다.

제가 운영하는 학원에서는 이 삼위일체를 제창했습니다. 즉 '할 수 있는 모든 것을 한다'라는 말입니다. 성장하지 못한 사람은 이 중에 어떤 것 혹은 전부 하지 않았을 가능성이 있습니다.

삼위일체로 힘든 그림을 공략

프레임에 적합하게
인물을 배치했습니다!

앵글을 바꿔도 급수탑의 옆
면을 보여주면 건물의 높이
로 공포감을 표현할 수 있
습니다.

몸이 크게 젖혀진 것처럼
불안정한 포즈를 잡습니다

2017년 12월 1년 차 코스
'급수탑과 사람'

성실하게 그리는 것의 함정

성실한 자세로 임하는 것에도 함정이 있습니다. **성실함의 방향이 어긋나면, 잘못된 행동을 계속하기 때문입니다.**

예를 들어, 지금 할 수 있는 최강의 기술을 성실하게 계속 그린 결과, 습관이 되고 더는 성장하기 힘든 상태가 되는 일마저도 있습니다.

'성실하게 임하는 것' 자체가 목적이 되어버리는 것도 문제입니다. 예를 들어, 1일 3장씩 실물 데생을 1년간 매일 한다는 계획을 목표로 세웠다고 합시다. 얼핏 참으로 존경할 만한 연습 방법이라고 생각하기 쉽지만 더 깊이 생각해봅시다.

'그 실물 데생은 왜 필요할까'라든지 '진짜 매일 세 장이면 충분한가. 한 장을 제대로 그리는 편이 좋지 않을까. 오히려 더 많이 그려야 할지도 몰라'와 같은 의문이 샘솟습니다.

사람은 로봇이 아니라 생물입니다. 어제까지 좋았던 연습이 오늘도 좋다는 보장은 없습니다. 항상 최종 목적을 염두에 두고 지금의 자신을 돌아보면서, 태도를 바꾸고 착오를 수정합니다.

계속해서 행동을 바꾸는 것을 불성실하고 지속성이 없다고 여기는 사람도 있을지 모르지만, 성실함이란 '한결같은 맹신'을 뜻하는 것이 아닙니다. **항상 현상을 의심하고 개선점을 찾으며, 때때로 최적의 방법을 모색하는 것이 진정한 성실함입니다.**

하루 1장으로 연간 300장이 적절한 사람도 있고, 하루 30장씩 연간 만 장 넘게 그려도 된다는 말입니다. 시기나 연습 방법에 따라서 개수가 당연히 달라지며 사람이나 상태에 따라서 최적의 연습 방법도 완전히 달라집니다. 어디선가 들어본 연습 방법이 아니라 자신에게 맞는 방식을 선택하세요.

자유로운 표현으로 강약을 더한다

아이디어가
연하장다워서 GOOD!!

2019. 9. 24

크기에 차이를 둔다

굴곡을 더해서 강약을 만든다

문자는 자유롭게 형태를 바
꿀 수 있습니다. 특히 '明',
'おめ', '2' 등을 키우면 더욱
연하장다워집니다.

2019년 9월 기초 코스
'계절의 소식'

아무리 그려도 실력이 늘지 않는다면

실력이 늘지 않는 사람은 잘 그리게 되는 데 필요한 전부를 하지 않은 것입니다. 이것은 프로가 되어도 마찬가지입니다.

예를 들어, TV 애니메이션의 로테이션 작화감독으로 익숙한 방식에 의존해 아무것도 보지 않고 같은 패턴으로 10년간 그렸다고 합시다. 그러면 자신의 그리는 방법에는 익숙하겠지만, 시대나 유행의 변화에 그림체가 따라가지 못하게 됩니다. 이런 문제로 괴로워하는 프로도 많습니다.

만약 센스가 있다고 하더라도 무작정 많이 그리기만 해서는 안 됩니다. 아무리 많이 그려봐야 그저 그리는 방법에 익숙해질 뿐입니다.

인풋을 동시에 하지 않으면 전혀 나아지지 않습니다. 그뿐만이 아니라 재탕, 삼탕 우려낸 찻잎처럼 **그림 실력도 어느 정도 단계에서 정체되고, 차츰 떨어집니다.**

동시 인풋으로 그린 것 이상의 성장 효과를 목표로 합니다. 포인트는 다음과 같습니다.

❶ 목표 설정(그리고 싶은 이미지)
❷ 자기 분석(자신의 레벨과 약점)
❸ 과제 설정(목표 – 현재 = 과제)
❹ 과제 해결(보면서 그린다. 이치에 맞게 개선)

바쁘다는 핑계로 개선하지 않은 상태로 있으면 현상 유지에서 서서히 기술이 쇠퇴합니다. 현재의 그리는 방법에 만족하지 않고 매너리즘에 빠지기 전에 행동으로 옮깁시다.

실력 향상이란, 결국 유념해야 할 포인트를 늘리고 동시에 전부 생각할 수 있게 되는 '의식의 변혁'입니다. 막연히 그리는 것만으로 의식은 바뀌지 않습니다. 모든 선을 설명할 수 있을 정도로 그림을 자신이 조절할 수 있어야 합니다.

의식해야 할 포인트를 더해보자

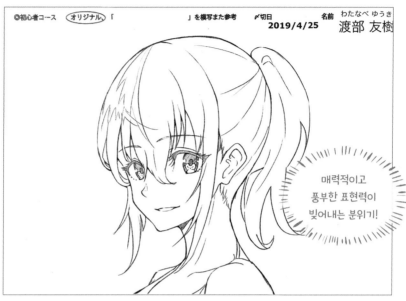

매력적이고
풍부한 표현력이
빚어내는 분위기!

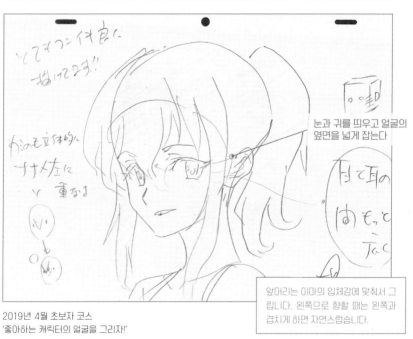

눈과 귀를 띄우고 얼굴의
옆면을 넓게 잡는다

앞머리는 이마의 입체감에 맞춰서 그
립니다. 왼쪽으로 향할 때는 왼쪽과
겹치게 하면 자연스럽습니다.

2019년 4월 초보자 코스
'좋아하는 캐릭터의 얼굴을 그리자!'

실력이라는 신분제도에서 벗어나자!

그림을 잘 그리고 싶은 일념으로 그림을 잘 그리는 사람을 존경하는 것까지는 괜찮지만, 잘 그리는 사람이 하는 말은 전부 옳다고 맹종하는 것은 위험합니다. 그림 실력이라는 신분제도의 얽매이는 것은 자신의 목을 조르는 행위이며 대부분 사람은 자신을 비하하게 됩니다.

엄밀하게 말하자면 모두 그리고 싶은 것이 다릅니다. 동경하는 작가도 여러분과 다른 사람입니다. 그 사람 이상이 될 수 없습니다. 지금 잘 그리는 사람은 그만큼 시간을 투자하면서 노력해온 사람입니다. 동경 너머에 있는 자신이 하고 싶은 것과 마주하고 다양한 척도를 참고하면서 성장해 나갑시다.

성실한 사람일수록 그림 실력이라는 신분제도를 맹신하고, 그렇게 그리고 싶지 않은 그림을 의무감으로 매일 그리는 경향이 있습니다. '타인은 타인'의 경지에 서서 '그 정도로 좋아하지 않는다'라고 말할 수 있는 용기를 갖는 것이 중요합니다. '그리는 것을 좋아하지 않는다' = '패배자'가 아닙니다.

원점으로 돌아가 '왜 그림을 그리고 싶었는지?'를 떠올려보세요. 그림을 잘 그리고 싶은 사람은 많지만, 막연히 '잘 그린다'라는 말은 그다지 명료하지 않으며 무수히 많은 기준이 존재합니다.

- 정확한 모작
- 사람을 감동시킨다
- 독특한 그림체
- 잘 팔린다
- 만화, 애니메이션, 아트 등 장르에 따른 표현력 등

잘 그리고 싶다는 이유로 의미도 모호한 연습을 아무리 해봐야 여러분이 원하는 '잘 그린다'에는 도달하지 못합니다. 우선은 그리고 싶은 그림을 그리고, 자신이 추구하고 싶은 방향으로 '잘 그린다'는 기준을 명확하게 정해야 합니다.

그러면 불필요한 열등감을 느낄 일도 없고, 솔직한 기분으로 원하는 그림 실력과 마주할 수 있게 됩니다.

자연스러워 보이도록 원근을 무시할 때도

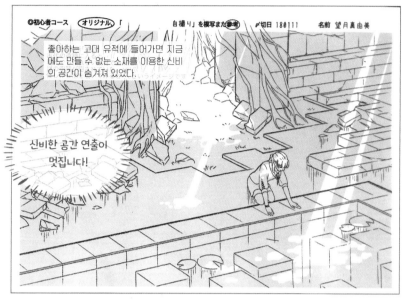

신비한 공간 연출이
멋집니다!

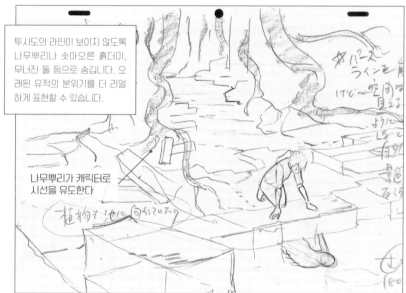

투시도의 라인이 보이지 않도록
나무뿌리나 솟아오른 흙더미,
무너진 돌 등으로 숨깁니다. 오
래된 유적의 분위기를 더 리얼
하게 표현할 수 있습니다.

나무뿌리가 캐릭터로
시선을 유도한다

2018년 1월 초보자 코스
'좋아하는 장소+좋아하는 캐릭터'

'실력이 좋아진다'편 Q&A

Q 애니메이터가 되고 싶은데, 캐릭터의 얼굴밖에 못 그립니다.

A 미래에는 전신도 그릴 수 있도록 지금부터 연습하세요.

얼굴만이라고 해도 프로의 세계에서는 '시선을 표현하는 데만 3년'이라고 알려진 전문가의 기술입니다. 또한 전신을 제대로 서 있게 그릴 수 있는 사람도 사실은 무척 드뭅니다. 그러므로 얼굴과 전신을 제대로 그릴 수 있게 되는 것은 애니메이터뿐 아니라 그림을 그리는 사람에게 무척 중요합니다.

Q 중학생입니다. 작화감독이 되고 싶은데, 어떤 학교로 가면 좋을까요?

A 인지도보다 누구에게 배울지 잘 조사해 보세요.

애니메이션 업계는 '학력'이 크게 중요하지 않은 실력의 세계입니다.
어떤 학교보다도 누구에게 배우고, 그 결과 실력을 얻었는지 아닌지가 중요합니다.
반년에 한 번밖에 강의하지 않는 유명 강사를 불러서 학생을 끌어모으는 학교도 있습니다. 학비에 적합한 수업인지 아닌지는 배우는 사람이 평소에 잘 살펴봐야 합니다.

Q 애니메이터가 된 후에 실력 문제로 고민하지 않으려면, 어떻게 해야 할까요?

A 잘 보면서 그려야 합니다.

그림 콘티, 설정 자료를 잘 보고, 작품의 의도를 정확히 파악합니다. 그리고 싶은 이미지를 그림으로 표현하려면 자신만의 자료를 모으고 장면에 맞게 직접 움직여보고 사진을 찍습니다. 그리고 모호한 부분은 방치하지 않고 항상 관찰해야 합니다.
무의식적으로 일을 하다 보면 습관에만 의지하게 되어 머지않아 아웃풋은 말라버립니다.
따라서 반드시 동시에 인풋을 할 필요가
있습니다.

> 사람이 행동을 결정하는 이면에는 '마음의 손익'이 있습니다.
> 공부, 일 등을 '하지 않으면 안 된다'라고 막연히 생각하지 말고, 주위의 평가에 연연하지 않고 무엇이 하고 싶은지 혹은, 하고 싶지 않은지에 대해 여러 방향으로 생각하면서 '마음의 손익'을 따져보세요.
> 항상 눈앞의 현상에 의문을 품고, 어제보다 또 조금이라도 즐거워질 수 있도록 개선 방안을 모색하세요.

3장

모작/데생

가장 강력하고 빠르게 실력을 키우려면 이것이 최고!
'모작'으로 글을 연습하듯이 좋은 형태를 잘 보고 배우고,
'데생'의 실물 관찰로 형태의 의미를 이해하면서,
그릴 수 있는 것을 늘려나가세요.

CONTENTS

모작이 가장 강력하고 빠르게 실력이 느는 이유

❶ 모작은 모든 것의 기본

'정확하게 보고 정확하게 그린다'라는 말은 눈으로 들어오는 모든 것(교본, 사진, 자료, 실물 관찰, 셀카, 트레이싱)을 흡수하고 출력하는 데 필요한 기술입니다.

정확하게 보지 못하고 정확하게 그리지 못하면, 표현하고 싶은 형태가 부정확해지고 시간도 오래 걸려서 작업 효율이 낮습니다. 눈앞의 그림도 재현하지 못하는데 아무것도 보지 않고 머릿속 이미지를 형태로 구현하는 것은 불가능합니다.

❷ 모작을 하지 않는 나 VS 기성 탑클래스 작가 연합

모작을 하지 않고 실력을 키우려는 것은 혼자 기성 탑클래스 작가 연합과의 싸움처럼 무모하고 쓸모없는 짓입니다. 만화와 애니메이션 등 그리고 싶은 장르의 기성 신급 작가의 작품을 모작하면 실력이 좋아집니다. 과거의 많은 기성 작가들도 그렇게 해왔습니다. 지금까지 계승해온 세상의 수많은 명작 콘텐츠는 천재가 무에서 창조한 작품이 아니라, 과거의 명작에서 받았던 영향이 어떤 형태로 드러난 것입니다.

❸ 지금까지 받아온 영향을 자각한다

지금 그리고 싶은 이미지에 과거에 보았던 작품의 감동이 바탕에 깔려 있으면, 그 영향을 걷어내는 것은 불가능합니다. 모작을 하면 개성을 잃을지 모른다는 불안보다, 무엇을 좋아하고 어떤 영향을 받았는지 자각하면 표현을 컨트롤할 수 있습니다.

❹ 능력의 80%까지는 모작으로 끌어올릴 수 있다

모작을 많이 하면서 실력 있는 사람의 잘 그린 형태와 기호를 흡수합니다. 같은 그림체로 다른 포즈로 응용한다면 상당히 높은 수준까지 도달할 수 있습니다. 데생, 원근법, 골격 등도 공부해야 하지 않을까 하고 걱정하는 사람도 많을 것입니다. 하지만 모작을 많이 하면서 기호를 완전히 흡수하면 더 잘 그리고 싶은 사람에게 적합합니다. 모작 이외의 연습은 더 높은 곳이 목표인 사람이 약점을 보강하고 싶을 때 하면 좋습니다.

모작민으로노 상당한 수준에 도달할 수 있습니다.

시선으로 그림의 의도를 전달한다

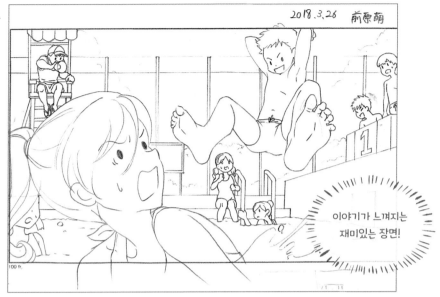

이야기가 느껴지는
재미있는 장면!

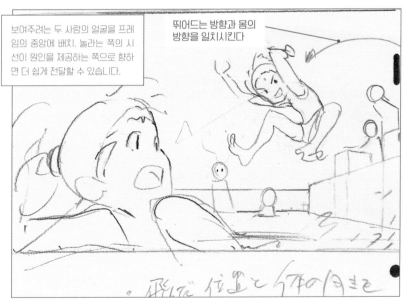

보여주려는 두 사람의 얼굴을 프레임의 중앙에 배치. 놀라는 쪽의 시선이 원인을 제공하는 쪽으로 향하면 더 쉽게 전달할 수 있습니다.

뛰어드는 방향과 몸의
방향을 일치시킨다

2018년 3월 초보자 코스
'좋아하는 공간＋좋아하는 캐릭터'

그릴 수 없는 것의 정체

그릴 수 없는 것의 정체는 무엇일까요?

❶ 그려본 적이 없는 것

❷ 그리고 싶지 않은 것

잘 그리지 못하는 사람은 이 두 가지가 반쯤 섞여서 '나는 못 그린다'라고 착각하는 것입니다.

그림의 성장은 언어 습득과 비슷합니다. **그려본 적이 없으니까 그릴 수 없을 뿐입니다.**

그림은 센스가 전부라든가, 잘 그리는 사람은 어떤 비밀스러운 테크닉이 있을 것이라는 착각은 성장을 방해합니다. 그림을 잘 그리고 싶은 사람은 장래에 그리고 싶은 그림을 참고해서 그려보는 것이 실력을 키우는 가장 좋은 방법입니다. 지금 바로는 힘들어도 한 번 그려본 그림은 언젠가 그릴 수 있게 됩니다.

데생, 3D, 근육, 골격, 원근법 등을 아무리 참고해도 애니메이션의 미소녀와 미청년 그림은 직접적으로 나아지지 않습니다. 우선 그리고 싶은 그림체부터 그립니다. 잘 그린 그림을 많이 따라 그려보고, 더 잘 그리고 싶어지면 그때 간접적인 다른 기술이 필요해집니다. 그 순간이 공부할 타이밍입니다.

장래에 그리고 싶은 그림체의 명확한 이미지가 없으면 작법과 지식은 쓸데없는 괜한 연습이 되어버립니다. 학교에서 영어를 배워도 습득하지 못하는 사람이 많듯이, 사람은 필요하다고 느끼지 않으면 배움에 대한 흡수력이 현저하게 낮습니다.

그러면 자신에게 필요한 작법, 기술은 무엇일까요? 딱 잘라서 '원근법을 배워'라고 해도, 만화가, 애니메이터, 건축가 등 분야에 따라서 필요한 원근법의 지식과 우선순위가 각각 다릅니다.

자신이 추구하는 장르는 그 분야의 선배에게 배우는 것이 가장 좋습니다. 처음에는 심플하게 **목표로 삼은 그림을 모작**하면서, 언젠가는 내가 잘 그리게 되었을 때의 느낌을 직접 체험하는 것으로 시작합시다.

한 번 그려본 것은 언젠가 그릴 수 있게 된다

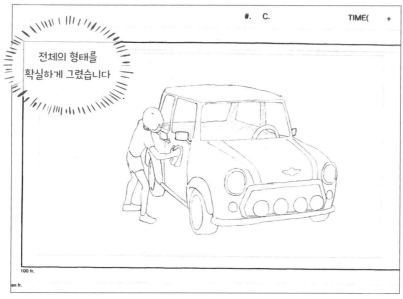

전체의 형태를 확실하게 그렸습니다

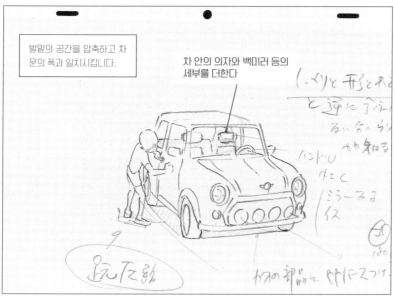

발밑의 공간을 압축하고 차 문의 폭과 일치시킵니다.

차 안의 의자와 백미러 등의 세부를 더한다

2018년 1월 1년 차 코스
'차와 사람'

좋은 형태를 정확하게 많이 그리짜

그림 연습은 글자를 배우는 것과 같습니다. 우선 많은 형태를 그리고 기억하세요.

글자를 배울 때 문자의 유래부터 배웠던 사람은 없을 겁니다. 그런데도 모작과 데생을 할 때 골격과 근육에 얽매이는 사람이 많다고 합니다.

골격이 궁금한 사람에게 쇄골이나 어깨와 허리의 가동 범위, 전신의 굴곡을 전부 설명한다고 그림을 그릴 수 있게 될까요? 불가능합니다. 그릴 수 있게 되는 가장 좋은 방법은 보고 그리면서 바른 형태를 아는 것입니다.

서다, 앉다, 걷다, 달리다, 때리다, 차다 등 **모든 동작에는 그럴듯하게 표현하기 위한 '형태'가 있습니다.** 우선은 형태부터 배웁시다. '좋은 형태'와 '리얼한 형태'를 정확하게 많이 그려야 합니다.

많이 그려보지 않으면 전하고 싶은 내용을 남에게 정확히 전달할 수 없습니다. 그림은 일종의 기호이자, 전달 수단이기 때문입니다. 문자와 마찬가지로 바른 형태를 습득하고 쓰지 않으면 오해가 생깁니다. 착각이나 해석을 덧붙인 순간, 상대에게 바르게 전해지지 않게 됩니다.

타인에게 바르게 전달되지 못하면 그 그림은 상대가 이해하기 힘든(보기 흉한) 형태로 보입니다.

예를 들어, 좋은 문장을 많이 읽고 다양한 표현력을 익히면 감정의 미묘한 변화까지 독자에게 전해지는 문장을 쓸 수 있게 됩니다. 마찬가지로 이해하기 쉬운 좋은 형태를 많이 배우면 표현하고 싶은 그림을 그리기 쉬워집니다.

좋은 형태를 보고 정확하게 많은 모작을 한 만큼 여러분이 그릴 수 있는 형태가 많아집니다. 보면서 그리는 것은 그림을 위한 저축과 같습니다.

'리얼한 형태'를 정확하게 그리자

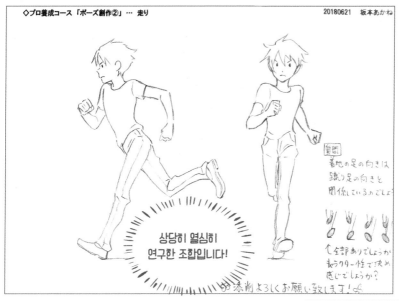

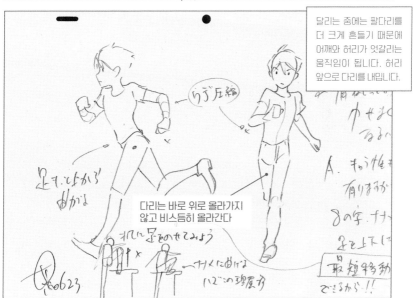

달리는 중에는 팔다리를 더 크게 흔들기 때문에 어깨와 허리가 엇갈리는 움직임이 됩니다. 허리 앞으로 다리를 내밉니다.

2018년 6월 프로 양성 코스
'포즈 창작, 달리기'

보지 않고 그리는 것은 아직 10년은 빠르다

좋은 그림과 실물을 보고 그리는 것과 아무것도 보지 않고 그리는 것 중에 어느 쪽이 잘 그릴 수 있게 될까요? 여러분이 세계 최고의 그림 실력과 한 번 본 것을 절대로 잊지 않는 선천적인 능력의 소유자가 아닌 이상, 보고 그리는 쪽이 확실하게 그릴 수 있게 됩니다.

그러면 아무것도 보지 않고 그려야 할 때는 언제일까요. 제가 아는 한 '애니메이터로 취업할 때의 실기 시험' 외에는 떠오르지 않습니다. 대부분은 '무엇을 보고 그려도 된다'라는 말입니다.

자료와 모작 원본, 직접 찍은 영상까지 모든 것은 그리기 위한 자료입니다. 그리고 싶은 내용을 더욱더 잘 표현하는 데 필요한 소재를 선택하는 방법과 사용법을 포함한 전부가 개인의 실력입니다.

아무것도 보지 않고 그리는 것은 실력이 아니며, 그런 곡예사 같은 작화법을 '센스'라고 착각한다면 절대로 잘 그릴 수 없습니다.

저는 애니메이터로 활동하면서 반드시 무엇을 보고 그렸습니다. 캐릭터 표, 좋은 애니메이션, 직접 찍은 영상, 실사 등 무엇이든 필요하다면 참고했습니다. 보지 않고 그리는 것은 태만이자 오만입니다.

그림을 잘 그리지 못하는 사람은 남의 시선만 신경 쓰거나 수단에 구애되려는 경향이 있는데 잘 그리는 사람이나 프로는 좋은 결과를 위해서 수단을 가리지 않습니다. **'아무것도 보지 않고 그릴 수 있게 되고 싶다!'라고 생각하는 사람일수록 반드시 보면서 그려야 합니다.** 많은 인풋이 있어야만 좋은 아웃풋이 가능합니다.

일단 그린 적이 있는 그림과 형태는 언젠가 몸에 익어서 자유자재로 재현할 수 있게 될지도 모릅니다. 하지만 그린 적이 없는 것은 평생 그리지 못하는 채로 남습니다. 잘 보고 바른 형태를 그립시다.

세상에는 무수한 형태가 있습니다. 무엇이든 그려보고 그것들의 공통점을 깨달았을 때 자연스럽게 그릴 수 있게 됩니다.

복잡한 사물은 밑색으로 형태를 파악한다

무척 멋진 분위기

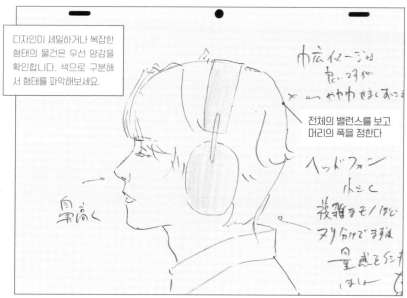

디자인이 세밀하거나 복잡한
형태의 물건은 우선 양감을
확인합니다. 색으로 구분해
서 형태를 파악해보세요.

전체의 밸런스를 보고
머리의 폭을 정한다

2018년 4월 초보자 코스
'좋아하는 캐릭터의 얼굴을 그리자!!'

반드시 잘 그리게 되는 조건에서 그리자!

좋아하는 캐릭터에 좋아하는 머리 모양과 복장을 입혀봅시다. 만약 누군가에게 '○○캐릭터랑 똑같네'라고 지적받으려면 상대방에게는 상당한 그림 실력과 보는 눈이 필요합니다. 상대방이 원본을 모르는 것만으로도 '오리지널'이라고 할 수 있습니다. 오리지널 캐릭터는 좋아하는 것을 조합해 만들 수 있습니다.

애니메이션과 만화 캐릭터의 원형이 무수하게 존재하는 것은 아닙니다. 리얼한지, 데포르메인지, 성별, 등신 등의 여러 가지 패턴 디자인으로 분류할 수 있습니다. 일단 공통 요소만 그릴 수 있게 되면 단순한 조합만으로 무엇이든 그릴 수 있게 됩니다.

예를 들어, 인터넷에서 '애니메이션 첨삭' 등으로 이미지 검색을 하면 많은 유형이 나옵니다. 그중에서 그리고 싶은 캐릭터와 포즈에 가까운 것을 선택하고 거기에 좋아하는 캐릭터의 특징을 올려, 확실하게 채색까지 하면 이미 훌륭한 작품이 됩니다.

자료를 사용할 때는 가능하면 기존 아이템을 충실하고 정확하게 사용하세요. 우주와 미래가 배경인 영화 '스타워즈'에서도 일본 전통 의상을 변형한 옷처럼 기존의 아이템을 잘 사용해 설득력과 리얼리티를 더했습니다.

이것이 '내가 고안한 코스튬을 입혀 보았다!'가 되면, 대개 '뭔가 이상해'가 되어버립니다. 본 적이 없는 형태는 위화감만 들 뿐이기 때문입니다.

작업 공정도 심플하게 원하는 개체를 따라 그리고, 옷을 입히는 각각의 공정에만 집중합니다. 잘 그리지 못하는 사람일수록 등신을 바꾸고, 의상을 바꾸고, 포즈를 바꾸는 등 프로에게도 어려운 작업을 하려고 합니다. 어려운 작업 공정을 거친다고 실력이 좋아지는 것은 아닙니다. 좋은 그림을 많이 그린 사람만이 실력이 좋아집니다.

잊지 말아야 할 것은 '무엇을 선택할까'뿐입니다. 그것이야말로 창작의 핵심입니다.

팔다리의 움직임은 인체의 모든 부분에 영향을 미친다

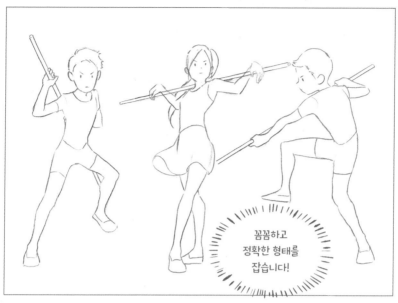

꼼꼼하고
정확한 형태를
잡습니다!

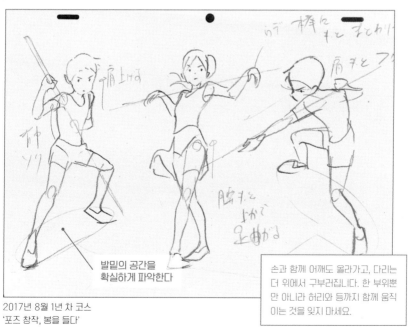

발밑의 공간을
확실하게 파악한다

2017년 8월 1년 차 코스
'포즈 창작, 봉을 들다'

손과 함께 어깨도 올라가고, 다리는
더 위에서 구부러집니다. 한 부위뿐
만 아니라 허리와 등까지 함께 움직
이는 것을 잊지 마세요.

모작할 대상을 고르는 의미

'모작은 개성이 없다'라는 말은 큰 잘못입니다. 또한 자기가 그리기 쉬운 형태로 마음대로 재해석하는 것도 개성은 아닙니다. **'무엇을 모작할까?'의 선택이야말로**, 본인의 취향과 장래에 되고 싶은 목표 등의 개성이 존재합니다.

그러므로 모작을 할 때는 무엇을 그려야 할지 잘 생각해야 합니다. 익숙하지 않은 사람이 모작을 하면 1시간 이상, 자칫하면 5시간 이상도 걸립니다. 모작할 원본의 느낌이 모호하면 시간을 아무리 쏟아도 실력이 늘지 않습니다.

모작은 장래에 그릴 수 있게 되고 싶은 그림체를 설치하는 것입니다. 익숙하지 않은 시기는 용량이 제한된 스마트폰과 비슷합니다. 용량 제한 때문에 사용 빈도가 높은 애플리케이션을 우선적으로 설치합니다. 모작 원본을 선택하는 방법도 같습니다.

제가 프로가 되었을 무렵에는 애니메이터 요시다 켄이치[1]의 'OVERMAN 킹게이나'의 그림이 좋아서 많은 모작을 했습니다. 요시다 씨는 지브리 출신이면서 'AKIRA' 등의 리얼한 느낌뿐 아니라 건담의 야스히코 요시카즈[2] 느낌까지 폭넓은 스타일을 잘 구사한다고 생각해서, 장래에 이렇게 그리면 애니메이터로 다양한 그림체에 대응할 수 있을 것이라는 전략을 세우고 모작을 했습니다.

프리랜서 애니메이터가 되고 한동안 '망념의 잠드'라는 애니메이션에 참여했을 때, 이 경험을 제대로 활용할 수 있습니다. 요시다 씨의 제자에 해당하는 쿠라시마 아유미[3] 씨가 캐릭터 디자인을 담당했던 덕분에 캐릭터에 맞추는 데 크게 고생하지 않았습니다.

애니메이터뿐 아니라 만화가와 어시스턴트도 마찬가지입니다. 같은 그림체와 방향성을 가진 사람이라면 언젠가 함께 일할 기회도 생깁니다.

모작 원본을 선택하는 것은 자신의 그림체와 이후의 미래를 정하는 것입니다. 무작정 모작을 하는 것은 효과가 없습니다. 어디까지나 장래에 그리고 싶은 이미지를 선택해야 합니다.

1 요시다 켄이치(吉田健一, 1969–) : 지브리 스튜디오에서 '원령공주' 등에 참가. 대표작 '에우레카 세븐' 등
2 야스히코 요시카즈(安彦良和, 1947–) : '기동전사 건담' 캐릭터 디자인 외, 만화가로도 넓게 활약.
3 쿠라시마 아유미(倉島亜由美, 1977–) : '망녕의 잠드'에서는 캐릭터 디자인과 작화감독을 담당.

손발은 한 덩어리로 그린다

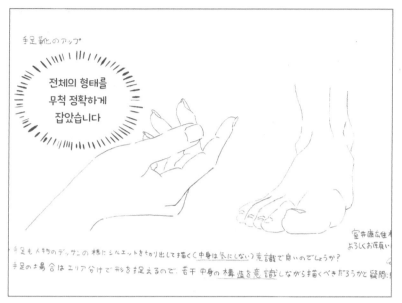

전체의 형태를
무척 정확하게
잡았습니다

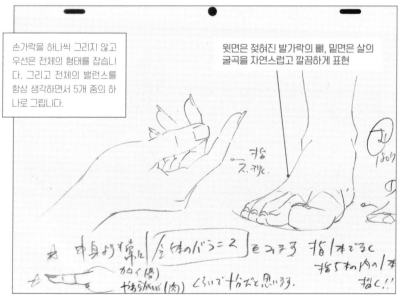

손가락을 하나씩 그리지 않고
우선은 전체의 형태를 잡습니
다. 그리고 전체의 밸런스를
항상 생각하면서 5개 중의 하
나로 그립니다.

윗면은 젖혀진 발가락의 뼈, 밑면은 살의
굴곡을 자연스럽고 깔끔하게 표현

2018년 7월 프로 양성 코스
'데생, 손발'

모작할 원본을 고르는 방법

실력이 느는 사람, 잘 그리는 사람은 다양한 형태 중에서 '좋은 형태'를 선택합니다. 동시에 자신에게 있어 '잘 그린다'란 어떤 것인지, 목표로 삼아야 할 방향성이 명확합니다.

초보자라면 일단 좋아하는 그림을 무작정 그리는 것도 좋습니다. 그러나 그림 실력을 키우고 싶은 중급자 이상은 자신의 약점을 보완하는 모작 원본을 선택해서 연습해야 합니다.

애니메이션 학원에서도 간혹 놀랄 만큼 매니악한 그림을 모작하는 수강생이 있습니다. 본인은 자기 실력에 반신반의했지만 그런 그림을 많이 연습한 결과, 다음 해에 유명 애니메이션 스튜디오에 취업했습니다.

실력이 좋아질지 어떨지는 좋은 그림을 모작할 수 있는가에 좌우됩니다. 즉 지금 필요한 본보기가 될 좋은 그림을 선택할 수 있을지 어떨지는 모작할 원본의 선택에서 시작됩니다.

'왜 굳이 이 그림을…'이라는 생각이 드는 원본을 선택하는 사람이 제법 있습니다. 예를 들면, 얼굴의 형태 모작이 이상한 사람은 '얼굴의 입체가 이상한 원본'을 선택하기 쉽습니다. 프로 작가의 그림을 선택한다고 무조건 좋아지는 것이 아닙니다.

그림 실력을 높이려면 모작 원본으로 적절한 그림, 애니메이션을 기준으로 보면 '캐릭터 표', '원화집', '판권 일러스트' 등 누가 그렸는지 명확한 그림입니다.

주의할 점은 작화감독의 그림을 바탕으로 동화맨이 다시 그린 '애니메이션의 완성 화면'입니다. 예산과 시간문제로 뛰어난 동화가 드물고 작화 붕괴라고 불리는 '녹아내린 그림'도 적지 않습니다. 동화까지도 신경 쓴 어지간한 명작이 아닌 이상 애니메이션의 완성 화면은 모작 원본으로 추천하지 않습니다.

참고로 **움직임을 잘 그릴 수 있게 되고 싶을 때는 TV 화면의 연속되는 컷을 한 컷 단위로 모작하는 것도 효과적입니다.**

모작 원본 선택에도 목적의식을 잊지 마세요!

사람의 비율을 기준으로 그리자

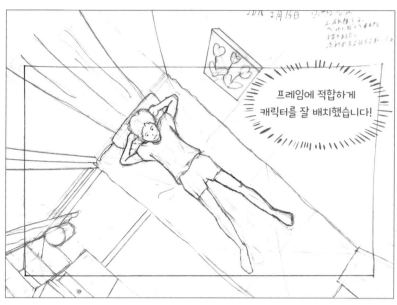

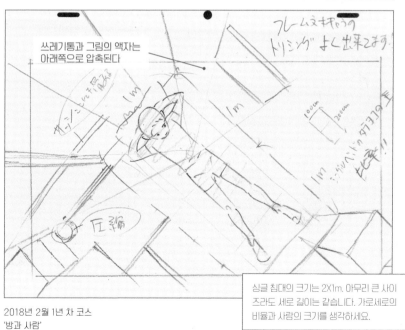

쓰레기통과 그림의 액자는
아래쪽으로 압축된다

2018년 2월 1년 차 코스
'방과 사람'

싱글 침대의 크기는 2X1m. 아무리 큰 사이
즈라도 세로 길이는 같습니다. 가로세로의
비율과 사람의 크기를 생각하세요.

모작한 그림을 효율적으로 흡수하는 방법

❶ 전체를 사각형, 십자로 나눈다

캐릭터 전체를 사각형과 십자로 나눈 실루엣으로 전체의 배치를 재현합니다. 사각형의 가로세로 비율만 달라도 분위기와 약동감이 엉망이 되니 주의합니다.

❷ 중간을 나눈다

대강 실루엣의 내부를 부분 단위, 면 단위로 나누듯이 형태를 자릅니다. 머리카락, 피부, 옷 등의 색이 달라지는 부분을 기준으로 영역을 나눕니다. 얼굴은 다시 눈, 코, 입의 면으로 나눕니다.

❸ 세부를 묘사한다

틈을 채우듯이 그려 넣습니다. 이때도 처음부터 세부를 그리지 않고, 각 부분을 분할하듯이 채워나가면 '전체 속의 하나'를 생각하기 쉬워집니다.

❶~❸ 의 순서를 거치게 되면서 습관에 의존하지 않고 모작 대상의 그림을 있는 그대로 재현할 수 있습니다. **무척 흔한 모작의 나쁜 예로, 자신의 그림체를 덧씌우고 마는 것입니다.** 그런 사람은 원본을 제대로 보지 않습니다. 사각형과 십자로 나누는 이유는 객관적으로 분석하기 위한 것이며, 지나친 확신을 타파하고 습관이 들어가지 않게 그리는 방법입니다.

습관에 의지하지 않고 새로운 형태를 흡수하는 순서를 반드시 시험해보세요.

또한 **모작 원본을 재현하지 못하는 이유는** 눈과 머리카락의 세밀한 선을 일일이 보기 때문입니다. 얼핏 복잡해 보이는 그림도 처음부터 선을 보는 것이 아니라 면의 비율로 파악하면, 압축 데이터로 형태를 입력할 수 있습니다. 세부 묘사를 하면서 조금씩 해제하는 느낌입니다.

추상(전체)과 구체(세부)를 적절히 선택하면서 항상 전체를 파악합시다. 전체를 파악할 수 있는 규칙성과 패턴 등, 추상화 기법을 알면 무서운 속도로 진화, 흡수할 수 있게 됩니다.

기본을 알고 습관에 의지하지 않고 그린다

약점을 극복하려는
의지가 느껴집니다!!

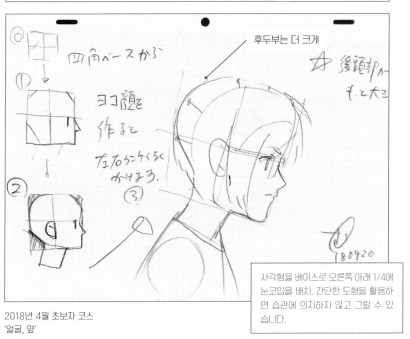

후두부는 더 크게

2018년 4월 초보자 코스
'얼굴, 옆'

사각형을 베이스로 오른쪽 아래 1/4에
눈코입을 배치. 간단한 도형을 활용하
면 습관에 의지하지 않고 그릴 수 있
습니다.

아무것도 보지 않고 그리려면?

역설적이지만, 보지 않고 그리려면 많이 보고 그려야 합니다! 보지 않고 그릴 수 있는 유일한 연습 방법은 보고 그리는 것입니다. 그저 보기만 하는 것이 아니라 대상을 추상적으로 단순화해서 봐야 합니다.

아무것도 보지 않고 그리려면 대상물의 특징을 파악할 필요가 있습니다. 우선 단순한 비율과 형태를 알고, 많이 그려서 손으로 기억합니다. 모호한 상태로는 그릴 수 없으므로 그리기 전에 꼼꼼하게 관찰합니다.

입체로 표현하기 힘든 대상은 삼면도처럼 다른 각도에서 '검증'하는 방식을 사용하면 좋습니다.

❶ 단순한 도형과 흔히 볼 수 있는 입체로 파악한다

'사람=원+사각형', '차=상자 – 모서리' 등 단순한 형태로 바꾸거나 '입체적인 나무 =브로콜리 – 손' 등 흔히 볼 수 있는 것으로 바꾸는 식으로 전체의 형태를 쉽게 기억할 수 있습니다.

단순한 형태는 응용하기 쉬운 도구가 됩니다. 모작뿐 아니라 모든 그리기의 기초입니다. 예를 들어, '사람=원+사각형'이라면 어떤 등신의 캐릭터라도 재현하기 쉽습니다.

추상적으로 단순화하는 단계야말로 빼놓을 수 없는 것입니다. 비율, 위치, 흐름이 무너지면 좋은 형태가 될 수 없고, 세부를 아무리 잘 묘사해도 부실한 토대는 만회할 수 없습니다. 단순한 도형이라면 아무리 다시 그려도 그다지 도움이 되지 않으므로, 이 단계를 확실하게 밟아야 합니다.

❷ 사물의 단순한 비율은 '사람'을 기준으로 기억하자

잘 모르겠다면 주변을 돌아보거나 조사합시다. 만져보거나 비교하면 크기를 체감할 수 있습니다. 그리는 동안에도 그림 속의 사람이 사용한다는 전제를 무너뜨리지 않는 것이 중요합니다.

문은 폭 70~90cm, 높이 180~200cm, 의자 좌판의 높이는 40cm, 등받이를 포함하면 2배를 넘나든다는 점 등 연필에서 차, 건물에 이르기까지 사물은 사람이 사용하기 쉬운 정해진 크기가 있습니다.

두 사람을 세트로 단순화

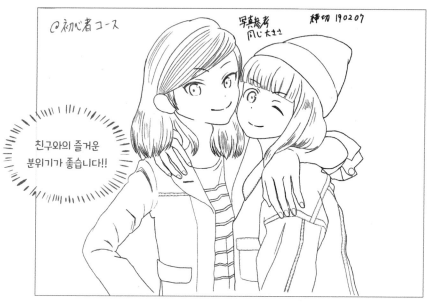

친구와의 즐거운
분위기가 좋습니다!!

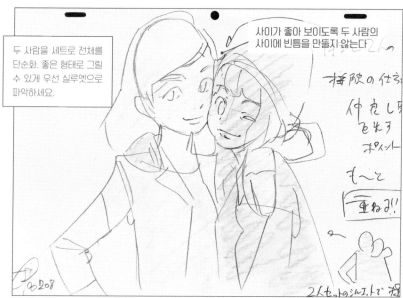

두 사람을 세트로 전체를
단순화. 좋은 형태로 그릴
수 있게 우선 실루엣으로
파악하세요.

사이가 좋아 보이도록 두 사람의
사이에 빈틈을 만들지 않는다

2019년 2월 초보자 코스
'좋아하는 두 사람 캐릭터'

트레이싱으로 알 수 있는 그린 사람의 참뜻

의외로 경시하기 쉽지만, 트레이싱으로도 그림 실력을 키울 수 있습니다. 트레이싱도 모작의 일종이라고 할 수 있습니다.

모작으로는 원본의 분위기를 재현하기도 어렵지만, 원본의 선을 따라 그리는 것조차 어려울 수 있습니다. 아무래도 결과물이 원본보다 떨어지는 사람이 많을 것입니다. 흔한 실수는 소매와 옷깃 같은 선이 교차하는 부분, 재현할 때는 선의 교차와 휘어지는 부분 등 '선의 가장자리'에 주의합니다. **'선의 가장자리'가 입체감과 뉘앙스를 크게 좌우합니다.**

원본을 재현할 수 있게 되면 작가의 의도를 알 수 있습니다. 같은 선을 그으면 이해할 수 있는 감각이 있습니다. 지금 그리고 있는 부분만을 보는 것이 아니라 이후의 선이 어떻게 바뀌는지 보면서 트레이싱을 합니다.

소재를 선택하는 것도 모작과 같다고 말할 수 있습니다. 만화, 애니메이션, 일러스트 등 장르별로 선의 다듬는 방법이 다르므로, 장래에 그릴 수 있었으면 하는 그림의 선을 트레이싱하세요. 그리고 최대한 '트레이싱 = 선 위에 같은 선을 올리는 것'이라는 점을 잊으면 안 됩니다.

다시 **깔끔한 선으로 그림을 다듬는 사람에게도 트레이싱은 효과적입니다.** 평소에 깔끔하게 그리는 것이 중요합니다. 러프는 잘 그렸는데, 다시 그렸더니 밋밋한 그림이 되어버린 경험이 여러분에게도 있을 겁니다.

많은 선이 있는 러프는 자기가 보고 싶은 선만 멋대로 추출해서 보기 때문에 좋아 보인다고 착각하고 맙니다. 러프의 선을 하나의 선으로 다듬는 것은 무척 어렵습니다. 마찬가지로 남이 한 가닥으로 다듬은 선을 트레이싱하는 것도 상당히 어려운 작업입니다. 선을 한 가닥으로 다듬으면 다른 해석이 끼어들 여지가 없고, 모호함도 없어지기 때문입니다.

밑그림을 다시 그리는 단계에서 현저하게 볼품없어지는 사람이라면 좋은 그림을 트레이싱하는 연습을 추천합니다. 트레이싱으로 목표로 하는 그림체의 선을 다듬는 방법을 습득할 수 있습니다.

원하는 그림체를 트레이싱으로 완전 습득

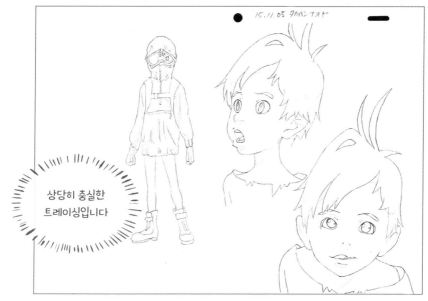

상당히 충실한
트레이싱입니다

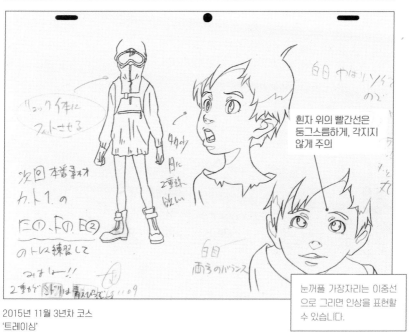

흰자 위의 빨간선은
둥그스름하게, 각지지
않게 주의

눈꺼풀 가장자리는 이중선
으로 그리면 인상을 표현할
수 있습니다.

2015년 11월 3년차 코스
'트레이싱'

모작밖에 못 하게 되는 병

모작이 가장 쉽고 빠르게 잘 그릴 수 있다고 생각하는 순간, 이번에는 모작밖에 못 하는 사람이 나타납니다. 좋은 그림을 모작하면 당연히 백지에서 시작한 그림보다 몇 단계 레벨업 한 그림을 그릴 수 있습니다. 즐거운 일인 동시에, 잘 그리는 사람에게 빙의한 듯한 감각을 얻는 것은 성장에도 중요합니다. 좋은 그림을 많이 보면 그림을 보는 눈도 성장하지만 그만큼 직접 그린 그림도 엄격한 눈으로 보게 됩니다.

그런데 이번에는 모작보다 자신의 **낙서가 한참 수준 낮게 느껴지고 백지상태에서 그린 부담 없는 낙서를 할 수 없게 됩니다.**

그러나 그 단계에서 그린 낙서를 모작을 많이 하기 전의 낙서와 비교해 보세요. 명확하게 성장했다는 것을 알 수 있습니다. '기합이 들어간 모작'과 '부담 없는 낙서'라는 인풋의 밸런스야말로 성장에 있어 중요한 요소입니다.

부담 없는 낙서를 통해 자신의 현재 상태를 분석하면 재미있을지도 모릅니다. 모작으로 그릴 수 있는데 낙서로는 그릴 수 없다면, 그 모호한 부분을 직접 체험하세요. 그리고 다음에 모작할 때는 약점을 보완할 수 있는 모작의 과제를 선택합니다. 그러면 더 구체적인 이미지로 모작을 할 수 있게 됩니다.

모작할 때는 아무것도 보지 않고 그렸을 때의 습관이나 모호했던 부분을 떠올리면서, 낙서를 할 때는 이전 모작했던 그림을 그리고 있다는 이미지를 갖고 그려보세요.

그림의 연습으로 이것을 하지 않으면 절대 안 된다는 것은 없지만, 모작만 혹은 낙서만 하는 식으로 한쪽에 쏠린 연습을 하게 되는 것은 바람직하지 못합니다. 특히 아직 익숙하지 않은 시기에는 다양한 시도를 합시다. 하루걸러 모작→낙서→모작을 반복해도 좋고, 1주일 단위로 반복해도 좋습니다. 지금 자신의 상태를 보면서 모작과 낙서를 교대로 시도해보세요.

2등신 캐릭터도 역동적으로

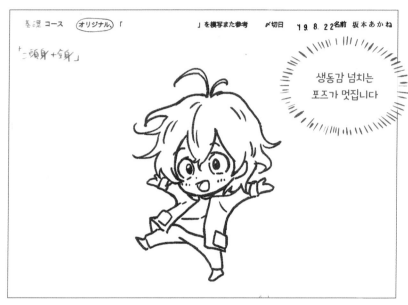

생동감 넘치는
포즈가 멋집니다

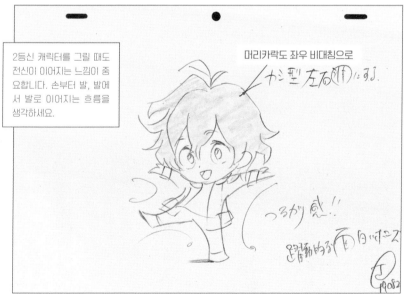

2등신 캐릭터를 그릴 때도
전신이 이어지는 느낌이 중
요합니다. 손부터 발, 발에
서 발로 이어지는 흐름을
생각하세요.

머리카락도 좌우 비대칭으로

2019년 8월 1년 차 코스
'2등신, 전신'

'성실하게 노력'하는데도 실력이 늘지 않는다

'성실함'과 '노력'은 그다지 좋은 말이 아니라고 생각합니다. '성실함'은 지금 그리는 방법만을 계속 고집하게 되고, '노력'하는 상태는 새로운 기술을 받아들이는 데 적합하지 않은 자세입니다.

'성실하게 노력한다'는 말은 지금 자신의 최고이자, 최강의 습관에 의지해서 그리는 상태이므로 새로운 기술의 흡수를 게을리할 가능성이 있습니다. '그림을 잘 그리게 된다'라는 큰 목적에는 좋은 자세가 아닙니다.

또한 '성실하게 노력하는 사람'일수록 노력 자체가 목적이 되고 '무엇을 위해서 잘 그리게 되고 싶은지' 목적지가 모호해지는 일이 많습니다. 자신이 되고 싶은 장래의 이미지에 가까워지려면, 불성실하게 노력하지 않아야 한다고 할 수 있습니다.

그림을 그리는 스타일로 따지면, 특히 재치가 중요합니다. 그리고 항상 최선의 새로운 그리기 방법을 시험해야 합니다. 그림은 근성만으로 잘 그릴 수는 없습니다. '성실하게 노력하는 것'만으로 실력이 좋아지지 않는다면 방침을 바꾸고 '불성실하게 노력하지 않는 자세'라고 생각되는 방법도 시도해봅시다.

사람은 합리성보다도 변화에 대한 공포에 지배되는 경향이 있으며 '성실하게 노력하면 언젠가 잘 그릴 수 있게 될 것'이라는 막연한 기대로 사고가 멈춰버리게 됩니다. 그러나 **진정한 성실함은 목적을 위해서 다양한 방식을 시험할 수 있는 유연함과 변화를 두려워하지 않고 받아들이는 자세입니다.**

프로의 현장에서는 아무리 성실하게 노력해도 상대의 요구를 만족시키지 못하면 다음 일은 없습니다. 결과가 전부이며 '성실함'도 '노력'도 무의미합니다. 의뢰인이 있어야 일이 가능하므로 노력 이상으로 커뮤니케이션이 중요하고, 상대의 기준을 어떻게 만족시킬지가 핵심입니다. 처음부터 전력을 다하는 것보다 요구하는 것을 헤아릴 수 있는 적절한 대응이 필요한 상황도 있습니다. 고집만으로는 실력이 늘지 않습니다. 언제든 효과적인 방법을 받아들일 수 있는 여유를 가져보세요.

캐릭터로 시선 유도를 잊지 않는다

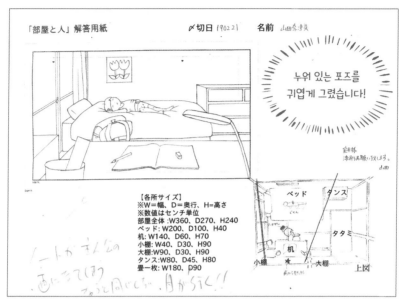

「部屋と人」解答用紙 〆切日 1902.21 名前 山田奈津美

누워 있는 포즈를 귀엽게 그렸습니다!

【各所サイズ】
※W=幅、D=奥行、H=高さ
※数値はセンチ単位
部屋全体：W360、D270、H240
ベッド：W200、D100、H40
机：W140、D60、H70
小棚：W40、D30、H90
大棚：W90、D30、H90
タンス：W80、D45、H80
畳一枚：W180、D90

ベッド　タンス
タタミ
机
小棚　大棚　上図

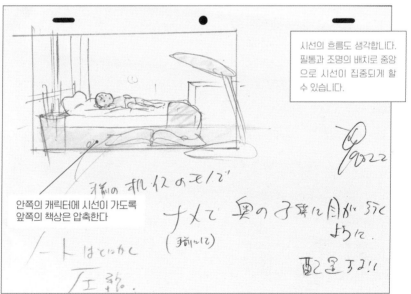

시선의 흐름도 생각합니다. 필통과 조명의 배치로 중앙으로 시선이 집중되게 할 수 있습니다.

안쪽의 캐릭터에 시선이 가도록 앞쪽의 책상은 압축한다

2019년 2월 프로 양성 코스
'방과 사람'

끝없이 실력이 계속 좋아지는 전용 레인을 달린다!

다양한 그리기 방법을 전용 레인에 세워보자.

❶ 특정 각도의 캐릭터만 잘 그릴 수 있는 레인

❷ 목각인형 전용 레인

❸ 색연필 밑그림 레인

❹ 투시도법에 휘둘리는 레인

❺ 세부를 지나치게 의식해, 전체의 밸런스가 나쁜 레인

❻ 남녀노소 구분해서 그리지 못하는 레인

❼ 모작, 데생만 하는 레인 등

하나의 그리는 법에만 집착하면 그릴 수 있는 범위가 제한됩니다. 예를 들면, '❸ 색연필 밑그림 레인'의 사람은 단숨에 선을 그을 배짱이 없어지는 등의 지장을 받기도 합니다.

이처럼 자신의 익숙한 스타일이 정해지면 그 외의 방법을 시험했을 때에 오히려 못 그린다는 착각을 하게 되고 익숙한 방법으로 돌아가고 맙니다. 현재의 그리는 방법으로는 한계에 도달했다고 느끼는 사람이 여기에 해당합니다.

다른 방법을 시험했을 때의 위화감이야말로 다음 성장의 문을 여는 열쇠일지도 모릅니다. 기분 좋게 그릴 수 있을 때는 평소의 패턴에 빠져서 정체된 것은 아닌지 오히려 의심합시다.

저도 다양한 방법을 시험한 결과, 특정 그리는 방법(레인)에 도달했습니다. 그것이 ❽ 삼라만상을 흡수, 무한 성장 레인입니다.

❽로 나아가는 상세한 방법은 저의 저서인 '애니메이션 캐릭터 작화 기술'에 나와 있지만, 이 책에서는 108페이지의 '모작한 그림을 효율적으로 흡수하는 방법!'이 무한 성장의 레인에 해당합니다.

지금까지는 ❽이 인생 체험을 전부 그림의 양식으로 삼는 궁극의 그리는 법이라고 생각했지만, 이 또한 잠정적인 결론에 지나지 않습니다. 계속 최고의 방법을 찾는 것이야말로 무한 성장의 레인입니다.

눈높이를 의식하고 그린다

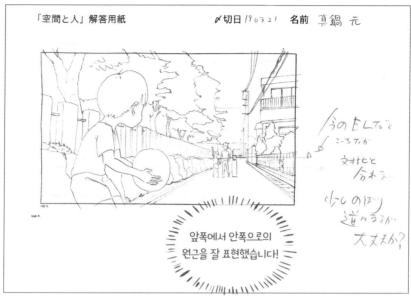

「空間と人」解答用紙 〆切日 190321 名前 真鍋 元

앞쪽에서 안쪽으로의 원근을 잘 표현했습니다!

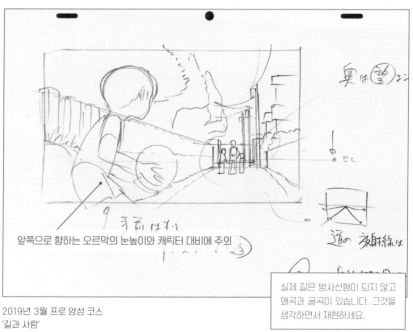

앞쪽으로 향하는 오르막의 눈높이와 캐릭터 대비에 주의

실제 길은 방사선형이 되지 않고 왜곡과 굴곡이 있습니다. 그것을 생각하면서 재현하세요.

2019년 3월 프로 양성 코스
'길과 사람'

단순 반복으로 높은 곳을 목표로 삼는다!

실력 향상을 위한 몇 시간 만에 잘 그릴 수 있게 되는 요령이나 필살 공략법은 없습니다. 스포츠나 악기 연주, 어학 습득 등과 비슷한 부분이 있습니다. **잘 그릴 수 있게 되려면 질이 좋은 연습을 일정 기간 지속해야 하며**, 벼락치기 연습으로 내일 갑자기 잘 그릴 수는 없습니다. 몇 개월, 몇 년 단위로 '실력이 좋은 자신'을 만들어 나갑시다. 그림의 성장을 위해서 다음의 반복을 제안합니다.

❶ 매일 그린다

막 시작한 시기에는 1개월 이상 계속 그리지 않으면 감각을 잃어버립니다. 매일 또는 이틀에 한 번 정도의 높은 빈도로 그립시다. 매일 그리는 것으로 감각이나 사물을 보는 눈을 키웁니다. 주 1회 몇 시간보다도 매일 30분이 실력 향상에 좋습니다.

❷ 잘 모르는 것은 보고 그린다

보고 그리는 것을 거북하게 생각하고 백지에서 시작하는 것에 집착하기 때문에, 좋은 그림의 흡수와 실물 관찰을 게을리하는 사람이 있습니다. 우선 그릴 대상을 이해하는 과정을 거칩니다. 모르는 것은 종이 위에서 아무리 고민하더라도 절대 알 수 없습니다.

❸ 전체 밸런스를 의식한다

세부를 지나치게 의식해서 전체의 밸런스가 나빠지는 사람이 많습니다. '전체 중에서 한 가닥'으로 모든 선을 그릴 수 있는 것은 상당한 수준입니다. 이는 장래의 이상형이자 목표입니다. 항상 전체를 내려다보는 과정을 거칩시다.

위의 세 가지를 계속 생각하고 실천하는 것과 그렇지 않은 것은 5년, 10년을 두고 보면 하늘과 땅 차이입니다. 그림을 그리는 것을 좋아하고 나름 긴 시간을 그렸는데도 티가 날 정도로 **실력이 늘지 않는 것은 재능의 문제가 아닙니다. '잘 그리기 위해서 꼭 필요한 부분을 의식하지 않았을 뿐'입니다.** 혹시 마음에 걸리는 것이 있다면 위의 세 가지를 살펴보세요.

전체를 내려다보는 느낌을 표현한다

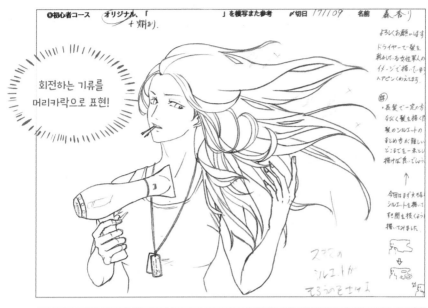

회전하는 기류를
머리카락으로 표현!

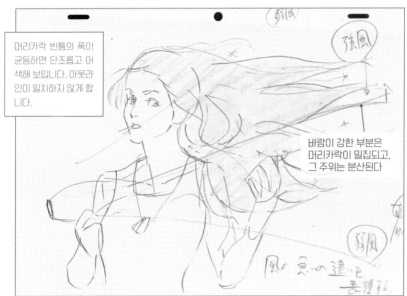

머리카락 빈틈의 폭이
균등하면 단조롭고 어
색해 보입니다. 아웃라
인이 일치하지 않게 합
니다.

강풍

바람이 강한 부분은
머리카락이 밀집되고,
그 주위는 분산된다

약풍

2017년 11월 초보자 코스
'좋아하는 머리 모양+좋아하는 캐릭터의 바스트업'

데생은 편견에서 벗어나게 해준다!

노골적인 이야기지만, 정확하고 빠른 모작이 가능하고 캐릭터에 '걷기', '달리기', '돌아보기' 등의 포즈를 표현할 수 있다면, 즉 모작과 응용만으로도 실무 현장에서 무난히 대응할 수 있습니다. 그것보다 더 잘 그리고 싶은 사람에게는 '사진과 실물의 선화 = 데생[1]'을 추천합니다. 데생을 해야 하는 이유는 다음과 같습니다.

❶ 기호의 축소 재생산을 피한다

모작 등의 기호로 된 표현만 계속 그리면 본래의 의미가 흐려지고, 무엇을 그리고 있는지 알 수 없게 됩니다. 예를 들면, '크게 과장된 눈'은 동안의 상징 혹은 표정의 핵심으로 만화 기호의 역사를 답습한 것입니다. 작가가 실물의 특징을 관찰한 뒤에 기호화하고 디자인했을 '큰 눈'을 표면적인 형태만 따라서 그리면 결국 뒤떨어지는 표현이 되고 맙니다. 실물 관찰과 익숙한 표현의 진정한 의미를 알아야 합니다.

❷ 표현에 체감과 리얼리티를 더한다

가장 참고가 되는 3D 피규어는 자신의 인체입니다. 잘 모르겠다면 직접 몸을 움직여 보고 사진을 찍어서 객관적으로 분석합니다. 우선 전체의 실루엣으로 대강의 형태를 파악하고, 팔다리의 위치와 어깨나 허리의 가동 범위 등 포즈에 따라서 주의해야 할 포인트를 확인합니다. 종이 위에서만 생각하지 말고 실물을 기반으로 표현합니다.

❸ 장래에 무엇이든 그릴 수 있게 되기 위한 토대를 만든다

실물 관찰과 직접 취한 포즈의 사진, 기존 기호를 활용해 선을 다듬는 방법을 조합하면 대상의 본질을 그릴 수 있게 됩니다.

자신의 선을 긋기 위한 모작과 트레이싱으로 선을 다듬는 방법을 충분히 경험하기 전에 데생을 하면 정확한 형태를 파악할 수 없습니다. 만화와 애니메이션을 잘 그리고 싶다면 모작 → 데생으로 이어지는 연습 순서를 잊지 마세요.

1 데생 : 이 책은 만화와 애니메이션 그림을 잘 그리고 싶은 사람을 위한 것이므로, 크로키처럼 음영으로 표현하는 그림은 제외합니다.

데생은 형태를 충실하게 그린다

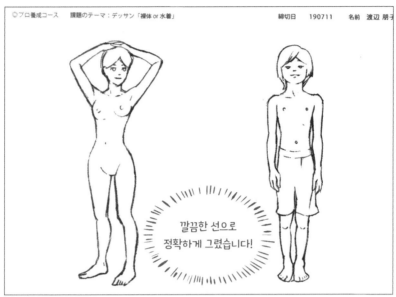

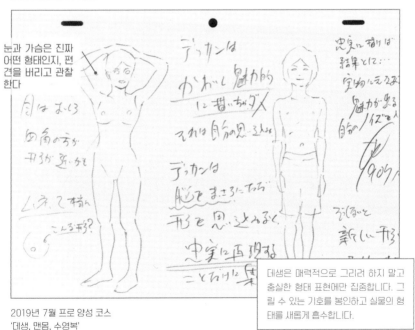

눈과 가슴은 진짜 어떤 형태인지, 편견을 버리고 관찰한다

2019년 7월 프로 양성 코스
'데생, 맨몸, 수영복'

데생은 매력적으로 그리려 하지 말고 충실한 형태 표현에만 집중합니다. 그릴 수 있는 기호를 봉인하고 실물의 형태를 새롭게 흡수합니다.

데생을 하면서 주의해야 할 점과 효과

데생도 모작과 주의할 점이 같습니다.

- 전체→내부→세부의 순으로 항상 전체의 밸런스를 잡는다
- 날짜를 표기하고 매일의 변화를 느낀다
- 막연히 그리지 않고 목적의식이나 과제를 정한다
- 처음에는 질을 우선으로, 점차 속도로 변환한다
- 필요하다면 보조선을 사용하는 등 다양한 방법을 시험한다

한때 애니메이션 학원과 인터넷 스터디 참가자 사이에서 1,000장 데생이 유행했었습니다. 몇 개월부터 몇 년까지 보기 좋은 숫자를 목표로 한 데생의 습관화에 도전했습니다. 저도 지브리 입사 전후로 그런 연습을 했었습니다. 애니메이션의 기호를 많이 그려서 한계를 느끼고, 기초 실력을 키우려고 치밀하게 그렸습니다. 근육 운동과도 같은 반복 연습은 자신이 그리고 싶은 방향성이 이미 명확하고 약점도 잘 알고 있을 때 합시다. 그렇지 않으면 의미가 없습니다.

제가 보고 그린 것은 다양한 포즈, 각도가 연속 사진처럼 실은 '포즈 카탈로그'라는 책입니다. 최대한 다른 형태의 포즈를 선택해 그렸습니다. 처음에는 한 페이지를 그리는 데 하루에 한 장, 1시간 이상이 걸렸고 익숙해지고 나서는 한 장에 10분 정도, 하루에 4~5페이지 정도를 그리기도 했습니다. 그린 포즈에 표시하고 날짜를 기입해 한 권을 한 주에 절반 정도 그렸는데, 그렇게 그리고도 지브리에서는 실력 부족이었습니다.

아무리 모작과 데생을 하더라도 막상 실무에서는 충분하지 않았고, 좀 더 그려둘 걸 이라는 후회뿐이었습니다. 데생의 효과를 느낄 수 있게 된 것은 프리랜서가 되고 원화를 시작했을 무렵부터입니다. 데생을 시작하고 2~3년이 지난 후 손이 인체의 형태를 기억하고 막힘없이 그릴 수 있는 순간을 느꼈습니다. 만약 그때 데생 연습을 하지 않았다면 프리랜서로 일을 할 수 없었을지도 모릅니다.

모작보다 데생의 효과는 바로 나타나지 않습니다. 2~3년 뒤를 위한 투자라고 생각하고 장기간 자신을 성장시킬 토대를 만듭시다.

데생은 정확하게 보고 분석한다

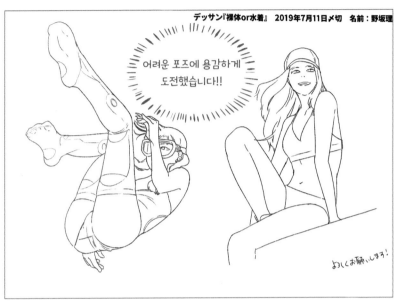

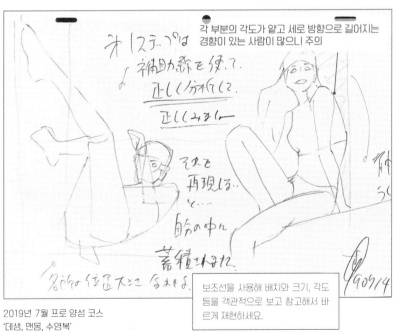

2019년 7월 프로 양성 코스
'데생, 맨몸, 수영복'

데생으로 목각인형병을 극복

어깨와 허리의 가동 범위는 약동감을 좌우하는 중요한 포인트입니다. 모작으로 기호 표현을 습득하고, 자신이 다루기 쉬운 '목각인형'에 대입하면 약동감은 바로 사라집니다. 목각인형은 인체 비율과 입체감을 확인하는 데 유용하지만 어깨와 허리의 가동 범위가 재현되기 힘든 '경직된 포즈'가 되어버리기 때문입니다.

저는 '목각인형병'이라고 부릅니다. 처음부터 직접 구축하지 않으면 그리지 못하는 사고가 경직된 사람이 빠지기 쉬운 경향이 있습니다.

또한 인체의 골격, 근육부터 배우려는 사람도 있는데 골격과 근육을 구석구석 알아도 '전신의 연동'을 표현할 수 없다면 역시 '경직된 포즈'가 됩니다.

예를 들면, 한쪽 팔을 하늘로 뻗으면 머리가 당겨져서 기울고, 반대쪽 어깨는 내려갑니다. 다리와 허리도 함께 움직입니다. 실제로 해보세요. 한쪽 팔의 움직임만으로도 전신이 연동하는 것이 인체입니다. 한쪽 팔만 올라가고 다른 곳은 움직이지 않는 상태는 있을 수 없습니다.

인체는 상당히 복잡하므로 반드시 관찰하면서 그려야 합니다. 이것이 유일한 필승 패턴입니다.

실제로는 모작을 하는 방법을 그대로 활용할 수 있습니다. 우선 사각형으로 나누고 전신의 위치, 크기, 각도에 알맞게 대강의 실루엣을 잡습니다. 인체의 상세한 실루엣을 갑자기 재현하기는 어려우므로 단순한 형태로 변환해 그립니다. 보지 않고 그리고 싶은 사람일수록 '대강의 실루엣'이라는 저축을 많이 해놓아야 합니다.

가장 흔한 실수로는 머리와 몸통의 연결이 어색하고 곧게 쌓아 올려 약동감이 없는 유형입니다. 많은 작가가 걸리기 쉬운 목각인형병의 일종입니다. 착각과 기호에 의지하지 않고 실제로는 어떤 형태, 실루엣을 하고 있는지 반드시 관찰한 뒤에 그림에 반영하세요.

'경직된 포즈'에서 벗어나려면 관찰이 중요하다

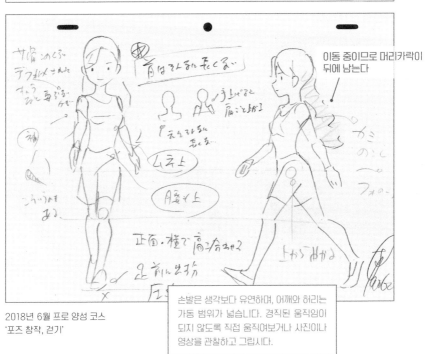

2018년 6월 프로 양성 코스
'포즈 창작, 걷기'

이동 중이므로 머리카락이
뒤에 남는다

손발은 생각보다 유연하며, 어깨와 허리는
가동 범위가 넓습니다. 경직된 움직임이
되지 않도록 직접 움직여보거나 사진이나
영상을 관찰하고 그립시다.

모작→데생→직접 그리는 과정을
평소에 꾸준히 반복하자!

본격적으로 데생을 시작한 뒤에 '모작 → 데생 → 직접 그리기'를 반복합니다. 2장에서 설명했듯이 각 연습의 약점을 보완할 수 있습니다.

'모작'으로 잘 그린 사람의 그림을 참고하고
→ '데생'으로 실물을 관찰하고
→ '직접 그리기'로 작품을 만든다

모작과 데생은 인풋, 직접 그리기는 아웃풋입니다. 인풋과 아웃풋은 한쪽에 치우치지 않고 동시에 합니다. 만약에 아웃풋인 직접 그리기만 하면 그저 습관으로 계속 그리게 되므로 성장으로 이어지지 않습니다.

인풋인 모작과 데생의 어느 한쪽만 하는 것도 안 됩니다. 모작만으로는 기호의 겉핥기에 불과해 현실감 없는 표현이 되고, 데생만으로는 최선의 기호를 흡수하지 못해 대중성이 부족해집니다. 그림 실력을 계속 키우려면 **평소에 모작과 데생 양쪽을 모두 인풋합시다.**

그리고 **모작과 데생으로 인풋했던 것을 제대로 활용하려면 직접 그리기라는 아웃풋이 필요합니다.** 아무것도 보지 않고 낙서를 하고 그릴 수 있는 것과 그릴 수 없는 것을 알고, 모작과 데생으로 흡수해야 할 포인트를 명확하게 파악합니다.

평소의 창작 활동과 일도 '모작 → 데생 → 직접 그리기'의 연속입니다. '모작 → 데생 → 직접 그리기'의 3요소는 동시에 할 수 있습니다.

창작 중에 '힌트를 기존 작품에서 찾는 것'과 '잘 모르는 것을 보고 그리는 것'으로 아웃풋과 동시에 인풋이 가능합니다. 직접 그리기를 하면서 모작과 데생의 요소를 적용하여 인풋과 아웃풋의 밸런스를 잡아야 합니다.

드라마틱한 표현은 기존 작품 속에

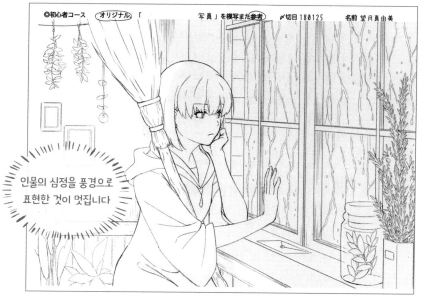

◎初心者コース　オリジナル　「　　　写真　」を模写また参考　〆切日 180125　名前 望月真由美

인물의 심정을 풍경으로
표현한 것이 멋집니다

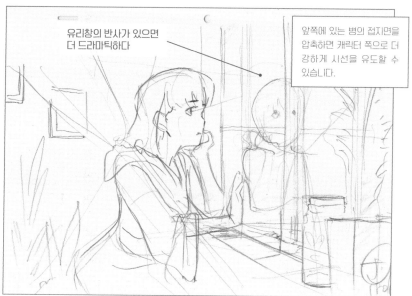

유리창의 반사가 있으면
더 드라마틱하다

앞쪽에 있는 병의 접지면을
압축하면 캐릭터 쪽으로 더
강하게 시선을 유도할 수
있습니다.

2018년 1월 초보자 코스
'좋아하는 장소+좋아하는 캐릭터'

실력 향상을 위한 무한 루프

실력이 늘지 않는 사람의 대표적인 특징이 한 가지 방법으로만 연습하는 것입니다.

- 꼼꼼하게만 그릴 수 있다
- 러프만 그릴 수 있다
- 데생만 가능하다
- 낙서만 한다
- 모작만 한다

'○○만 가능하다'로는 좀처럼 성장할 수 없습니다. 즉 성장하려면 다양한 방향으로 접근할 필요가 있습니다.

성장할 수 있는 접근 방법은 '좋은 그림의 모작', '실물 관찰 데생', '직접 그리는 작품과 낙서'라는 세 가지 길이 있습니다. 각각의 습득 방법으로 손으로 기억하는 '연습'과 원리를 배우는 '이해'가 있습니다. 연습을 시작할 때는 '정확하게'와 '빠르게'를 조합하면 접근 방법이 12가지가 됩니다.

접근 방법을 시기와 목적에 따라서 자유롭게 선택하고 모조리 활용해 실력을 키웁시다. 이것이 무한 성장의 루프입니다.

모작할 때에 맹목적으로 따라가는 것이 아니라 '모작을 한다 → 좋은 그림의 구조를 제대로 습득하고 → 빠르게 표현할 수 있도록 연습한다'라는 흐름으로 연습의 목적을 명확하게 인식합니다.

다음 소개하는 것은 목적별 조합의 예입니다. 다양한 조합으로 시도해봅시다.

- 선을 한 가닥으로 다듬고 싶다 → '모작'의 '횟수를 늘린다' 차분하게 기간을 들여서 '질'을 높이자
- 경직된 그림 → 약동감이 있는 좋은 그림을 '모작', 중심에 있는 '원리'를 생각하고 '빠르게' 그리자
- 공간 표현이 서툴다 → 방과 거리의 풍경을 간단한 상자라고 생각하면서 '실물을 관찰'하고, 투시도법 같은 '원리'에 따라서 '양보다 질'에 무게를 두고 그리자

원근과 카메라워크로 현장감을 연출한다

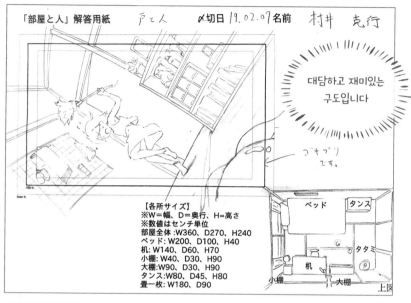

「部屋と人」解答用紙　戸と人　〆切日 19.02.07 名前　村井 克行

대담하고 재미있는
구도입니다

ゴキブリ
です。

【各所サイズ】
※W＝幅、D＝奥行、H＝高さ
※数値はセンチ単位
部屋全体：W360、D270、H240
ベッド：W200、D100、H40
机：W140、D60、H70
小棚：W40、D30、H90
大棚：W90、D30、H90
タンス：W80、D45、H80
畳一枚：W180、D90

ベッド　タンス
タタミ
机
小棚　大棚　上図

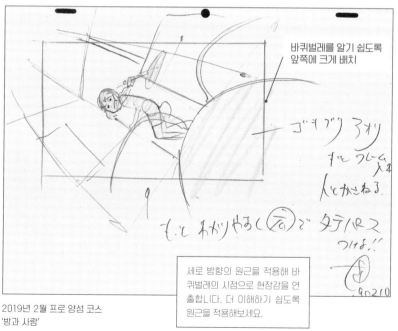

바퀴벌레를 알기 쉽도록
앞쪽에 크게 배치

ゴキブリ 3ツ
むフレーム ×4
人とかさねる。

て、と わかりやるく (元) で タテハラス
つける!!

90210

세로 방향의 원근을 적용해 바
퀴벌레의 시점으로 현장감을 연
출합니다. 더 이해하기 쉽도록
원근을 적용해보세요.

2019년 2월 프로 양성 코스
'방과 사람'

'연습' 편 Q&A

Q 그림을 그리는 일이 가끔 귀찮아집니다. 어떻게 하면 좋을까요?

A 일단 그리는 것은 멈추고 잠시 거리를 두면 어떨까요?

그림을 운동에 비유한다면 취미로 계속하기에는 너무 힘든 운동인지도 모릅니다. '그림을 그린다'라는 행위와의 적절한 거리를 아는 것 또한 오랫동안 그릴 수 있는 비결입니다.

Q 의도한 대로 그릴 수 없어서 그리는 일이 괴로워졌습니다.

A 즐겁게 그릴 수 있는 간단한 것만 그려서 자신감을 되찾아보세요.

괴로울 때는 어쩌면 의무감이나 향상심이 무거운 짐이 된 것인지도 모릅니다. 영화를 보면서, 음악을 들으면서, 무언가 하면서 그리거나 '30분만' 그리는 식으로 '그리기의 허들'을 낮춰보세요. 의욕은 행동을 시작한 뒤에 점차 솟아오릅니다. 일단 30분 정도 그려보면 흐름을 타고 몇 시간씩 더 그리고 싶어집니다.

> 대부분 일단 높아진 허들을 낮추는 것에 죄책감을 느끼는지도 모릅니다. 의욕을 유지하는 것도 기술이고, 그 수단은 많을수록 좋습니다.
> 최종적으로 즐겁게 계속 그릴 수 있는 것이 중요합니다.

Q 가장 빠르게 애니메이터가 되는 연습 방법은 없을까요?

A '애니메이터 일을 찾는 중'이라고 자기소개를 하고 실제로 그린 컷을 계속 투고하세요.

학생, 아마추어, 회사원, 주부 등 현재 상황과는 상관없습니다.
실력에 자신이 없거나 SNS에서 평가를 얻을 수 없을 때는 좋아하는 애니메이터의 컷을 모작하세요. TV에 나와도 이상하지 않을 듯한 작화를 투고하세요.

Q 퇴근하고 밤 9시부터 1시간 연습하는데 좋은 방법이 없습니까?

A '일찍 자고 아침에 해보세요.

밤에 하면 수면 부족이 되어 생활이 흐트러집니다. 그 결과, 3일도 못 버티고 끝납니다. 반면 아침 일찍 그림을 연습하면 종일 이미지를 떠올리며 지낼 수 있으므로, 관찰력도 성장합니다.

4장

다양한 방법과
성장법

지금 하는 연습이 '괜한 근육 단련'이 되지는 않았습니까?
성장을 위해서 꼭 해야 하는 것이 있습니다.
우선 즐기는 것. 그리고 목표를 생각할 것.
목표를 정하고, 적합한 연습 방법을 시험해보세요.

CONTENTS

레벨에 알맞은 연습 방법

성장한 정도에 알맞은 방식으로 계속 연습합니다.

- 제1단계 → 좋아하는 것부터 순서대로 그리고, 간단한 모작과 낙서로 즐겁게 그리는 습관을 들인다
- 제2단계 → 노하우의 흡수와 연습 방법을 모색하기 위한 교본을 읽거나 모작을 한다
- 제3단계 → 선배의 기술을 흡수할 수 있도록 정확한 모작을 한다
- 제4단계 → 실물을 확인하고 기호에 의지하지 않고 정확한 데생과 반복 연습을 한다

유소년기에 하는 야구나 축구 연습 방법과 비슷합니다. 처음에는 즐기는 것이 최고입니다.

그리는 데 익숙하지 않은 사람이 **갑자기 제3, 4단계부터 시작하면 고행일 뿐이며, 그리는 일 자체가 싫어집니다**. 정확한 모작과 데생 1,000장 그리기 등의 철저한 연습은 어느 정도 그릴 수 있게 되고 벽을 느꼈을 때 동기와 목표를 갖고 합시다.

진짜로 재능이 있는 사람은 좋아하는 것을 계속 그리기만 하면 잘 그릴 수 있게 됩니다. 하지만 저는 그것만으로 잘 그릴 수 없었기 때문에 자작 애니메이션을 가장 큰 목표로 정하고, 그림 실력을 보완하는 연습을 본격적으로 시작했습니다.

처음에는 월 단위로 눈에 띄게 성장합니다. 뚜렷한 성장기를 지났을 무렵 더 성장할 수 있을지, 그냥 만족할지 분기점이 찾아옵니다. '어느 정도 잘 그리게 된 뒤의 성장'이 진짜 힘듭니다.

'잘 그리는 것'만이 목표라면 연습을 지속하기가 쉽지 않습니다. 잘 그리게 된 다음의 '목표'가 없다면 미지근한 연습이 되고, 연습의 필요성도 약해집니다. '나에게는 그림밖에 없다'라는 배수진을 치는 것도 좋고, '다음 이벤트에서 더 많이 팔고 싶다'라는 것도 좋으니, 아무튼 명확한 목표를 갖고 연습합시다.

타이틀은 가장 돋보이도록 여백에

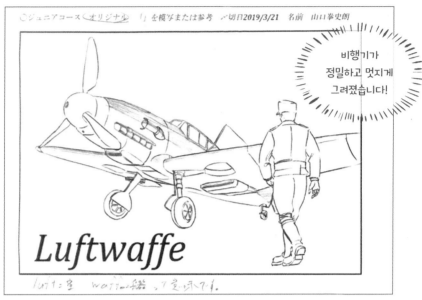

비행기가
정밀하고 멋지게
그려졌습니다!

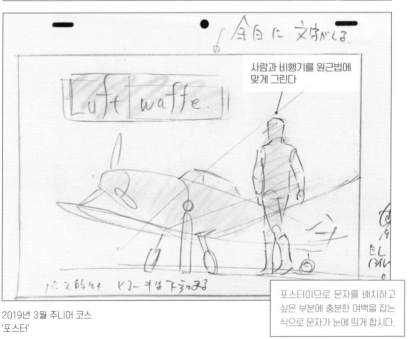

사람과 비행기를 원근법에
맞게 그린다

포스터이므로 문자를 배치하고
싶은 부분에 충분한 여백을 잡는
식으로 문자가 눈에 띄게 합시다.

2019년 3월 주니어 코스
'포스터'

그리는 방법의 장점과 단점

어느 정도까지는 효과적이지만 이후로는 오히려 방해되는 방법도 있습니다.

❶ 얼굴의 십자선

처음에 필요하지만, 곧 불필요해진다.

- 좋은 점 → 안정적으로 눈의 위치를 잡을 수 있다
- 나쁜 점 → 십자선이 오히려 방해되고, 기분 좋은 배치가 불가능하다

❷ 전신을 끝까지 그린다

화면에 밸런스를 잡는 연습이 된다.

- 좋은 점 → 약동감이 있다
- 나쁜 점 → 처음에는 밸런스를 못 잡는다

❸ 실루엣 그리기

움직임을 표현하는 가장 좋은 방법

- 좋은 점 → 빠르게 그릴 수 있어 상징을 알기 쉬운 그림이 된다
- 나쁜 점 → 내부의 위치와 의미를 알 수 없게 된다

❹ 동세에 머리카락과 옷을 올려 나가는 덧붙이기

- 좋은 점 → 내부의 위치와 의미가 명확하고 존재감이 있다
- 나쁜 점 → 그림을 완성하기까지 시간이 오래 걸리는 데다가 그림이 투박하다

같은 그림에서 실루엣의 중요한 포인트와 골격, 근육 등의 포인트를 적절히 구분해서 그리는 ❸과 ❹의 좋은 점만을 활용한 하이브리드 형태의 연습도 효과적입니다. 인체를 기준으로 설명하자면 팔다리는 ❸을 중시, 어깨와 허리는 ❹의 방식으로 토대부터 확인하는 방법도 있습니다.

시간과 상황에 따라서 이전의 그리는 방법을 사용하거나 얼핏 못 그리게 보이는 새로운 방법을 시험하는 식으로 항상 바꿔가면서 유연하게 그려보세요.

실력이 좋아진다는 것은 선택지가 많아진다는 말입니다. 눈부터 그릴 수도 있고, 팔다리부터 그릴 수도 있습니다. 다양한 그리는 방법의 좋은 점을 적절하게 구분하는 것이 성장의 지름길입니다.

실루엣으로 그려서 움직임을 표현

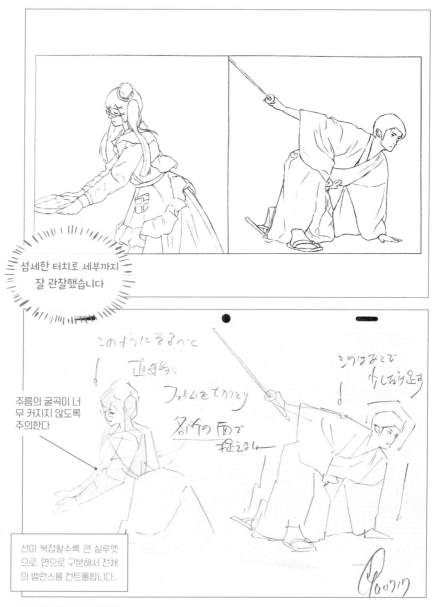

섬세한 터치로 세부까지
잘 관찰했습니다

주름의 굴곡이 너
무 커지지 않도록
주의한다

선이 복잡할수록 큰 실루엣
으로. 면으로 구분해서 전체
의 밸런스를 컨트롤합니다.

2019년 7월 프로 양성 코스
'데생, 착의'

그림의 완성도는 실루엣이 좌우한다!

그림을 그리는 방법은 주로 '실루엣'과 '덧붙이기'의 두 가지로 나뉩니다.

'실루엣'이라고 해도 세밀한 굴곡과 주름까지 표현한 형태가 아닙니다. 전체의 포즈를 가능하면 심플한 도형으로 표현한 형태를 가리킵니다. 전체를 대강의 실루엣으로 그리면 전체의 윤곽부터 내부, 세부로 옮겨가면서 항상 완성형을 생각하면서 각 부분을 그릴 수 있습니다.

그림을 보았을 때 인상에 남는 것이 실루엣입니다. 실루엣을 파악하기 어려우면 그림의 완성도가 현저하게 낮아집니다. 자신의 그림이 어쩐지 투박하고 완성도가 나빠서 고민인 사람은 우선 실루엣만 보고 어떤 형태인지 검토해보세요.

모작과 데생의 목적은 실루엣을 기억하기 위한 것입니다. 다양한 실루엣을 많이 흡수하면 자유자재로 그릴 수 있게 됩니다.

한편 '덧붙이기'는 먼저 동세를 그리고 그 위에 양복과 장식품을 그려 넣는 방식입니다. 완성하기까지 전체의 형태가 계속 바뀌는 탓에 방침(전체상)에 어긋나기 쉽습니다.

덧붙이는 방식의 발상 배경에는 완전히 백지에서 그리는 일이야말로 창작이라는 편견이 있습니다. **매일 덧붙이기로 연습했던 사람은 모작과 데생도 자기가 그릴 수 있는 동세로 변환하고, 그 위에 올려놓을 가능성이 큽니다.** 그렇게 하면 모처럼 다른 사람의 기술과 형태를 배우기 위한 모작과 데생이 불가능합니다.

많은 그림을 그렸음에도 불구하고 실력이 늘지 않는 사람 중에는 덧붙이는 방식으로 연습하는 사람이 많은 듯합니다.

전체의 인상보다 디테일에 지나치게 집착하는 사람도 주의해야 합니다. 디테일은 최종적인 완성 단계에서 설득력을 높이는 데 중요하지만, 처음부터 디테일에 집착해서 그리게 되면 가장 중요한 전체의 완성도를 해치게 됩니다.

실루엣 VS 골격 정리

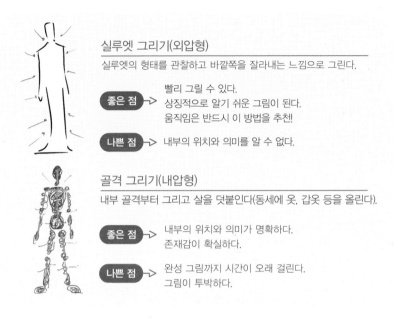

실루엣 그리기(외압형)

실루엣의 형태를 관찰하고 바깥쪽을 잘라내는 느낌으로 그린다.

좋은 점 → 빨리 그릴 수 있다.
상징적으로 알기 쉬운 그림이 된다.
움직임은 반드시 이 방법을 추천!

나쁜 점 → 내부의 위치와 의미를 알 수 없다.

골격 그리기(내압형)

내부 골격부터 그리고 살을 덧붙인다(동세에 옷, 갑옷 등을 올린다).

좋은 점 → 내부의 위치와 의미가 명확하다.
존재감이 확실하다.

나쁜 점 → 완성 그림까지 시간이 오래 걸린다.
그림이 투박하다.

실루엣으로 그림을 만든다

전체의 인상을 정하고, 보기 좋은 형태를 만드는 것은 실루엣입니다.
실루엣을 생각하고 포즈를 그려보세요.

인상이 나쁜 실루엣과 개선 예

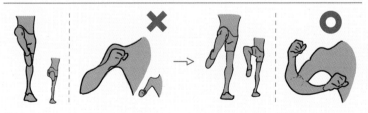

여러 갈래의 해석이 가능한 실루엣은
한눈에 이해하기 어려우니 피합니다.

겹치는 부분을 최대한 줄여서
이해하기 쉬운 형태로 그립니다.

뼈/근육은 언제 공부할까?

'뼈와 근육 공부는 하는 편이 좋습니까?'라는 질문을 받을 때가 있습니다. 사람에 따라서 최적의 답변이 다릅니다.

❶ 초보자

인체의 구조를 신경 쓰지 말고 일단 분위기 중시

❷ 중급자

모작과 데생으로 정확한 '형태' 학습

❸ 상급자

설득력을 높이기 위한 골격과 근육까지 생각

초보자부터 중급자까지는 '겉으로 드러나는 완성도'가 최우선입니다. 타인이 이해하기 쉬운 형태를 탐색, 선택하고, 자신의 자산으로 가져오는 것에 주력하세요.

예를 들어, 팔을 곧게 뻗었을 때의 실루엣은 팔꿈치를 중심으로 축이 어긋난 형태입니다. 형태만 알면 뼈는 위아래로 각각 하나씩, 전부 두 개라는 구조와 뼈의 명칭 등은 몰라도 그릴 수 있습니다.

만화와 애니메이션을 잘 그리고 싶은 사람은 해부학자가 되려는 것이 아니므로 뼈와 근육 공부의 우선순위를 낮춰도 상관없습니다. '골격, 근육'을 모른다고 못 그리는 것은 아닙니다.

뼈, 근육 공부는 사물의 형태를 바르게 인식하거나 의도대로 표현할 수 있는 상급자 이상에게 추천합니다.

저 역시 그림을 시작하고 3년 차, 프로로 활동하면서 '골격, 근육'을 연습했습니다. 물론 골격과 근육이 좋아서 그리고 싶은 사람은 처음부터 그려도 좋습니다.

'골격, 근육'이 신경 쓰이는 사람에게 추천하는 방법은 앤드류 루미스의 저서에 있는 인체 그림입니다. 만화, 애니메이션에서 그리는 인물의 리얼리티를 충분히 커버할 수 있습니다.

바르게 보고 바르게 그릴 수 있으면 해부학은 불필요

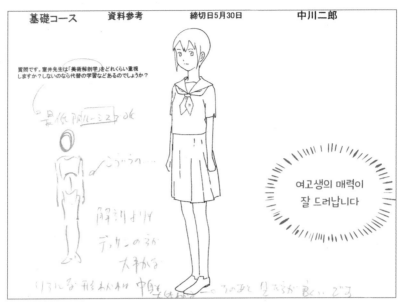

여고생의 매력이
잘 드러납니다

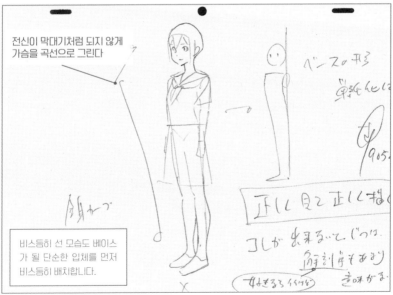

전신이 막대기처럼 되지 않게
가슴을 곡선으로 그린다

비스듬히 선 모습도 베이스
가 될 단순한 입체를 먼저
비스듬히 배치합니다.

2019년 5월 기초 코스
'전신, 비스듬히 선 자세'

원근법과 공간 표현은 언제 공부할까?

어느 정도 익숙해진 후 캐릭터와 배경의 리얼리티를 높이고 싶을 때 필요한 것이 원근에 따라 나타나는 크기 차이를 사용한 공간 표현인 원근법입니다.

현장감을 표현할 수 있도록 가까이 있는 것은 크게, 멀리 있는 것은 작게, 보는 사람의 눈과 카메라의 원리를 종이 위에 재현한 것입니다. 그렇지만 원근법을 철저하게 지킨 공간 표현이 꼭 필요한지 아닌지는 그림의 장르와 표현에 따라 달라집니다.

예를 들면, 문자 중심의 에세이 만화라면 배경도 기호 정도로 충분합니다. 원근과 깊이의 변화가 있는 애니메이션은 어느 정도 정합성이 없으면 어색해집니다. 얼핏 정확해 보이는 3D 애니메이션에서 의도한 '원근법의 왜곡' 같은 연출을 주입한 장면도 있을 수 있습니다.

'원근법과 공간 표현'은 그림의 완성도를 높이는 수단에 지나지 않습니다. 원근법을 너무 의식한 나머지 어색한 그림을 그려버린다면 본말전도입니다.

흔히 볼 수 있는 잘못 그리는 순서는 '❶ 눈높이 → ❷ 소실점 → ❸ 캐릭터와 각 부분'으로 이어지는 과정입니다. 이러면 처음에 정한 눈높이와 소실점에 얽매여 정확한 위치에 캐릭터와 사물을 배치할 수 없습니다. 바르게는 레이아웃을 생각하고 '❶표현하고 싶은 캐릭터와 사물 → ❷면의 위치 → ❸양쪽 모두 만족하는 공간'이라는 순서로 그리는 것입니다. 공간을 그리는 데 눈높이와 소실점이 반드시 필요한 것은 아닙니다. 있으면 편리할 때만 사용하고 명확하지 않을 때는 그렇게 집착하지 않아도 좋습니다. 사람의 크기를 기준으로 길 → 집 → 전봇대 → 빌딩으로 공간을 넓혀나가는 것도 가능하기 때문입니다.

원근법, 공간 표현을 기초부터 배우고 싶은 사람은 '입방체'를 다양한 눈높이와 소실점으로 그려보세요. 직감적으로 파악하기 어렵다면 주사위 같은 정육면체를 찍어서 관찰합니다. 원리만으로 알기 힘들 때는 실물을 관찰하고 사진을 찍습니다. 이런 방식은 '그릴 수 없는 것'과 맞닥뜨렸을 때의 기본적인 해결법입니다.

원근은 표현하고 싶은 캐릭터부터 그린다

구도가 압권!
유원지의 분위기를
잘 표현했습니다!

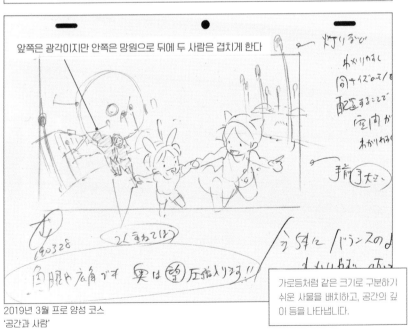

앞쪽은 광각이지만 안쪽은 망원으로 뒤에 두 사람은 겹치게 한다

2019년 3월 프로 양성 코스
'공간과 사람'

가로등처럼 같은 크기로 구분하기
쉬운 사물을 배치하고, 공간의 깊
이 등을 나타냅니다.

빠르게 그리고 싶다면 시간을 째짜

만약 지금 1시간에 1장의 페이스로만 그릴 수 있는 사람이 더 빠르게 그리려면 어떻게 하면 좋을까요? 우선 **시간제한을 정하고 30분+15분+5분+3분×2+1분×4[1]로 총 9장을 그려보세요.** 이때 미완성이라도 전체의 실루엣과 형태는 완전히 그리는 일이 중요합니다.

처음에 1분 동안 그린 그림은 차마 보기 힘든 수준일 것입니다. 그러나 시간을 들여서 완성한 '평소의 그림'이 가장 좋다는 착각은 성장을 방해합니다. 빠르게 그리려면 자신이 OK라고 생각하는 기준을 얼마든지 조절할 필요가 있습니다. 빠르게 그리는 타입과 오래 생각하는 타입 양쪽을 경험하지 않으면 불가능한 발상의 전환이라고 할 수 있습니다.

또한 전체를 관찰하는 시야의 넓이도 짧은 시간 동안 그리는 것으로 단련할 수 있습니다. 1시간에 1장이 평소의 페이스라는 사람은 1시간 동안 계속 집중해서 전체의 밸런스를 살피는 것이 아니라, 세밀한 부분을 반복해서 수정하는 데 시간이 걸리는 것은 아닐까요. 그러나 1분으로 대강의 형태를 잡으려고 하면 1분은 집중해서 그릴 것입니다. 따라서 시간을 나눠서 9장을 그리면 같은 1시간으로 1장을 그리는 것보다 집중하는 시간이 길어집니다.

시간이 짧으면 세부까지 재현할 수 없지만, 그것이 오히려 좋습니다. 우선순위가 정리되고 완성하기까지 더 좋은 순서를 찾을 수 있게 됩니다.

디테일에 너무 신경 쓰지 않고 계속 전체를 보고 그리는 것은 시간을 제한한 연습을 해야만 좋아지는 방법입니다. 만약 1분으로 그리는 것에 익숙해지고, 그 집중력으로 1시간 동안 1장을 그린다면 지금과는 전혀 다른 집중력과 관점을 얻을 수 있고, 비교되지 않을 완성도가 될 것입니다.

단 이 연습은 어느 정도 형태를 잡을 수 있는 중급자 이상에게 추천합니다. 초보자는 선도 제대로 긋기 어려우므로 빠르게 그리려고 하지 말고 우선은 차분히 꼼꼼하게 그려야 합니다.

1 처음에 30분에 1장. 다음은 15분에 1장. 다시 5분에 1장. 3분에 1장을 두 번. 끝으로 1분에 1장을 네 번 그린다는 의미. 1시간 동안 9장을 그려보자.

움직임을 표현하려면 형태를 바꾼다

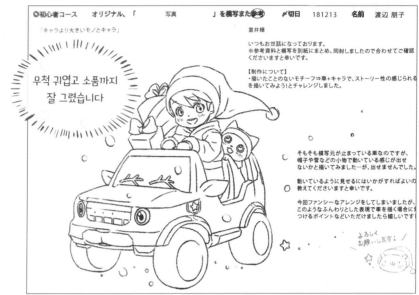

◎初心者コース　オリジナル、「　　写真　　」を模写また参考　〆切日　181213　**名前**　渡辺 朋子

「キャラより大きいモノとキャラ」　　　　　　　　　室井様

いつもお世話になっております。
※参考資料と模写を別紙にまとめ、同封しましたので合わせてご確認
くださいますと幸いです。

【制作について】
・描いたことのないモチーフ⇒車＋キャラで、ストーリー性の感じられる
を描いてみよう！とチャレンジしました。

**무척 귀엽고 소품까지
잘 그렸습니다**

そもそも模写元が止まっている車なのですが、
帽子や雪などの小物で動いている感じが出せ
ないかと描いてみました…が、出せませんでした。

動いているように見せるにはいかがすればよいの
教えてくださいますと幸いです。

今回ファンシーなアレンジをしてしまいましたが、
このようなふんわりとした表現で車を描く場合に
つけるポイントなどいただけましたら嬉しいです

よろしく
お願いします！

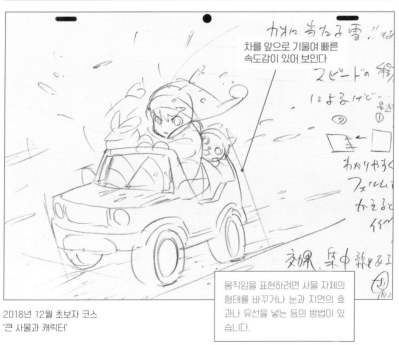

차를 앞으로 기울여 빠른
속도감이 있어 보인다

2018년 12월 초보자 코스
'큰 사물과 캐릭터'

움직임을 표현하려면 사물 자체의
형태를 바꾸거나 눈과 지면의 효
과나 유선을 넣는 등의 방법이 있
습니다.

추상과 구체를 자유자재로 다루자

'추상'과 '구체'를 자유자재로 다룰 수 있으면 예를 들어, 한 사람만 그릴 수 있게 되어도 무수히 많은 사람을 그릴 수 있게 됩니다. 지금 말하는 추상과 구체란 다음과 같은 느낌입니다.

추상 = 전체의 막연한 형태
구체 = 세부까지 또렷한 형태

사람의 형태는 생김새와 체형을 자세히 보면 천차만별입니다. 이것은 사람을 구체적으로 파악할 때의 감각입니다. 다음은 추상적으로 파악해보겠습니다. 사람의 형태는 대강 '머리＝원, 몸통＝직사각형'으로 간단히 변환할 수 있습니다. 참고로 화장실 마크처럼 간단히 남녀의 차이까지 표현할 수 있습니다.

사람의 전신을 그리기 힘들 때는 '구체적인 사람'은 그리지 못해도, 추상적인 간단한 도형이라면 그릴 수 있을 것입니다. 보지 않고는 아무것도 그릴 수 없는 사람은 우선 추상화가 불가능합니다. 그러나 구체적으로만 사물을 보면 전부 관련이 없는 개별적인 것으로 보입니다.

 차 = 각 티슈 상자 두 개를 연결
 나무 = 원기둥, 버섯, 브로콜리, 손
 길거리 = 많은 상자

이렇게 사람 이외에도 **이해하기 쉬운 형태로 '추상화'하고 차차 세부의 '구체화'로 진행합니다.**

추상과 구체의 방법은 그림을 그리는 방법만으로 끝내지 않고 다양하게 응용할 수 있습니다. 예를 들어, 건축과 음악, 스포츠 등 장르별 전문가들의 연습법과 집중하는 방법은 작품과 직접 관련이 없어 보여도 그림에 활용할 수 있는 포인트가 많습니다.

반대로 그림을 그리면서 습득한 우선순위 정하는 법과 표현법, 정리 방법은 사무작업 같은 전혀 다른 일에도 그대로 활용할 수 있습니다.

추상적으로 보면 만물의 공통점이 드러납니다. 구체적으로 보면 모든 것이 다른 것처럼 보입니다. 양쪽의 방법을 자유자재로 다루는 것이 발상의 전환과 응용력을 키우는 핵심입니다.

추상화로 하이앵글, 로우앵글을 공략

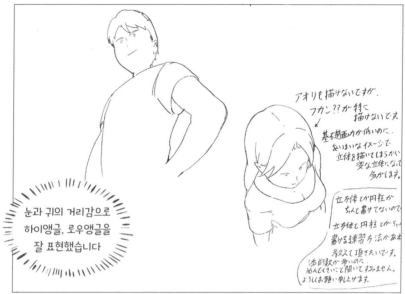

눈과 귀의 거리감으로 하이앵글, 로우앵글을 잘 표현했습니다

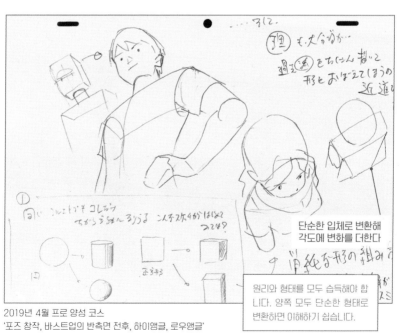

단순한 입체로 변환해 각도에 변화를 더한다

원리와 형태를 모두 습득해야 합니다. 양쪽 모두 단순한 형태로 변환하면 이해하기 쉽습니다.

2019년 4월 프로 양성 코스
'포즈 창작, 바스트업의 반측면 전후, 하이앵글, 로우앵글'

한 가닥보다도 연습선

무의식적으로 그리기보다는 시행착오를 거치더라도 연습선으로 그립니다. 연습한 선을 하나로 다듬지 못하는 것은 의식과 경험치가 부족하기 때문입니다. 그림 수준이 높아져도 제대로 된 선을 선택하지 못해 좀처럼 형태를 잡지 못하는 사람이 간혹 있습니다. 그러나 초기 단계라면 '좀처럼 선을 다듬지 못한다' 정도가 선을 무의식적으로 긋는 것보다 실력이 향상될 가능성이 있습니다.

미숙한 단계에서의 망설임 없는 선은 오히려 곤란합니다. '이미 알고 있다'라고 생각하는 사람의 착각은 수정하기 어렵고, 빈약한 습관에만 의지해서는 실력이 좋아지지 않습니다.

아직 익숙하지 않다면 종이가 새까맣게 될 때까지 수많은 선을 긋게 되는 것은 당연합니다. 그림의 성장에는 아슬아슬한 순간까지 버티는 강인함이 크게 영향을 미칩니다. 미숙한 시기에는 선 10가닥 이상의 범위로 망설이고, 달인은 선 한 가닥을 벗어나지 않는 범위로 치열하게 고민합니다. 기술이 향상되면서 여러 개의 선 중에서 적절한 한 가닥을 찾아낼 수 있게 되지만, 고민한다는 점에서는 수준 차이와 관계없습니다.

그림에 100% 완성이란 없으며, 99.999%인 상태로 완벽에는 영원히 도달하지 못합니다. 선을 한 가닥으로 다듬었다고 해도 '잠정적인 결론'에 지나지 않고, 개선의 여지투성이입니다.

연습선은 중요하지만, 부정적인 영향을 미치기도 합니다. 구체적으로는 **선을 많이 그을수록 그림의 정보가 한정되고 입체감을 잃기도 합니다.** 특히 애니메이션의 움직임을 표현할 때에는 '실루엣 + 최소한의 선'인 편이 수월하다고 할 수 있습니다. 예를 들어, 형태가 어색한 그림을 그리는 사람은 턱 라인의 선을 끊거나 일부만 그려보세요.

최대한 생각하면서 선을 긋고, 무의식적인 작업 시간을 줄여 표현을 컨트롤합니다. 적은 자신의 무의식입니다. 무작정 그은 선에는 아무런 힘도 없습니다. 그림은 의사전달 수단이므로 타인에게 제대로 전해지도록 항상 생각할 필요가 있습니다.

무거운 물건을 표현하려면 인체에 밀착시킨다

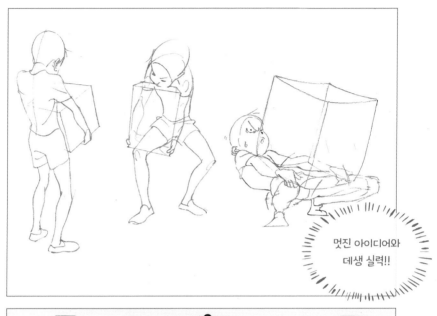

멋진 아이디어와
데생 실력!!

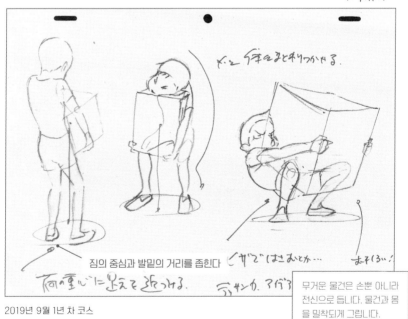

짐의 중심과 발밑의 거리를 좁힌다

2019년 9월 1년 차 코스
'무거운 물건을 든다'

무거운 물건은 손뿐 아니라
전신으로 듭니다. 물건과 몸
을 밀착되게 그립니다.

그리기 전에 승부는 정해졌다

잘 그리지 못하고 형태가 잡히지 않는 사람일수록 아무것도 보지 않고 그리려고 하거나 사전 조사가 부족합니다. 그림의 수준을 높이고 싶다면 무조건 보고, 조사하고, 관찰하세요. 모르는 대상을 모르는 채로 그리는 건 시간 낭비입니다. 모르는 것이 있다면 일단 자리에서 벗어나 보세요. '주위에 힌트가 있는지?' 혹은 '인터넷에서 이미지 검색'을 하거나 '근처의 야외'로 나가는 등 그리기 전에 해야 할 것은 대상을 '아는 것'입니다.

예를 들어, 차를 그린다면 우선 전체의 형태, 다음으로 창문과 타이어의 크기 등을 조사합니다. 차는 용도에 적합한 형태로 디자인됩니다. 엔진 출력이 낮은 경트럭은 적은 힘으로 움직일 수 있도록 타이어의 크기가 작고, 비슷한 출력의 옛날 승용차도 타이어가 작습니다. 한편 요즘 스포츠카는 엔진 출력이 높고 고속으로도 안정적인 주행이 가능하도록 노면과의 접지면을 넓히려고 타이어가 두껍고 큽니다.

이러한 지식의 유무로 완성도와 설득력에 확연한 차이가 생깁니다.

'보고, 조사하고, 관찰'하고 '구조를 이해'한다. 이것은 그림을 그리기 위한 저축과 같습니다. 어떻게 그려야 할지 모르는 사람은 이 저축이 부족한 것입니다.

'무지의 지(知)'라는 말이 있듯이 '안다/모른다'의 구분이 명확한 사람에게는 가능성이 있습니다. 조금이라도 모호하다고 느낀다면 그대로 방치하지 말고 '알기 위한 행동'에 나서야 합니다.

세상의 모든 것이 테마입니다. 만화나 애니메이션 등 관심이 높은 장르뿐 아니라, **다양한 모든 것에 호기심을 갖고 안테나를 펼쳐 항상 그림의 테마를 찾아보세요.**

흥미의 유무가 그림의 완성도를 좌우하고 그림을 그리고 싶은 것을 조사하다 보면 현실에 대한 호기심도 왕성해집니다.

보고, 조사하고, 관찰하고, 구조를 이해한다

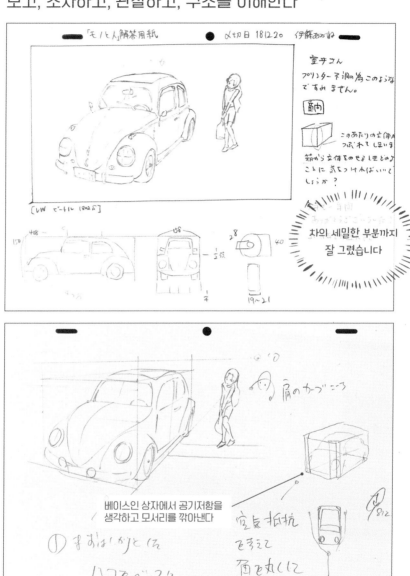

차의 세밀한 부분까지 잘 그렸습니다

베이스인 상자에서 공기저항을 생각하고 모서리를 깎아낸다

2018년 12월 프로 양성 코스
'차와 사람'

우선 베이스가 될 상자의 모서리를 깎아내는 식으로 전체의 형태를 파악하고, 차체의 둥그스름한 형태는 좌우의 입체 변화로 표현합니다.

그림의 유통기간이 짧을수록 실력이 좋아진다

어제의 그림이 서툴러 보여 견딜 수 없다. 이런 고민을 가진 사람도 있을 것입니다. 그림의 성장에 무척 중요한 일입니다.

지금 그린 자신의 그림에 언제까지 만족할 수 있을까 하는 기간을 저는 '그림의 유통기간'이라고 부릅니다. 기간이 몇 시간인 사람과 며칠, 몇 개월, 몇 년인 사람은 성장의 속도가 전혀 다릅니다. **그림의 유통기간이 짧으면 짧을수록 다음 단계로 빨리 나아갈 수 있습니다.**

물론 그린 순간에는 마음껏 만족해도 좋습니다. 만족과 즐거움은 다음 단계로 넘어가는 원동력입니다. 그러나 계속해서 만족하기만 한다면 반성에 소홀해지고 현상 유지 상태가 되고 맙니다.

그림의 문제점을 깨닫고 개선 포인트를 찾기 때문에 실력이 좋아집니다. 중요한 것은 자신이 그린 그림의 위화감을 봉인하지 않는 것. 그리고 빨리 감지하고 대책을 세우는 것입니다.

❶ 그림의 약점을 깨닫는다

자신의 그림에 부족한 점을 빨리 깨닫는 것. 자신에게 부족한 것을 알고 바로 보완하는 것이 실력을 키우는 데 가장 중요한 요소입니다. 잘 모를 때는 타인에게 보여주고 의견을 구하는 방법도 있습니다.

❷ 개선책을 시험한다

잘 그리는 사람을 따라 할지, 실물을 관찰할지는 사람에 따라서, 혹은 그리고 있는 그림에 따라서 최적의 해결책이 다릅니다. 그림의 약점을 어떻게 하면 극복할 수 있을지 다양하고 효과적인 대책을 시험해봅시다.

❸ 성과를 확인한다

날짜를 기록하고 성장을 확인합니다. 어제의 그림은 어제의 자신이 본 세계의 모습입니다. 몇 년 전에 그린 부족했던 자신의 그림도 기술과 경험이 부족함에도 나름 여기까지 그릴 수 있었다고 격려를 담은 따뜻한 눈으로 바라볼 수 있게 됩니다.

풍경 속의 캐릭터에 움직임을 더하는 길

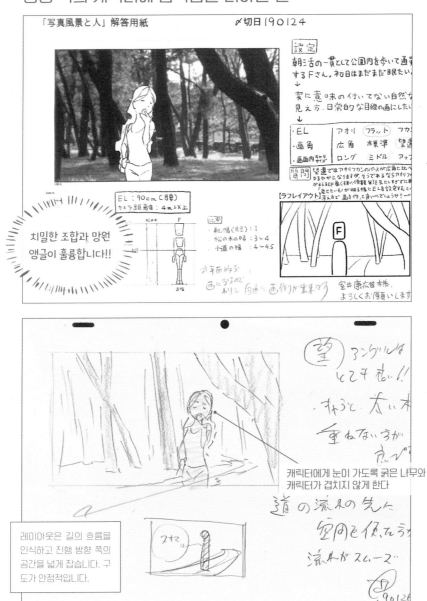

치밀한 조합과 망원 앵글이 훌륭합니다!!

캐릭터에게 눈이 가도록 굵은 나무와 캐릭터가 겹치지 않게 한다

레이아웃은 길의 흐름을 인식하고 진행 방향 쪽의 공간을 넓게 잡습니다. 구도가 안정적입니다.

2019년 1월 프로 양성 코스
'사진 풍경과 사람'

문득 보니 그리고 싶은 것에서 많이 벗어났다

그림을 다 그린 뒤에 '이런 구도가 아니었는데'라고 생각하는 일은 흔합니다. 처음에 그리고 싶었던 이미지와 완성된 그림이 일치하지 않는 것은 왜일까요?

'❶ 구성, 레이아웃 → ❷ 밑그림, 러프 → ❸ 다시 그리기, 마무리'의 단계마다 어떤 문제가 일어났는지 단계별로 따라가면서 살펴보세요.

❶ 구성, 레이아웃 단계에서 이미 어긋난 상태

그림의 토대를 소홀히 하고 '나중에 커버하면 돼'하고 미룹니다. 오히려 가장 꼼꼼하게 챙겨야 할 포인트인데 말입니다. 최초의 방향성이 명확하면 이후의 작업은 자연스럽게 진행할 수 있습니다.

❷ 밑그림, 러프 시점에서 모양새가 나쁘다

예를 들면, 그리는 동안에 캐릭터의 얼굴이 너무 커지고 화면의 밸런스가 나빠지는 것은 흔한 실수인데, 단계 ❶을 활용하려면 처음의 구성과 레이아웃의 면적을 다시 깔끔하게 그릴 때까지 확실하게 유지해야 합니다.

반대로 말하면 ❶ → ❷의 단계에서 마음에 들지 않을 것 같은 예감이 든다면, 모두 파기하고 처음부터 다시 그리는 편이 결과적으로 더 빨리 마음에 드는 그림이 될 때도 있습니다. 때로는 깔끔하게 단념할 필요도 있습니다.

❸ 다시 그리기, 마무리로 디테일에 지나치게 신경 쓴다

완성에 가까워져도 토대인 ❶의 이미지를 제대로 재현하고 있는지 살피면서 진행합니다. 때로는 다른 시선으로 전체를 살펴보세요. 디지털 도구를 사용하는 사람이라면 줌인 상태로 작업하다가 줌아웃을 하자 이상하게 보인 경험이 있었을 겁니다.

항상 세부는 전체를 위해 존재한다고 생각하면 그림에 기복이 없습니다. 명확한 의지를 갖고 처음의 이미지를 여러 번 확인하고, 그리고 싶은 것을 완성하고 싶다면 타협하지 말고 그립시다.

약동감을 표현하려면 진행 방향을 생각하고 그린다

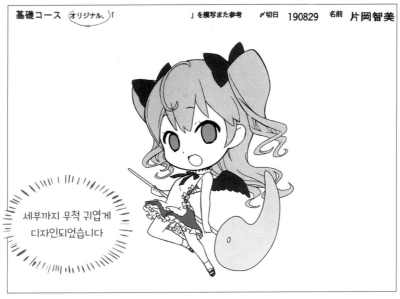

세부까지 무척 귀엽게
디자인되었습니다

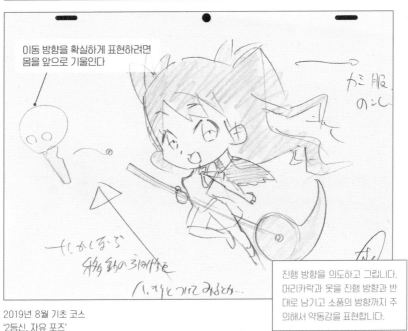

이동 방향을 확실하게 표현하려면
몸을 앞으로 기울인다

2019년 8월 기초 코스
'2등신, 자유 포즈'

진행 방향을 의도하고 그립니다.
머리카락과 옷을 진행 방향과 반
대로 남기고 소품의 방향까지 주
의해서 약동감을 표현합니다.

무의식이 최대의 적

아무것도 의식하지 않으면 잘 그릴 수 없습니다. 예를 들어, 디테일에 치우쳐 전체의 실루엣을 의식하지 않는 사람은 절대로 전체의 실루엣이 좋아지지 않습니다. 문득 깨달았을 때 '운 좋게도 실력이 좋아졌'라는 일은 절대 있을 수 없습니다.

실력을 키우려면 목표를 항상 염두에 두고 명확하게 계속 의식하면서 그릴 필요가 있습니다.

진짜로 그것뿐입니다. '무의식이 이끄는 대로 그리는 방법'이 성장을 방해하는 범인입니다. 그림뿐 아니라 전부 만족스럽지 않은 사람은 무의식의 타성으로 일상을 보내고 있는 것은 아닐까요?

'왜 이렇게 그렸어?'
'왜 지금 이걸 하는 거지?'

이렇게 물었을 때 이유를 바로 설명할 수 있습니까? 무의식에서 깨어나는 것이 모든 성장의 시작입니다.

❶ 무의식적으로 변형하지 않는다

대부분 수정은 완성도 문제로 이어집니다. 좋은 레퍼런스와 소재가 있다면 섣불리 변형해서는 안 됩니다. 당연하다는 듯이 그대로 사용하세요.

익숙하지 않은 사람일수록 무턱대고 복잡한 변형이 하고 싶어서 무의식적으로 표현하기 힘들게 조합하려는 경향이 있습니다. 표현하고 싶은 형태에 문제가 생기지 않도록 **좋은 소재는 건드리지 않고 심플하게 사용합니다.**

❷ 무의식의 환경을 바꾼다

평소 사용하던 문구와 책상, 방의 가구 배치, 옷이나 내리는 역, 운동, 매일의 식사. 그 모든 것에 개선책이 없는지 항상 연구하세요. 무의식적으로 익숙한 행동을 하고 있지 않은지, 타성에 의지하고 있지 않은지 계속 검토합니다.

즐거운 일을 최대화하고, 지루한 일을 최소화할 수 없는지, **창의적인 관점으로 일상을 바라보면 무의식적인 자신을 개선할 수 있습니다.**

전신의 연결을 의식하고 그린다

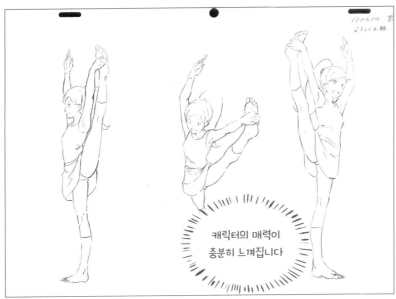

캐릭터의 매력이
충분히 느껴집니다

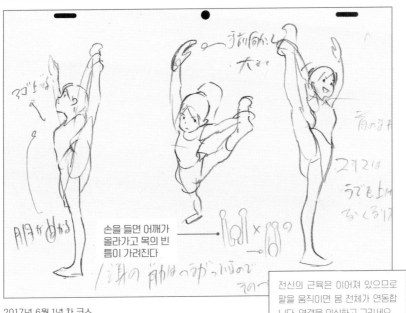

손을 들면 어깨가
올라가고 목의 빈
틈이 가려진다

전신의 근육은 이어져 있으므로
팔을 움직이면 몸 전체가 연동합
니다. 연결을 의식하고 그리세요.

2017년 6월 1년 차 코스
'포즈 창작, 한쪽 다리 밸런스'

사람들에게 보여주고 실력을 키우자

그림은 자신과의 싸움을 통해서 만들어지지만, 오로지 혼자서만 계속 그리는 것은 독선적으로 될 뿐입니다. 단순한 낙서도 즐거울 수 있지만, 그것만으로는 실력이 늘지 않습니다. **무작정 그린 그림과 남을 의식한 그림, 어느 쪽이 더 좋은 그림이 될까요?**

실력을 키우는 데 중요한 '객관성'을 유지하는 것은 무척 어렵습니다. 자신의 그림일수록 너그럽게 보기 쉽습니다. 이때 타인의 감상을 들어보면 개선의 힌트를 얻을 수 있을지도 모릅니다.

처음에는 '내 그림을 어떻게 생각할지' 두려울 것입니다. 만족스럽지 않은 반응도 있을 겁니다. 별로라는 한 마디에 심하게 좌절할지도 모릅니다. 하지만 스스로는 깨닫기 힘든 의외의 한 마디와 조언을 얻을 수 있습니다.

실력을 키우기 위해서라도 남들에게 그림을 보여주세요.

그림이 전달하기 위한 도구라고 한다면, 혼자서는 절대 완성되지 않습니다. 누군가는 보아야 그림입니다. 처음부터 적극적으로 타인에게 보여줍시다.

'서툰 모습을 조금이라도 드러내지 않으려는 소심한 자신'을 버리세요. '최종적으로 잘 그릴 수 있도록 수단을 가리지 않는다'라는 대범한 자세를 가지세요.

실제로 아는 사람 이외에 SNS의 그림 동료나 팔로워에게 의견을 구하는 것도 추천합니다. 어떤 그림에, 언제, 어느 정도의 반응이 있는지, 그림 자체의 반응과 동시에, 요구되는 내용을 알 수 있는 마케팅의 역할도 합니다.

남들에게 보여줌으로써 혼자서는 갈 수 없는 수준에 도달할 수 있게 됩니다. **자기 혼자서 그린 수준이 실력의 종착역이 아닙니다.** 그림은 혼자서 그리는 일이라고 착각하지 않도록 주의합니다. 타인을 거울삼아 자신의 현실을 알고 그림의 발전에 활용합시다.

보여주고 싶은 캐릭터와 배경 인물 사이에 공간을 만든다

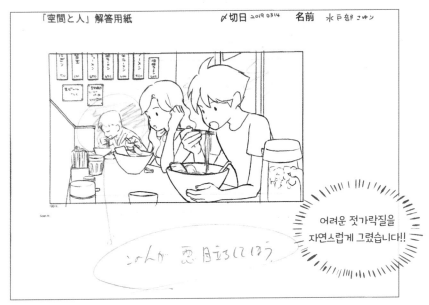

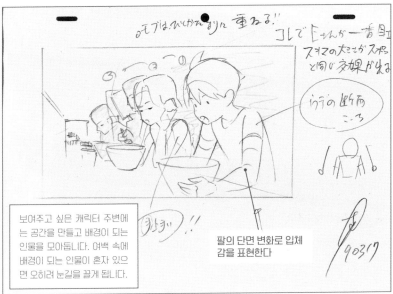

보여주고 싶은 캐릭터 주변에는 공간을 만들고 배경이 되는 인물을 모아둡니다. 여백 속에 배경이 되는 인물이 혼자 있으면 오히려 눈길을 끌게 됩니다.

팔의 단면 변화로 입체감을 표현한다

2019년 3월 프로 양성 코스
'먹는 사람'

저자의 성장 곡선

그림을 시작하고 1년 단위로 생각했던 것들을 열거해보겠습니다.

❶ 1년 차 : 19살부터 본격적으로 그리기 시작한다

그림은 낙서인 듯 모작인 듯 모호한 그림이 많았다. 애니메이션에 필요한 그림을 그리기 시작했으므로, 기획서를 쓰면서 기존 캐릭터를 변형해 캐릭터 디자인 같은 그림을 그렸다.

❷ 2년 차 : 자작 애니메이션을 많이 만든다

공간 표현과 원근법을 몰라서 배경은 우선 '아키라'처럼 좋은 그림을 참고해서 그렸다. 연습 내용은 가지고 있던 화집과 잡지 등의 모작과 데생. 꼼꼼하게 그리거나 러프하게 그리는 등 다양한 방법을 시험했다.

❸ 3년 차 : 실력 향상을 의식한 '정확한 모작'을 시간을 들여서 한다

자작 애니메이션이 동경 국제 애니메이션 페어에서 수상. 직접 제작하고 집대성했지만, 동시에 과제도 생겨서 포즈집 데생으로 철저하게 기초 실력을 높이는 데 집중했다.

❹ 4년 차 : 구직 활동으로 포트폴리오에 모든 정력을 쏟는다

집에 틀어박힌 채 2개월 정도 반복해서 다시 그렸다. 스튜디오 지브리에 합격 후에 포즈집 데생에 더해 골격, 근육의 연습도 시작했다. 지금 생각해보면 이때도 철저한 모작을 한 편이 좋았겠다는 후회가 남는다. 이후 프로로 활동.

그리기 시작한 무렵부터 일관되게 생각한 것은 그림체와 분위기가 원 패턴이 되지 않게 하는 것입니다. 매번 다른 사람이 그린 것처럼 보이도록 다양한 그림체와 방식으로 도전했습니다.

성장은 변화의 일종입니다. 따라서 항상 개선 가능한 포인트를 찾고, 다양한 그리는 법을 시험해 왔습니다.

저자의 학생 시절 실력 향상 사이클(연간)

1~3월	약점 극복을 위한 그림 공부
4~6월	자작 애니 제작 ⟶ 애니메이션 연구회 연합 상영회
7~9월	약점 극복을 위한 그림 공부
10~12월	자작 애니 제작 ⟶ 애니메이션 연구회 연합 상영회

이런 식으로 연습과 작품 제작을 각각 반년씩 한 사이클로 2~3년을 계속하고, 그림을 시작하고 3년 만에 스튜디오 지브리에 합격했습니다.

초기의 성장률은 크다

시간과 성장의 관계 곡선(가설)

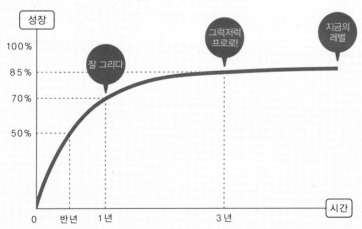

위 곡선은 저의 실력 변화를 나타낸 그림입니다. 처음 1년은 그럭저럭 보여줄 만한 수준이 되었고, 3년 차에 프로가 되고 이후에 오랜 시간을 걸쳐 지금의 수준에 이르렀습니다. 성장률은 초기가 가장 크지만, 프로가 된 이후도 스스로 변화를 더 한다면 계속해서 성장할 수 있습니다.

'불안' 편 Q&A

Ⓠ 장래가 불안해서 고민입니다.

Ⓐ 고민을 구별하고 각개격파하자!

가령 '그림 실력→연습으로 향상 가능', '나이→젊어질 수 없다' 등 해결이 가능한지 불가능한지 먼저 구분합니다. 그리고 가능한 범위에서 지금 우선해야 하는 일을 선별하고 그것을 하세요. 불안으로 고민하는 것은 시간만 아깝습니다.

'고민으로 엄망이 되는 사람의 사고 예'
'애니메이터 지망입니다.
→전문학교에 가고 싶다
→돈이 없으니 알바나 할까
→알바 면접에 갈 옷이 없다
→옷을 사러 가는 것이 귀찮으니까 관두자.....'
애초에 전문학교에 가지 않아도 애니메이터가 될 수 있습니다. '가족을 위해 노력해서 일한 결과, 가족에게 소홀해졌다' 처럼 수단이 목적이 되어버리는 일은 흔합니다. 무엇이 가장 중요한지, 무엇을 우선해야 할지, 다시 잘 생각해보세요.

Ⓠ 남들의 평가에 불안합니다.

Ⓐ 장래에 되고 싶은 이미지를 잊지 마세요.

'목표 달성을 위해 해야 할 일'만을 잘 구분할 수 있으면, 불안해할 여유 따위는 없습니다. 목표를 잊지 마세요.

고민이 많은 사람은 방이 지저분하다? 그런 경향이 있습니다. 우선 자신 주변의 정리정돈부터 '우선순위'를 생각하는 습관을 들여보세요. 그림도 타인에게 보여주려면 무엇이 필요한지 확실히 의식하는 것이 중요합니다.

Ⓠ 불안이 나쁜 것일까요?

Ⓐ 저 역시도 불안이 있습니다. 불안은 나쁘지 않습니다.

'스스로 최대한 만족할 수 있을까'와 같은 불안은 필요합니다. 그러면 의욕이 떨어질 일이 없습니다.

Ⓠ 각개격파로 고민의 근본은 파악했지만, 아직 불안합니다.

Ⓐ '목표 - 현재 = 해야 할 일'입니다!

우선 목표를 제대로 분석하고 자신에게 필요한 대책을 세워 하나하나 실행에 옮기세요.

5짱

프로로써
그림을 그린다는 것

만약 프로로 활동한다면 성공을 목표로 하세요.
직업으로 그리고 싶은 사람, 현업에 있는 사람,
혹은 다른 일은 하지만 그림이 취미인 사람.
'그림을 잘 그리고 싶다'는 이유로 연습한 경험은 중요한 재산입니다.

CONTENTS

이상은 세상이 멋대로 만든다

'저런 창작자를 평생 따라가겠다!'라고 하는 지금 여러분의 이상은 어디선가 보았던 다큐멘터리나 잡지에서 읽었던 누군가의 인터뷰 기사에서 생성된 환상에 지나지 않습니다. 즉 이상이란 '세상'이 멋대로 심어준 것입니다.

예를 들어, 동경하는 애니메이션 감독이라는 직업은 100년 전에는 없었습니다. 애니메이션의 원형은 여러 명의 개인 작가가 손으로 그려서 만들었습니다. 그것이 조직화, 분업화된 이후에 첫 번째 TV 애니메이션인 '철완 아톰(1963년)'에서 총감독, 회차별 연출제가 확립되었고 드디어 대중이 인지하게 되었습니다. 애니메이션 감독은 50~60년 전에 생긴 새로운 직업입니다. 이전에는 목표로 하던 사람도 없었는데, 특히 대중에게 알려지게 된 계기는 역시 미야자키 세대의 대활약 덕분입니다.

이상은 그만큼 모호하고 쉽게 바뀌는 것입니다. 즉, **이상 = 어디선가 본 숭고한 무언가가 아닙니다.**

자신이 지금 무엇에 시간을 쓰고, 흥미를 갖고 행동하고 있는지 실제 생활 스타일을 바라보는 것부터 시작하고, **가능한 범위에서 자신의 영역을 넓혀 나갑시다.**

애니메이션 감독을 동경한다면 가장 좋아하는 작품의 좋아하는 장면을 모작하고, 연출에 흥미가 있다면 스마트폰으로 동영상을 찍고, 편집하고 음악을 넣는 등 일단은 지금 가능한 일을 바로 시작하세요. 그것이 이상에 다가가는 첫걸음입니다. '도구가 없다'라든지 '배우지 않았다'라고 불평하기보다는 따라 하기가 가능한 범위까지 시도합니다.

그 누구도 '이상의 크리에이터'는 절대 될 수 없습니다. 왜냐하면 그 이상은 이미 어딘가에 있을 과거의 누군가이기 때문입니다. 같은 사람은 존재하지 않습니다.

그러나 '하고 싶은 일'을 향해 한 걸음씩 나아가는 것은 절대로 헛된 일이 아닙니다. 자신의 적성과 시대에 적합한 이상을 좇다 보면, 자신이 또 다른 누군가의 이상이 될지도 모릅니다.

압축하면 높이가 생긴다

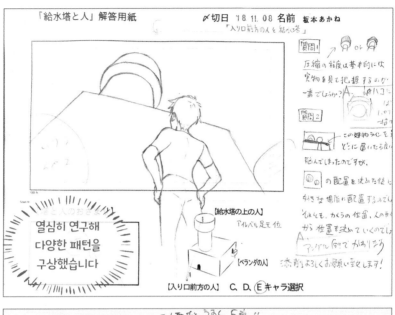

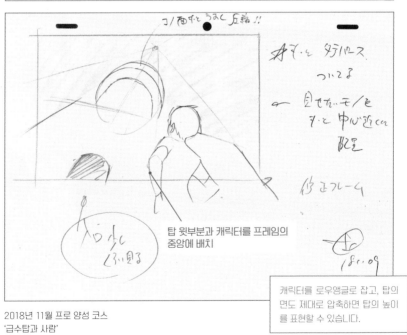

2018년 11월 프로 양성 코스
'급수탑과 사람'

캐릭터를 로우앵글로 잡고, 탑의
면도 제대로 압축하면 탑의 높이
를 표현할 수 있습니다.

탑 윗부분과 캐릭터를 프레임의
중앙에 배치

그림이 직업인 프로의 의미

프로가 되어 그림이 직업이 되면 그리는 시간이 대단히 길어지고, 나머지 시간을 최대한 줄일 수 있습니다. 프로가 되면 번거로운 일은 최대한 배제하고 좋아하는 일을 생활의 중심에 두게 됩니다. 자신의 그림을 세상에 알릴 수 있고 많은 사람이 볼 수 있게 됩니다.

기술로 따지면 프로보다 잘 그리는 아마추어도 있습니다. 반대로 기존 업계에 참여하지 않고 온라인 판매나 직판 등의 수단으로 생계를 이어가고 있다면 그 사람도 프로입니다. 프로와 아마추어의 차이는 무엇일까요? 그림은 예술의 세계에 해당하기 때문에 경계가 모호하고, 직함 따위는 없는 것과 마찬가지입니다.

모든 그림을 잘 그리지만 어디까지나 취미로 높은 수준의 동인 활동을 하는 아마추어도 있으며, **즐겁게 그림을 그린다는 의미에서 보면 아마추어가 프로보다 뛰어난 면도 있습니다.** 프로는 반드시 돈을 지불하는 쪽이 있고, 그들의 요구를 충족시켜야 합니다. 이것이 아마추어와 차이로, 자기가 좋아하는 대로 마음대로 그릴 수 없게 됩니다. 프로는 특별한 존재도 아니며 동경의 대상도 아닙니다.

지금 그림을 그리는 사람은 그 연장선에 프로가 있는 것에 지나지 않으며, 사람에 따라서는 그 선을 이미 초월했을지도 모릅니다. '프로가 되려고 노력한다'라고 생각하지 마세요. 지금 가장 즐거운 그림을 그리고 있고, 그 연장선에 우연히 프로가 된다고 생각하는 것이 이상적인 프로가 되는 방법입니다.

취업의 일환으로 혹은 하고 싶지 않은 연습을 하고 있다면, 만일 프로가 된다고 해도 계속 지속할 수 없습니다. 프로 작가는 말 그대로 그림을 그리는 일이 생활의 일부이자 생업입니다.

열중해서 좋아하는 일을 하는 사람은 당해내지 못합니다. 자신에게 맞지 않는 옷을 억지로 입을 필요는 없습니다.

가까운 곳은 크게, 작아지지 않게 한다

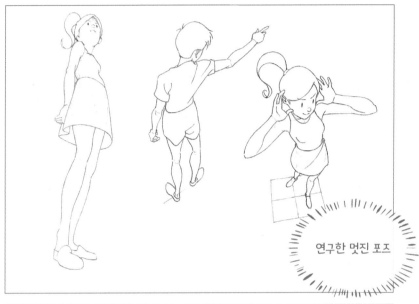

연구한 멋진 포즈

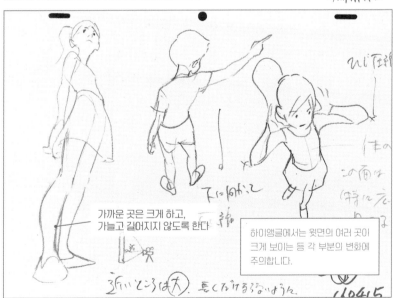

가까운 곳은 크게 하고,
가늘고 길어지지 않도록 한다

하이앵글에서는 윗면의 여러 곳이
크게 보이는 등 각 부분의 변화에
주의합니다.

2016년 4월 1년 차 코스
'전신 하이앵글, 로우앵글'

프로가 되기 전에 초보로 모든 것을 해봐라!

프로 작가가 될 수 있는지 아닌지는 '필요한 기능의 유무'뿐이며, 무슨 학교를 졸업 했다는 직함만으로는 프로가 될 수 없습니다. '필요한 기능'이란 애니메이터라면 애 니메이션의 선화, 만화가라면 만화. '실제로 일이 어느 정도 가능한지'를 나타내는 척도입니다.

예를 들면, 애니메이터 지망생이라면 몇 장면만으로 되어 있는 애니메이션을 만들 어 보고, 바로 만들어 볼 수 없는 사람이라면 가장 좋아하는 애니메이션의 한 장면 을 통째로 모작해봅니다. 그것을 반복하다 보면 기술이 좋아지고 그릴 수 있게 됩니 다.

거기까지 해서 애니메이션 만들기가 즐거운 일이라면, 그때 프로가 되는 것을 염두 에 두어야 합니다. 초보자로 할 수 있는 모든 것을 합시다. 학원을 시작으로 **배울 수 있는 곳과 서적, 무료 정보나 도구 등 참으로 많습니다.** 표현의 장이 많은 요즘 에는 **인터넷에 공개하면 남들의 평가도 얻기 쉽고,** 프로의 자질이 있는지도 참고할 수 있습니다.

할 수 있는 일을 전부 하면, 반드시 '초보의 벽'[1]에 부딪힐 날이 옵니다. 초보 이상 프로 미만인 상태입니다. 그때 처음으로 프로를 목표로 하세요. 그저 그리는 일이 좋아서, 하물며 애니메이션을 보는 것이 좋다는 정도로는 프로를 목표로 하지 않는 것이 좋습니다. 그렇게 간단한 세계가 아닙니다. 프로는 '실력이 전부인 황야'입니 다. 실력이 없는 사람은 진짜 비참한 경험을 하게 됩니다.

초보로 할 수 있는 모든 것을 한 다음에 더 나아갈 수 있는 실력이 없다면, 프로가 되어 성공할 확률은 낮습니다. 초보로 가능한 일들을 다 하는 과정에 자신의 적성도 알게 됩니다. 또한 지금 애니메이션을 목표로 해도 도중에 2D 게임과 일러스트 등 다른 '표현으로 먹고사는 계통'으로 가게 될지도 모릅니다. 예술 계통으로 먹고사는 사람에게 실력은 '자본' 그 자체입니다. 실력이 있다면 다양한 분야에서 찾아줍니다.

1　초보의 벽 : 그림의 성장기를 지나 다양한 기술을 익힌 다음. 개인의 작품 제작을 초월해 성장하거나 자신의 힘을 활용하고 싶어지는 타이밍. 개인으로 가능한 모든 즐거움을 추구한 후 '더 만족하기 위한' 목적으로 '프로'라는 선택지가 떠오른다.

머리카락, 옷의 주름은 단조롭고 평행하지 않게 한다

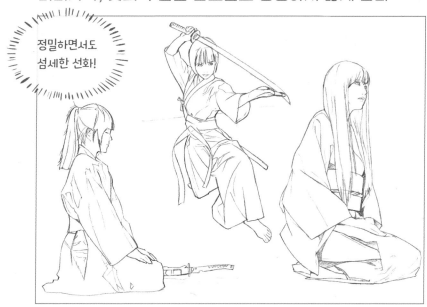

정밀하면서도
섬세한 선화!

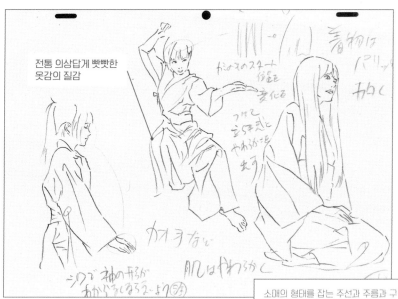

전통 의상답게 빳빳한
옷감의 질감

2017년 7월 1년 차 코스
'데생, 전신 착의'

소매의 형태를 잡는 주선과 주름과 구분합니다. 또한 머리카락과 옷의 주름은 단조롭고 평행하지 않게 하면 보기 좋아집니다.

프로가 되는 순서

❶ SNS에 매일 그림을 올린다

❷ 반응을 보고 경향을 수정한다

❸ 인터넷에서 동업자나 발주처와 관계를 맺는다(애니메이션이라면 제작 진행, 만화라면 편집자 등)

❹ 이벤트 매장이나 인터넷에서 직접 판매한다

❺ 애니메이션 스튜디오와 일러스트 회사에 들어간다

저와 비슷한 세대까지는 독학과 학교, 동아리 등에서 배우고 ❹❺단계를 거칠 수밖에 없었습니다. 더욱더 널리 발표하려면 애니메이션, 만화, 게임 등 업계에 들어갈 필요가 있었습니다. 그러나 지금은 인터넷 업로드나 전달 장소가 있으므로, 바야흐로 크리에이터의 노예 해방 선언 상태라고 할 수 있습니다.

바꿔 말하면 SNS에서의 활약이 프로가 되는 필수 조건입니다. ❶❷의 단계에서 세상의 주목을 받는 그림의 경향과 대책을 파악해 자신의 작품을 알리고, ❸에서 업계 사람들과 관계를 맺을 수 있습니다. ❹에서 기존 업계에 의존하지 않고 생계를 유지할 수 있습니다.

유명한 애니메이션 스튜디오에 들어가거나 유명한 잡지에 연재하는 것이 반드시 목표이자 승리의 방정식이었던 시대는 이미 지났습니다. 애니메이션 업계는 저임금으로 유명하고, 만화 업계도 출판 불황 속에서 원고료만으로 어시스턴트 비용을 충당하기도 버겁다는 의견도 있습니다. **기존 업계만으로 생계를 유지하는 것은 리스크가 크다**고 할 수 있습니다.

다만 몇십 년간 축적된 노하우는 개인의 노력으로 따라잡을 수 있는 것이 아니며, 업계에서의 실적은 자신을 알리는 홍보 수단이라는 측면도 있습니다. 연예인이 TV를 통해 이름을 알린 뒤에 강연이나 콘서트로 활동하는 것과 비슷합니다.

앞으로 기존 업계를 목표로 한다면 노하우를 배우는 정도의 접근도 나쁘지 않습니다. 그렇다고 해도 무조건 의존할 필요가 없도록 SNS 등으로 자신을 알리는 것도 잊지 말고, 수익을 얻을 수 있는 다양한 계획을 세워야 합니다. 한 가지 방법만으로 살아남을 수 있는 사람은 극히 일부입니다. '나는 평범한 사람이다. 하지만 그림으로 먹고 살고 싶다'라고 하는 사람일수록 다양한 생존 전략을 모색할 필요가 있습니다.

화면 속의 전부로 시선 유도

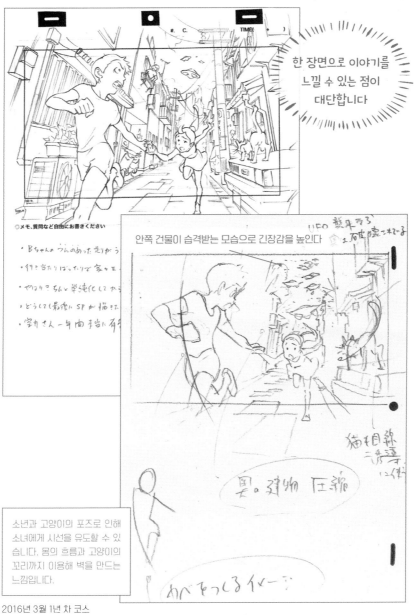

한 장면으로 이야기를 느낄 수 있는 점이 대단합니다

안쪽 건물이 습격받는 모습으로 긴장감을 높인다

소년과 고양이의 포즈로 인해 소녀에게 시선을 유도할 수 있습니다. 몸의 흐름과 고양이의 꼬리까지 이용해 벽을 만드는 느낌입니다.

2016년 3월 1년 차 코스
'공간과 사람에 관해서 자유 과제'

프로에게 요구하는 것은 오직 결과

그림의 프로에 대해서 막연한 이미지밖에 없는 사람은 음식점에 비유해보면 좋습니다. 예를 들어, 준비에 엄청난 시간이 걸리고 심혈을 기울였음에도 맛이 없는 음식점과 효율 우선으로 만들어진 맛있는 음식점. 손님은 어느 쪽으로 갈까요? 아마도 후자일 것입니다.

소비자는 잔인할 정도로 노력의 과정을 무시하고 결과만으로 판단합니다. 프로가 된다는 말은 그런 것입니다. 아무리 시간을 들여 노력한다고 해도 상대가 원하는 기준에 이르지 못하면 그림을 사주지 않습니다. 프로는 결과가 전부입니다. 결과를 만들기 위한 노력만이 의미가 있습니다.

결과를 만들려면 **목표로 정한 분야의 프로가 왜 성공했는지, 무엇을 생각하고 무엇을 하고 있는지, 철저하게 조사하는 것이** 우선입니다. 저는 고등학생 때 애니메이션 잡지에 게재된 인터뷰 기사를 닥치는 대로 찾아서 읽을 만큼 크리에이터(사람) 매니아였습니다. 이는 나중에 프로를 목표로 할 때 크게 도움이 되었습니다.

'목표 - 지금의 자신 = 지금 해야 하는 일'입니다. 목표가 없거나 또는 자신이 진짜 하고 싶은 일인지, 목표와 지금의 자신을 잘 알고, 목표에 부족한 부분을 보완하는 것이 연습이자 수행입니다.

하루 6시간만 스튜디오에 있는데도 누구보다도 좋은 성과를 남긴 같은 세대의 슈퍼 애니메이터. 이렇게 재밌는 일은 없다고 말했던 베테랑 애니메이터. **결과를 만들어낸 사람은 반드시 '필사적'으로 하지 않습니다. 여력을 남기고 즐깁니다.** 물론 많은 지적을 받았던 젊은 시절의 수행 기간도 있었겠지만, 그들은 그것조차 즐거운 추억으로 여깁니다.

노력과 근성이라는 정신적인 부분에 의지하지 않고 항상 목표와 지금의 자신을 잘 살피고 결과를 남길 수 있도록 준비를 계속했기 때문입니다.

빠른 움직임은 진행 방향과 반대로 당긴다

재미있는
아이디어와 조합!

머리카락을 뒤에 남긴다

만약 빠른 움직임을 표현한다면......
몸을 앞으로 기울이고 머리카락을 뒤
에 남겨두고, 진행 방향과 반대로 모
든 것이 당겨진 이미지로 그려보세요.

2019년 8월 기초 코스
'2등신, 자유 포즈'

일의 절반은 커뮤니케이션

애니메이터의 원화 작업 과정은 다음의 3단계입니다.

❶ 작화 회의

❷ 레이아웃, 러프 원화 제출

❸ 연출, 작화감독의 수정을 바탕으로 원화를 다시 그린다

제가 신인 원화 담당일 때 자주 했던 것은 ❷의 단계에서 레이아웃, 러프 원화에 120% 힘을 쓰고, 그것을 연출, 작화감독에게 전부 수정받고, ❸의 단계에서는 의욕이 반감되고 마는 패턴이었습니다. 이것으로는 연출과 작화감독을 돕고 제작팀에 도움이 되었다고 할 수 없습니다.

연출, 작화감독 등 관리하는 입장이 되고서야 처음 알았던 일이지만, ❷의 단계는 '이런 느낌으로 진행하자고 생각하는데 어떻게 할까요'하는 제안 정도로 남았어야 했습니다. 콘티 내용과 스타일에 적합한 수정을 받고 ❸에서 전력을 다 해주는 편이 연출, 작화감독에게 도움이 됩니다.

한방에 80점을 받아도 거기에 멈춰버리면 의미가 없습니다. 반대로 처음에는 60점이라도 스태프와의 의사소통으로 최종적으로 90점 이상으로 높일 수 있는 사람이 평가가 높습니다.

원화 담당으로 할 일은 우선 ❶의 단계에서 콘티를 확실하게 읽고 회의 중에 아이디어를 제출하고, 연출이나 작화감독과 함께 조절하는 것입니다. 연출의 분위기 등으로도 무엇을 요구하는지 알아야 합니다. 결국 경험치와 다양한 지식이 필요하다는 뜻입니다.

❷의 작업 중에도 이상하다고 생각되면 바로 상담합니다. 도중에 상대방의 의뢰 주문이 많아지기도 합니다. 실력이 없는 신인 시절이야말로 의사소통과 반응 속도로 승부할 수밖에 없습니다. 이것은 '발주→기획→완성'의 기본으로 다양한 일에 응용할 수 있습니다.

기획부터 완성까지의 흐름

제가 일본의사회의 당뇨병 예방 애니메이션 제작 의뢰를 받았을 때, 실제로 했던 3단계를 소개합니다. 일은 달라도 과정과 주의할 점은 원화를 그릴 때와 같습니다.

❶ 발주처의 요구를 듣고 예산을 잡는다
❷ 여러 개의 패턴을 그리고 반응을 확인한다

검토용 이미지보드

미사용 마스코트 캐릭터

❸ 중간 과정을 여러 번 보여주면서 미세한 수정을 하고 완성, 납품

완성 화면 ⓐ

완성 화면 ⓑ

프리랜서로 작업을 진행할 때는 가장 먼저 확인해야 하는 것이 전체 예산입니다. 견적서는 반드시 만들어야 합니다. 돈 문제는 생각 이상으로 민감합니다. 말을 꺼내기 힘들 수도 있지만, 처음에 확실히 정해두어야 합니다.

그리고 상대도 발주에 익숙하지 않을 때는 의견이 계속 바뀔 가능성도 있습니다. 동의를 얻고 녹음 등으로 기록하고 회의록을 만드세요.

모든 것을 상대에게 맞춰주는 것이 반드시 좋은 커뮤니케이션은 아닙니다. 제대로 시급으로 환산하여 예산에 맞는 적합한 내용으로 계획을 세우는 것도 프로의 일입니다.

자신의 능력을 제대로 알고 높은 곳을 지향하까

자신의 능력을 분석해보세요.

- **그림 실력** → 순수하게 그림을 잘 그리는지 아닌지
- **소통 능력** → 의사소통과 반응 속도
- **작업 능력** → 혼자서 끝까지 완성할 수 있는 힘
- **기획력** → 요구를 파악하고 정리하는 힘
- **사업 수완** → 수익을 얻을 수 있는 루트를 만드는 힘

이상의 5가지를 기준으로 평가해보면 자신의 종합 능력을 객관화할 수 있습니다. 인간의 능력은 단순히 수치로만 나타낼 수 없지만, 일종의 예시로 참고할 수 있습니다.

예를 들어, 순수하게 애니메이터 기질로 보면 의사소통은 번거롭고 그다지 하고 싶지 않은 사람이라면 '그림 실력5' × '소통 능력1' = '종합 능력5'. 한편 타인과 소통도 그림도 그럭저럭 가능하다면, '그림 실력3' × '소통 능력3' = '종합 능력9'가 됩니다. 순수하게 잘 그리는 사람보다 종합적으로 뛰어난 사람이라고 할 수 있습니다. 현실적인 문제와 소통 능력 부족으로 오퍼를 따지 못하거나, 저렴한 금액으로 캐릭터를 그리는 사람도 있습니다. 만화가라면 실력과 소통 능력뿐 아니라 기획력부터 사업 수완까지 모두 망라하는 높은 수준의 종합 능력이 필요합니다.

드래곤퀘스트 게임의 직업별 속성처럼 생각해봅시다.

- 애니메이터 = 그림 실력으로 승부를 보는 전사
- 만화가 = 종합 능력의 용사
- 일러스트레이터 = 그림 실력과 색채의 마법 전사

누구나 속성이 있고, 꼭 기존 그림 업계만이 여러분의 능력에 맞는다고 할 수는 없습니다. 그림만 잘 그리는 사람도 있고, 소통 능력과 기획력이 있는 사람도 있습니다. 혼자 그리는 것을 좋아하는 사람도 있고, 타인과 함께할 때 능력을 발휘하는 사람도 있습니다.

가장 좋은 것은 적재적소. 다양한 체험을 통해 자신의 적성을 알고, 해당 업계에서 한계를 느꼈을 때는 다른 능력을 높여서 활로를 열 수 있습니다.

공간 압축으로 안쪽과 앞쪽의 표현을 구분한다

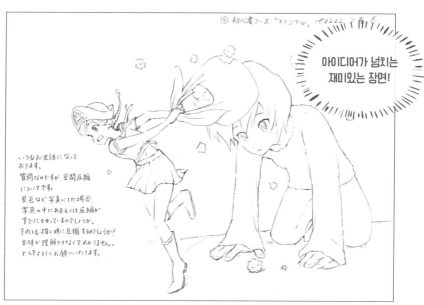

아이디어가 넘치는
재미있는 장면!

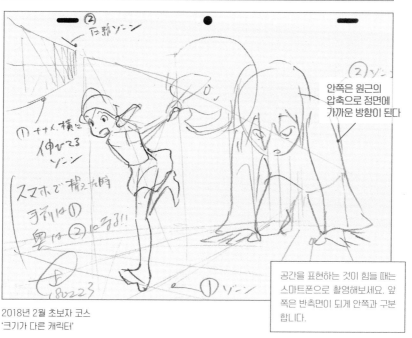

안쪽은 원근의
압축으로 정면에
가까운 방향이 된다

공간을 표현하는 것이 힘들 때는
스마트폰으로 촬영해보세요. 앞
쪽은 반측면이 되게 안쪽과 구분
합니다.

2018년 2월 초보자 코스
'크기가 다른 캐릭터'

사람들은 감성에 돈을 지불한다

물건을 살 때 어떤 기준으로 선택합니까? 대부분 인터넷으로 최저가를 찾거나 혹은 비싸도 '특별히 좋아하는 물건'을 사게 됩니다.

특별히 좋아하는 물건에 대해서 여러분이 왜 그것을 샀는지 잠시 생각해봅시다. 만든 사람의 의도를 느낄 수 있는 디자인과 스토리 같은 감성에 이끌리는 것은 아닐까요.

저는 Mac 사용자입니다. 심플하고 사용하기 쉬워서 비싼 가격에도 불구하고 선택했습니다. 이것은 창업자인 스티브 잡스의 감성과 철학에 돈을 지불하는 것입니다. 그가 세상을 떠난 지금도 이러한 소비는 계속 이어지고 있습니다.

앞으로 그림을 팔려는 사람은 **작품 속에 감성이 꼭 들어가야 합니다.** '그림을 본 사람이 이렇게 느꼈으면 좋겠다'라고 하는 단순한 바람입니다. 테마라고 표현할 수도 있습니다. 편리하지만 개성이 없으면 '유행하는 스타일'이나 '더 매력적인 것' 등 '최저가'와 같은 기준으로만 선택되어, 결국 다른 그림에 점차 밀려나게 됩니다.

애니메이션 학원에서는 실력을 키우는 데만 그치지 않고, 한 권의 책에 모두 담을 수 없을 만큼 보는 사람의 감성을 자극하는 노하우를 제공합니다.

- 그림을 그리면 즐겁다 → 치유된다
- 그림을 잘 그리고 싶다 → 최적의 자기 자신을 찾는다
- 작가는 고독하다 → 커뮤니티에서 동료를 얻는다

그저 '잘 그리게 된다, 취직에 도움이 된다' 등의 표면적인 노하우는 미래의 자신을 무시하는 것이 됩니다. 결국 구매자에게 '싼 티 난다', '돈을 지불할 정도는 아니다'라는 취급을 받습니다.

실력을 키운 뒤에 어떤 좋은 일이 있는지, 목적에 도달하기까지의 과정을 명확히 해야 진짜 노하우입니다. 최저가로만 팔리는 그림을 그리지 않으려면 구매자의 감정을 건드리는 감성이 필요합니다.

감정을 건드리는 그림을 그리자

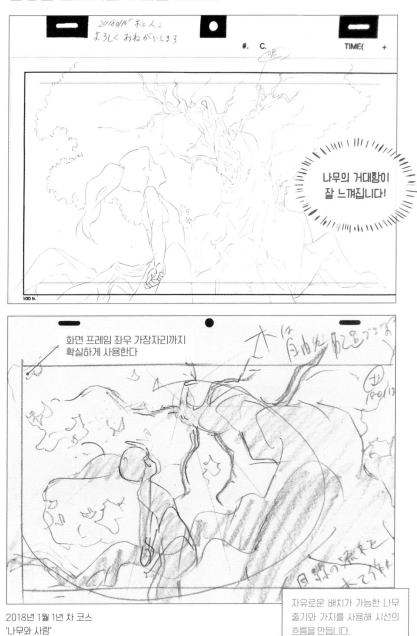

2018년 1월 1년 차 코스
'나무와 사람'

'어떻게 돈을 벌까'보다 '어떻게 기쁘게 할까'

'어떻게 돈을 벌까'보다 먼저 생각해야 하는 것은 '구매자를 어떻게 기쁘게 할까'입니다. 구매자의 입장이 되어서 원하는 서비스와 그림을 제공하는 것이 장사의 기본입니다.

상대에게 '압도적으로 이득이다'라고 생각할 수 있게 하려면 어떻게 하면 좋을까요? **상대에게 부족한 부분에 자신에게 남는 것을 옮기면 됩니다.** 그 대가로 돈을 받을 수 있습니다. 상대가 부족하지 않은 부분을 가져가 봐야 아무도 기뻐하지 않습니다. 모든 비즈니스에 공통인 수요와 공급의 원리입니다.

타인의 수요를 생각하는 것이 힘들 때는 자신을 되돌아보세요. 프로의 노하우가 없는 곳에서 기술을 가르치는 것도 마찬가지입니다. 인터넷에는 만 명 중 한 명 정도는 자신과 같은 취미와 취향을 가진 사람이 있습니다. 그렇게 생각하면 충분히 장사가 가능합니다.

자신의 특기가 누군가의 부족한 것을 채워주면 그 누군가는 기뻐하고 결과적으로 장사가 됩니다. 아무도 하지 않는 것은 알리기가 어렵지만, 그것이 널리 알려지면 시장을 독점할 수 있습니다. 반대로 메이저 장르는 경쟁이 치열하지만, 경쟁을 이겨내고 유명해진다면 대가는 큽니다.

내가 가진 것이 무엇이고 무엇이 없는지 분석도 중요합니다. 기술도 지혜도 체력도 없는 사람이라도 대신 시간은 많을 수 있습니다. 젊은 시절 막대한 시간을 무엇에 사용하는가에 따라서 미래의 자신에 대한 투자가 됩니다.

지금 이 시간을 무엇에 사용할지가 무척 중요합니다. 우선은 자신을 만족시키는 일을 찾아보세요. 타인을 기쁘게 할 수 있는 것은 자기가 만족할 수 있는 일입니다.

아기는 동글동글한 것만은 아니다

아기의 귀여움을 잘 표현했습니다!!

리얼한 얼굴은 눈코입이 중앙에 몰려있다

2018년 3월 초보자 코스
'좋아하는 캐릭터'

윤곽을 동글동글하지 않고 휘어지거나 굽은 요소도 넣어서 형태에 강약을 조절하세요.

적절한 콘텐츠를 찾아라!

만화, 애니메이션, 일러스트, 3D 게임 등은 모두 그림이 매개인 장르이지만 각각 다양한 표현 방법이 있습니다. 혹은 같은 '애니메이션 팬'이라도 만드는 것이 좋은 지, 만드는 것을 돕고 싶은지, 평론하고 싶은지 등 천차만별입니다.

무엇이 최적의 표현인지, 인생을 걸 수 있는 '최적의 콘텐츠'는 무엇인지는 사람에 따라 다릅니다. 좋아하는 일은 잘하게 되고, 좋아하는 일은 즐거운 데다가 인생을 풍요롭게 만들어 줍니다. 또한 최적의 콘텐츠는 시대와 각자 처한 상황에 의해 바뀌는 경우도 있습니다. '이것을 하고 싶다'라고 오늘은 확신해도 내일은 어떻게 될 지 모릅니다. 기회가 왔을 때 놓치지 말아야 합니다. 시대와 자신의 변화에 항상 민감하게 반응해야 합니다. **그러니 지금이 가장 '최적이다'라고 생각되는 마음속의 1순위 콘텐츠에 열중합시다.**

최적의 콘텐츠를 찾는 방법은 여러분이 가장 좋아하는 일부터 차례로 시험하고, 꾸준히 하는 것입니다. 이때 가장 장애가 되는 것은 사회의 상식입니다. 인정을 받지 못하거나 멋있지 않다는 대중 이미지 때문에 포기하는 것은 아까운 일입니다. 실체가 없는 이미지에 휩쓸려 멈추지 말고 꾸준히 실천하세요. 세상 사람들은 자신의 일만으로도 버거워서 생각보다 남에게 관심이 없습니다.

그림을 직업으로 삼으려고 결심했다면 가장 필요한 것은 각자의 명확한 기준입니다. 예를 들어, 거래처의 요구를 충족하기 위한 것이 자신이 추구하는 방향과 맞지 않는다면 고통스럽습니다.

일이라고 감정을 억누르는 사이에 자신의 기준이 흔들리고, 좋아하는 그림을 직업으로 삼았는데, 오히려 싫어지는 일조차 있습니다.

지금의 일에만 고집하지 말고 다양한 장르와 수익을 얻을 수 있는 방법을 시험하고, 여러분에게 최적인 콘텐츠를 선택해 즐거운 그림을 매일 그립시다.

목적이 명확한 그림을 그린다

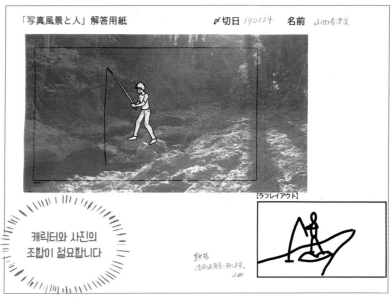

「写真風景と人」解答用紙　　　〆切日 190124　　名前 山田希津実

캐릭터와 사진의
조합이 절묘합니다

[ラフレイアウト]

窪村様
添削お願いいたします。
山田

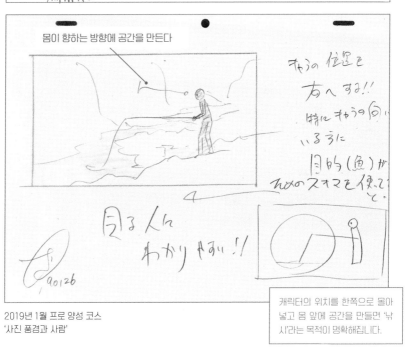

몸이 향하는 방향에 공간을 만든다

キャラの位置を
右へする!!

特にキャラの向い
いる方に

目的(魚)が
ある状況を使って
て。

見る人に
わかりやすい!!

190126

2019년 1월 프로 양성 코스
'사진 풍경과 사람'

캐릭터의 위치를 한쪽으로 몰아
넣고 몸 앞에 공간을 만들면 '낚
시'라는 목적이 명확해집니다.

'되고 싶다' 편 Q&A

Q 고등학교 미술부원입니다. 애니메이터가 되고 싶지만, 부모님이 반대합니다.

A 부모님은 어린 시절의 스폰서입니다. 스폰서를 설득할 작전을 세워보세요.

자신의 선택을 끝까지!!
회절적으로 자신의 인생을 선택하는 것은 자신입니다. 부모님과 선생님이 바라는 진로에 위화감이 있다면, 그 위화감은 점점 커질 뿐입니다. 남 탓을 하고 불평만 하는 어른은 분명 '타인의 선택'을 따른 사람입니다. 성공하든 실패하든 스스로 선택한 일이라면 미래에 도움이 됩니다.

- 공모전에서 상을 받는다
- 인터넷에서 활동한다
- 실제로 일을 한다

일단, 마음대로 먼저 활동을 하고 기정사실로 만드는 것입니다. 물론 경제적인 자유도 얻고 어느 정도 연령이 되면 독립할 수 있습니다. 부모님 밑에서 의식주가 보장되는 지금 시기를 충분히 활용하세요.

Q 애니메이터는 소통 능력이 없어도 괜찮은가요?

A 소통 능력이 중요할 때도 있습니다.

적어도 스튜디오에 있는 정규직을 제외한 애니메이터는 업무위탁의 '개인사업자'입니다. 업무 내용 의논부터 영업, 비용 교섭 등 필요에 따른 소통 능력이 꼭 필요한 순간도 있습니다.

Q 애니메이터 지망생입니다만, 과연 될 수 있을지 고민입니다.

A 고민할 정도라면 그만둡시다.

그림뿐 아니라 모든 예술 분야는 자신의 인생을 건 돈벌이입니다.
돈벌이를 즐길 수 없다면 그만둡시다.

Q 애니메이터로 먹고 살 수 있을지 불안합니다.

A 지망 스튜디오와 구인 정보를 잘 찾아보세요.

최근 바뀌는 경향도 어느 정도 보입니다(2019년 현재).
각각의 경제 상황도 다를 테니, 생활 가능한 범위에서 선택하고, 그곳에서 일할 수 있는 기술을 익히세요. 또한 부당하게 낮은 보수를 주는 스튜디오도 적지 않습니다. 다양한 인맥과 SNS 등에서 정보를 얻고 선택하세요.
실력에 합당한 보수를 얻는 것도 프로의 업무에 해당합니다.

Ⓠ 2개의 스튜디오에 합격해 고민입니다.

Ⓐ 마지막에는 직감으로 선택하세요.

스튜디오의 최근 작품을 자세히 조사하고, 어떤 느낌인지 느끼고 최종적으로 '이거다!' 하는 쪽을 선택하세요. 조건에 휘둘리지 않도록 원점을 잊지 마세요.

Ⓠ 20대 후반입니다. 지금이라도 애니메이터가 될 수 있을까요?

Ⓐ 요즘은 SNS 인맥 등으로 제작이나 작화 감독이 직접 의뢰를 하는 일도 있으니, 결국은 '실력'이 문제입니다.

아무리 실력이 있어도 실제로 제작 일을 하는 것은 간단하지 않습니다. 계속 일을 하고 싶다면 타임시트, 레이아웃 그리는 법 등의 작법을 가르쳐주는 지도자와의 만남도 중요합니다.

많은 사람의 고민하는 원인은 다음과 같습니다.
❶ 자신의 적성 유무
❷ 회사, 업계의 대우
❸ 미래의 불안
같은 업계라도 회사가 다르면 대우가 전혀 다릅니다. 아무튼 정보와 인맥이 중요합니다. 그림으로 먹고 살 수 있는 방법을 만드는 것도 업무의 연장입니다.

Ⓠ 젊을 때 애니메이터가 되어야 할까요?

Ⓐ 하고 싶은 사람은 얼마든지 하세요.

저나 주변을 보면 20대에 애니메이터를 하고 30대에 3D 애니메이션 연출로 옮긴 사람이 많습니다. 즉 능력을 펼칠 방향을 바꿨습니다. 평생 애니메이터를 하는 것이 힘들지도 모릅니다. 적성 문제도 있으므로 관심이 가서 해보고 안 된다면 그만둡시다. 물러나는 것도 용기입니다. 그래서 젊은 편이 좋다는 의견도 있습니다.

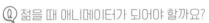

Ⓠ 47세에 애니메이터로 데뷔한 사람이 있다고 들었는데 사실입니까?

Ⓐ 사실입니다.

47세인 학원생이 학원 출신인 현역 작화감독에게 일을 의뢰받았습니다. 의욕과 실력 등을 인정받아서 기회를 얻었습니다. 결과적으로는 본인의 적성에 안 맞는 것을 깨닫고 이후로는 애니메이션 일을 하지 않는다고 합니다.

'언제가 한다 병'에 걸리진 않으셨나요. 언젠가 연습하려고 비싼 참고서를 사고, 잘 그리는 사람의 그림을 바라보고, 실제로 그리는 시간보다 정보 속에서 떠도는 시간이 더 길고...... 그런 '애니메이터끼랑이'라는 취미'에 머물지 말고, 자칭 애니메이터부터 시작합시다.

Ⓠ 애니메이터가 되기 위한 포트폴리오에는 어떤 것을 넣으면 좋을까요?

Ⓐ 희망하는 스튜디오의 스타일+제가 집필한 [애니메이션 캐릭터 작화 기술]
의 요소를 넣어보세요.

걷기, 달리기, 돌아보기, 던지기, 발차기, 때리기 등의 포즈 창작과 공간에 인물을 올리는
등의 기술입니다.

포트폴리오에 무엇을 넣으면 좋을지 전혀 모르겠다는 사람은 애니메이터가 어떤 일을 하
는지 충분히 분석하지 못한 것이므로, 지금 단계에서는 목표로 하지 않는 것이 현명합니
다. 포트폴리오에 고민할 정도라면 실제로 일을 할 수 있을지 의문스럽기 때문입니다.

~~~~~~~~~~~~~~~~~~~~~~~~~~~~~~~~~~~~~~~~~~~~~~~~~~~~~~~~

Ⓠ SNS를 통해 원화 의뢰를 받았습니다. 의무감으로 대학을 계속 다니고 있는
데 그만둬야 할까요?

Ⓐ 부모님과 진지하게 상담하기 바랍니다.

학비를 부모님이 내주시는 거라면, 현재 자신의 스폰서인 부모님의 의견을 어느 정도 존
중해야 합니다. 그만두더라도 순리대로 하세요. 부모님이 만족하고 그만둬도 좋다고 할
수 있는 상황을 만드세요. '부모를 설득할 수 없다면 그만두지 말라'는 것이 제가 드리는
답입니다.

지인 중에 '휴학'을 선택한 사람도 있었습니다. 애니메이터로 잘해갈 수 있을지 장담할
수 없지만 지금의 기회를 살리고 싶은 그런 상황의 선택이었다고 합니다.

~~~~~~~~~~~~~~~~~~~~~~~~~~~~~~~~~~~~~~~~~~~~~~~~~~~~~~~~

Ⓠ 앞으로 프리랜서 원화맨이 되고 싶습니다. 주의할 점을 가르쳐주세요.

Ⓐ 어디에서도 통용되는 실력을 키우세요.

항상 완성 영상을 전제로 한 소재 만들기를
염두에 두고, 직접 그린 원화와 완성 화면의
차이 등 연출과 작화감독의 수정을 제대로
인식하면서, 매번 맡는 일에서 착실하게 경
험치를 쌓아야 합니다.

어떤 회사나 업계도 영원불멸할 수는 없습니다.
매일 다니는 회사나 업계의 색에 점차 물들어
가고, 시야가 좁아지지 않도록 항상 밖으로도
시선을 돌려보세요.
마지막에 자신을 지키는 것은
자신입니다. 항상 정보를
수집하고 언제든 빠르게
기회를 포착할 수 있도록 선
택지를 많이 확보해두세요.

6짱

그리는 법을
삶의 방식에
활용한다

그림에는 그리는 사람의 사고가 나타납니다.
그림과 마주하는 것은 자신의 인생과 마주하는 것.
더 즐겁게 그리려면, 더 즐겁게 살아가려면 행동하세요.

CONTENTS

작가는 본질주의여야 한다

그림은 100% 종이 위에서 만들어지는 허구입니다. 그림으로 설득력 있는 허구를 만들려면 현실의 현상을 오해 없이 바르게 인식할 필요가 있습니다. 그래서 작가는 본질주의여야 하는 것입니다.

자신의 그림 실력 역시 정확히 파악합시다. '나는 그림을 엄청 못 그린다!'라고 생각하지만, 그렇게까지 서툴지 않은 사람도 있습니다.

사람들은 무엇이든 흑백으로 또렷하게 나누려고 하는 경향이 있는데, 그것이야말로 현실과 동떨어진 것입니다. 현실은 흑백으로만 나눌 수 없고 대단히 모호한 회색에 가깝습니다. 혹은 '엄청 못 그린다'는 말은 겸손을 목적으로 자신을 비하하는 행위일지도 모릅니다. '겸손 역시 오만' 이것은 제가 고등학생 때부터 가진 지론입니다. **현실과 동떨어져 있다는 의미로 겸손도 오만 만큼이나 본질적이지 않습니다.**

반대로 '완전 잘 그린다'라는 말도 마찬가지입니다. 주변에서 그렇게 말한다고 해서 그대로 믿으면 안 됩니다. 혹은 재능이라는 모호한 말로 정리하려고 해서도 안 됩니다.

왜 지금 잘 그리는지 돌아보거나 가능하다면 스스로 물어보고, 단순히 '완전 잘 그린다'라는 말 이상의 평가 기준을 가집시다.

직접 실물을 보지 않는 한 믿을 수 없습니다. 직접 본 것조차 좋은 쪽으로만 해석하고 있지는 않은지 의심하고, 진부한 관용구에 휘둘리지 않도록 모든 현상을 분석합니다. 그리고 편견이 있다면 항상 유연하게 수정합시다. **권위주의를 멀리하고 본질주의로** 세상을 바라보세요.

그림에는 작가의 생각과 자세가 그대로 드러납니다. 그림의 모든 것이 허구이기 때문에 작가 본인의 마음은 항상 진짜를 추구할 필요가 있는 것입니다.

옷을 입었더라도 인체의 라인에 주의하자

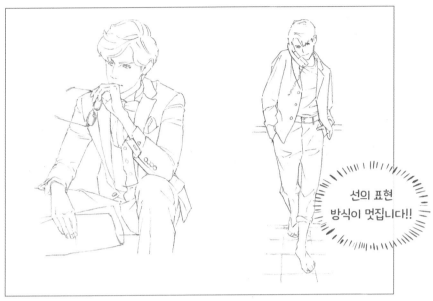

선의 표현
방식이 멋집니다!!

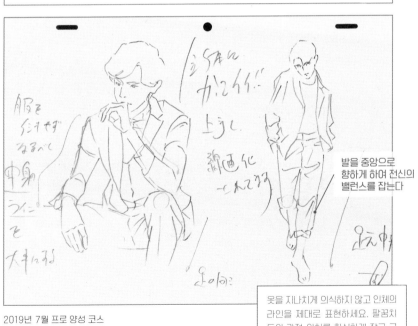

2019년 7월 프로 양성 코스
'데생, 착의'

발을 중앙으로
향하게 하여 전신의
밸런스를 잡는다

옷을 지나치게 의식하지 않고 인체의
라인을 제대로 표현하세요. 팔꿈치
등의 관절 위치를 확실하게 잡고 그
위치에 옷을 더하는 식입니다.

성장은 모든 분야에서 공통적이다

2장에서 소개한 '수·파·리'의 단계는 그림을 성장시킬 뿐 아니라, 공부, 스포츠, 음악, 요리 등에도 공통되는 원리이자 모든 행동의 기본입니다. 예를 들면, 새로운 일을 시작할 때에도 다음의 순서로 성장합니다.

❶ 수(守) : 주변 사람 중에서 가장 일을 잘하는 사람을 자세히 관찰하고 **충실하게 재현**한다.

❷ 파(破) : ❶이 가능해지면 자기 나름의 개선점을 찾고, 다른 **방법과 노하우를 시험**한다.

❸ 리(離) : ❶❷를 거치면 처음으로 자신만이 가능한 독자성이 있는 일이 가능해진다.

대부분의 사람은 ❶의 '충실하게 재현'도 못하는데 갑자기 자신만의 방식으로 성공할 수 있을 리가 없습니다. 결과가 안 되면 '재능, 노력, 근성이 부족하다'와 같은 모호한 말로 치부하려는 경향이 있지만, 어떤 일을 하든 필요한 첫 번째 단계는 '○○의 방법을 공부'하는 것입니다. 근성론은 맞지 않습니다. 그림 그리는 방법의 공부와 업무 방식의 학습부터 시작합니다.

제가 앞으로 새로운 일을 해야만 한다면, 우선 자존심을 미뤄두고 그 분야에서 가장 잘하는 사람에게 물어보러 갈 것입니다. 어떤 순서로 진행할지, 어떻게 하면 잘할 수 있을지, 앞으로의 막대한 연습 시간을 생각해보면 **'묻는 것은 잠깐의 수치, 묻지 않는 것은 평생의 수치'**입니다.

최근 각 장르의 정상급 프로는 인터넷에 어떤 형태로든 노하우를 제공하고 있습니다. 우선 그것을 충실히 재현할 수 있다면 주변 사람 중에서도 독보적인 위치에 올라설 수 있습니다.

그림을 잘 그리기 위한 다양한 접근 방법이 반드시 원하던 결과로 이어지는 것은 아닙니다. 그러나 그림을 배우는 과정에서 '성장하는 방법을 배우는 것'이 가능하면, 다른 분야에서도 그 경험을 살릴 수 있습니다. 누군가가 시키는 대로만 막연하게 시간을 흘려보내면, 모든 행동이 엉망진창이 되고 과거의 경험이 통합되지 못하고 같은 실수를 반복하게 됩니다.

그렇게 되지 않기 위해서라도 항상 '배우는 방법'의 수준을 높여야 합니다.

추상화로 '충실하게 재현'하자

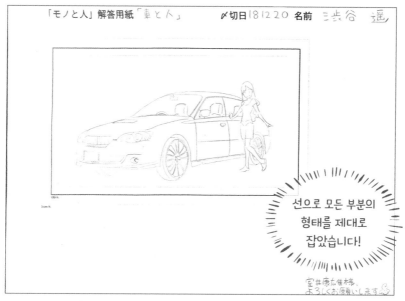

선으로 모든 부분의
형태를 제대로
잡았습니다!

타이어는 측면 압축. 휠 중심은 타이어
표면보다 안쪽에 있습니다. 다양한 차
종을 보면서 추상화하고 더 좋은 방법
을 찾아보세요.

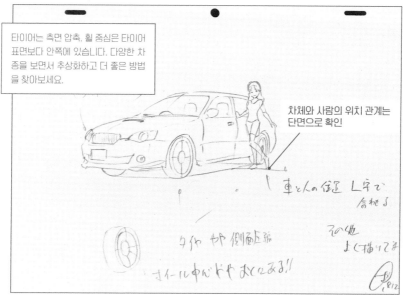

차체와 사람의 위치 관계는
단면으로 확인

2018년 12월 프로 양성 코스
'차와 사람'

행동은 지식의 제한을 받는다

아는 것은 행동으로 옮길 수 있으나, 모르는 것은 행동으로 옮길 수 없습니다. 당연한 말이지만 일상에 쫓기다 보면 잊기 쉽습니다.

많은 사람은 돈을 벌기 위해 대부분의 시간을 소비하지만 정작 '돈의 원리'나 '돈 버는 법'을 공부하려고 하지 않습니다. 그림 그리는 법도 마찬가지입니다. 지금 그리고 있는 시간의 1/10이라도 새로운 방법을 배우는 데 쓴다면 작업 효율은 몇 배 이상 높아질지도 모르지만, 그렇게 하지 않습니다.

그만큼 사람은 일상에서 살아가고 모르는 것을 알려고 하지 않고, 아는 것으로 발생할 수 있는 변화를 두려워합니다. 합리적인 행복을 추구하기보다 변화를 싫어하고 지금의 현실에 안주하려는 경향이 있습니다.

그런 틀 속에서 벗어날 수 있다면 얼마나 즐거울까요. **반복되는 일상을 타파하는 방법은 흥미로운 타인의 인생을 아는 것입니다.** 책과 SNS 등 관심 있는 사람의 생각을 접할 수 있는 수단은 여러 가지 있습니다.

저는 관심이 가는 사람을 '인터넷 → 책'의 순서로 찾아봅니다. 그 사람의 출발점, 그 사람과 함께 작업한 사람, 추천했던 사람과 같이 대상을 넓혀 가면 비슷한 성향의 다른 의견도 알 수 있습니다. 혼자서 가능한 행동과 지식의 범위에는 한계가 있으니 흥미를 넓히면서 자신을 성장시켜보세요.

창작자의 감성과 인생관이 담긴 만화와 애니메이션, 영화, 음악 등의 콘텐츠로도 성장으로 이어지는 힌트를 얻을 수 있습니다. 꼭 어려운 책과 공부가 필요한 것은 아닙니다. 아무튼 다양한 일을 '보고, 아는' 것이 중요합니다. 알고 싶다고 해서 싫은 일까지 해야 할 필요는 없습니다. 그저 지금은 불필요한 일이라도 알아두면 언젠가 필요해졌을 때 계기가 될지도 모릅니다.

지식은 아무리 많아도 머리가 무거워지지 않고, 설사 잊었다고 해도 잠재의식처럼 자신의 가치관 속에 정착되는 것입니다.

눈에 보이지 않는 강풍을 그리려면

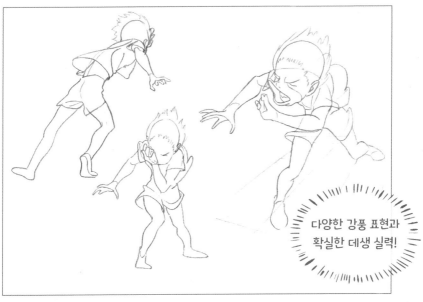

다양한 강풍 표현과
확실한 데생 실력!

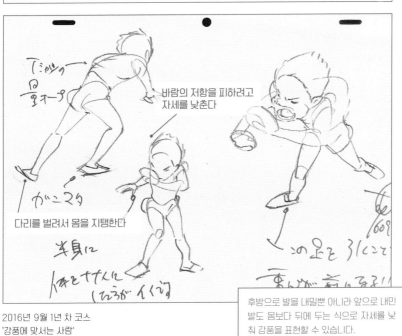

바람의 저항을 피하려고
자세를 낮춘다

다리를 벌려서 몸을 지탱한다

2016년 9월 1년 차 코스
'강풍에 맞서는 사람'

후방으로 발을 내밀뿐 아니라 앞으로 내민
발도 몸보다 뒤에 두는 식으로 자세를 낮
춰 강풍을 표현할 수 있습니다.

허들을 낮추는 빠른 행동!

생각을 행동으로 옮기지 못하는 이유는 처음부터 막연히 허들이 높다고 생각하기 때문입니다.

애니메이션을 만들어 보려고 해도 결국 못하는 사람에게 하는 질문입니다. 'TV나 극장에서 본 작품을 목표로 설정하셨습니까?'

프로로 활동하는 스태프에게도 불가능합니다. 제작 현장은 고도로 분업화되어, 특수한 능력을 갖춘 사람이 아닌 이상 가능하지 않습니다. 어떻게 하면 가장 간단하게 만들 수 있을지 생각해봅시다.

애니메이션이라면 우선 15초 광고처럼 몇 장면부터 시작해보세요. 목표는 완성하는 것입니다. 그런 경험을 통해서 작업 과정과 소프트웨어나 애플리케이션의 사용법을 배울 수 있으면 충분합니다. 만화라면 4컷 만화, 일러스트라면 색부터 칠하는 식으로 일단 행동의 허들을 낮출 필요가 있습니다.

첫 번째 작품을 일생 최고 명작을 만들려는 것은 오늘 처음 만난 상대와 갑자기 결혼하려는 것과 같습니다. 우선 식사를 하고 대화를 나누면서 서로에 대해 조금씩 알아가듯이, 창작 역시 원하는 장르와 관계를 어떻게 관계를 맺을지 생각해야 합니다. **허들을 너무 높게 생각하면 자멸하기 쉽고 '행동으로 옮기지 못하는 자신은 구제 불능이다'라며 자기혐오에 빠지게 되어 앞으로 나아갈 수 없습니다.**

앞 페이지의 '행동은 지식의 제한을 받는다'처럼 행동으로 옮기지 못하는 이유는 '지식 부족'의 가능성도 있습니다. 거장이라고 불리는 사람의 아마추어 시절 작품과 지금 학생인 아마추어 작품을 조사하는 등, 지식이 행동의 허용 한계를 초월한다면 움직일 수 있을지도 모릅니다. '이 정도면 될 것 같다' 정도로 도전(가상의 적)의 허들을 최대한 낮추고 행동하세요. 계단의 첫 칸도 오르지 않았는데 10칸 뒤의 일을 걱정해도 소용없습니다.

비현실적인 것을 자연스럽게 표현하는 방법

꿈처럼
즐거운 상황을
멋지게 묘사

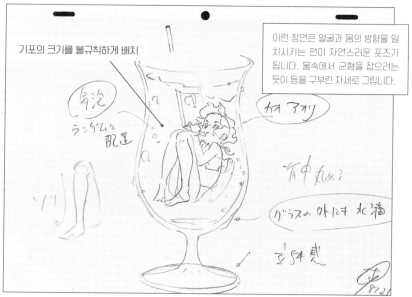

기포의 크기를 불규칙하게 배치

이런 장면은 얼굴과 몸의 방향을 일치시키는 편이 자연스러운 포즈가 됩니다. 물속에서 균형을 잡으려는 듯이 등을 구부린 자세로 그립니다.

2018년 12월 초보자 코스
'큰 사물과 캐릭터'

인생은 실험

인생의 모든 것은 일종의 사고 실험입니다.

❶ 시험 삼아 시도한다

❷ 시도했다면 검토한다

그저 실험과 사고를 반복합니다. 이것이 가장 좋은 방법입니다. 한 걸음 더 나아가 오늘은 다른 방식으로 시험해보는 것입니다.

변화를 즐기고, 다양한 선택지를 열거하고 선택하는 것도 즐겨보세요. 타인의 눈을 과도하게 신경 쓸 필요는 없습니다.

'일단 시작한 일은 반드시 끝내야 한다'라는 생각은 이후에 계속 지속하는 것이 무서워서 아무것도 할 수 없게 됩니다. **시도해보면 될 뿐입니다.** 인생의 전부가 실험 기간입니다. 다양하게 해보면 되는 것입니다. 아무런 근거 없이 적합하다고 무작정 진행하는 것도, 해보지도 않고 싫어하는 것도 이상합니다.

인생은 자신이라는 개체를 사용한 평생에 걸친 실험입니다. 어디까지 즐겁게 그릴 수 있을지, 어디까지 자신의 능력을 쓸 수 있을지, 실험의 반복입니다. 관심이 간다면 시도해보고 결과가 어떻게 되는지 자신의 모습을 살펴보세요.

실험 뒤에는 반드시 결과가 나옵니다. 잘 되었는지 아닌지, 즐거웠는지 아닌지의 차이입니다.

즐거웠다면 또 할 것이고, 지루했다면 다음에는 하지 않으면 됩니다. 결국 하지 않으면 어떤지 알 수 없습니다.

좋은 결과를 원한다면 같은 실험만 해서는 안 됩니다. 때로는 극단적으로, 때로는 냉정하게 다양한 실험을 시도해보세요.

실제 움직임을 흉내 내고 그리자

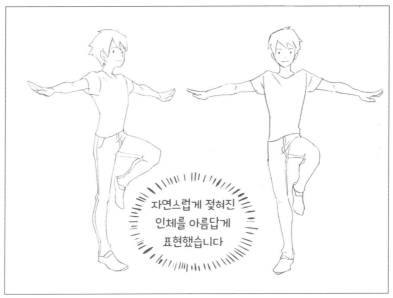

자연스럽게 젖혀진
인체를 아름답게
표현했습니다

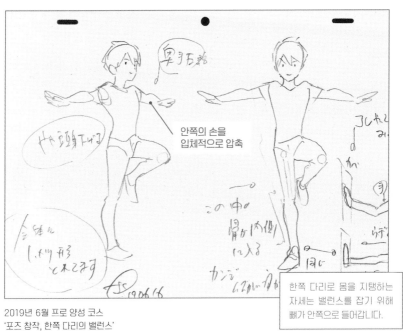

안쪽의 손을
입체적으로 압축

2019년 6월 프로 양성 코스
'포즈 창작, 한쪽 다리의 밸런스'

한쪽 다리로 몸을 지탱하는
자세는 밸런스를 잡기 위해
뼈가 안쪽으로 들어갑니다.

인터넷이 가져온 다양성의 시대

세상 사람들이 말하는 '행복'의 이미지를 자신도 재현해야 한다는 강박관념에 쫓기며 살아가던 시대가 서서히 막을 내리고 있습니다.

지금은 **'좋은 인생'인지 아닌지 학교나 회사, 국가나 미디어가 아니라 스스로 결정하는 시대입니다.** 많은 인생과 삶의 방식을 책이나 인터넷으로 보고 들을 수 있고, 그중에서 자신에게 맞는 가장 즐거울 법한 인생의 모델을 설계할 수 있게 되었습니다.

'집단 VS 개인'의 시대라고 말할 수 있습니다. 지금까지는 개인의 의견과 가치관을 뭉개버리고 집단을 위해서 희생하는 것이 사회적인 정의라고 여겼습니다. 창업하거나 자신을 선전할 때에도 은행, 매스컴, 부동산업자 등의 큰 조직에 대출, 광고비, 집세와 같은 형태로 '자릿세'를 지급하지 않으면 자신을 알릴 기회를 얻을 수 없었습니다.

그러나 지금은 '수만 단위의 '좋아요', '수만 단위의 팔로워'가 자본이 되어, 돈을 빌리지 않고도 집세가 높은 도심부에 사무실이 없어도, 개인의 의견을 중간업자를 거치지 않고도 수많은 개인에게 보낼 수 있습니다.

하나의 가치관에서 다양성으로, 그리고 집단에서 개인으로 집단 논리에 무조건 따를 필요도 없는 시대가 되었습니다. 이것이 인터넷이 가져온 혁명의 본질입니다. **인터넷을 어떻게 자신의 아군으로 잘 활용할지가 지금 시대의 생존과 직결되어 있습니다.**

그러나 여전히 교과서가 가득 담긴 책가방을 짊어진 초등학생이나 근성론을 펼치는 스포츠 분야, 편리한 인터넷 쇼핑을 하지 않는 사람 등 완전히 스마트한 사회로 완전히 변화한 것은 아닙니다. 지금은 그야말로 과거와 미래가 공존하는 순간이며, 미래 = 인터넷이나 디지털과 어떻게 마주할지가 중요합니다.

그리는 방법부터 삶의 방식에 이르기까지 최적의 정보를 수집하고 선택할 수 있습니다. 지금의 방식이나 생각을 최적화하고 항상 고쳐나갑시다.

주인공에게 눈이 가도록

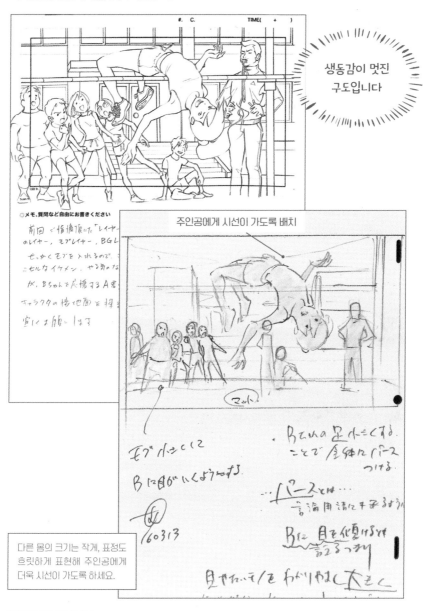

생동감이 멋진
구도입니다

다른 몸의 크기는 작게, 표정도
흐릿하게 표현해 주인공에게
더욱 시선이 가도록 하세요.

2016년 3월 1년 차 코스
'공간과 인간에 관련된 자유 과제'

즐거운 일은 옳다

즐거운 일의 대부분은 옳습니다. **지루한 일을 하는 것은 즐거운 일을 더 즐기기 위한 것입니다.** 그런 계산이 서지 않는데도 지루한 일을 무리해서 할 필요는 없습니다.

즐거운 여행은 목적지로 향하는 시간 또한 즐겁습니다. 즐거운 그림을 그리기 위한 즐거운 연습도 이와 같습니다. 즐거운 야심을 위해 즐거운 순서를 따라갑시다. 가장 중요한 것은 시간입니다. 베짱이처럼 즐겁게 지내면서 개미처럼 즐거운 시간을 차곡차곡 모아보세요.

지루한 시간은 사고력을 현저하게 떨어뜨립니다. 어린 시절 지루한 공부나 교장 선생님의 연설 등 빨리 끝났으면 하는 시간의 구체적인 내용을 얼마나 기억할 수 있을까요. 반대로 당시에 열중했던 게임은 여전히 BGM까지 기억하기도 합니다. 즐거웠던 감동은 선명하게 남습니다. 좋아하는 일은 잘하게 되듯이 즐기는 사람에게는 이길 수 없습니다.

주위에서 말하는 '불안한 미래'에 두려워하면서 고전해도, **고통 너머로 성장하는 것은 더 강한 고통에 대한 내성뿐입니다.** 오늘 즐거운 하루를 보내지 못하는 사람이 내일, 모레, 몇 년 뒤에 즐거운 일상을 보낼 리가 없다는 사실을 깨달아야 합니다.

즐겁게 지내려고 해도 경험이 필요합니다. 권위에 종속되고 자신의 판단을 믿지 않았던 사람에게 갑자기 스스로 생각해서 '좋아하는 일을 해라'라고 말하는 것은 무리일 것입니다. 그렇지만 결국 무슨 일이든 하는 만큼 성장합니다. 오늘 하루 즐겁게 그림을 그릴 수 있다면 하루만큼 그림을 즐겁게 그리는 스킬이 높아집니다.

오늘 하루를 인생의 축소판이라고 생각하세요. 그리고 '무엇을 하고 싶은지'를 매일 떠올려 보세요. 그것이 진정한 의미로 '지금을 살아가는 것'입니다.

머리카락은 입체적으로

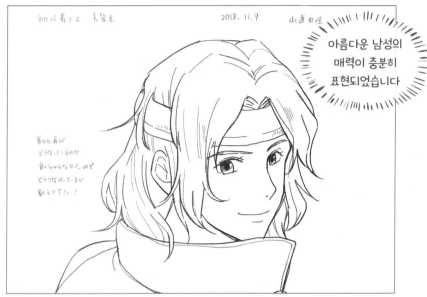

아름다운 남성의 매력이 충분히 표현되었습니다

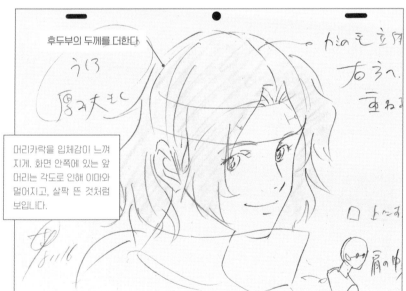

후두부의 두께를 더한다

머리카락을 입체감이 느껴지게. 화면 안쪽에 있는 앞머리는 각도로 인해 이마와 멀어지고, 살짝 뜬 것처럼 보입니다.

2018년 11월 초보자 코스
'좋아하는 긴머리 캐릭터'

자신에게 유리한 환경을 만든다

환경은 인간의 행동을 크게 좌우합니다. 예를 들면, 제가 운영하는 학원의 온라인 커뮤니티는 일상적으로 그림이 올라오고 수익 모델에 대해서 논의하며, 프로가 되었다고 알리는 사람도 있습니다. 나는 불가능하다고 생각하던 사람도 처한 환경에 따라서 결과가 완전히 바뀝니다.

저도 대학 시절 애니메이션 동아리에 들어가기까지는 애니메이션 업계에 들어가는 것은 생각도 하지 못했습니다. 그러나 매년 프로가 되는 사람이 있고, 프로로 활동하는 사람을 실제 모임에서 만나면서 '이 정도 하면 프로가 될 수 있다'라는 명확한 기준이 생겼습니다.

사람이 일상에서 무언가를 '당연'하다고 생각하는 것에는 주위의 가치관이 크게 영향을 주고 있습니다. 영어권 나라에 가면 영어를 말할 수 있게 되는 것처럼 가까이에 그림이 직업인 사람이 있으면 그 세계는 이제 더는 꿈이 아닙니다. 다양한 조언을 받거나 자신과 같은 목표를 가진 사람이 가까이에 있다면 상승효과도 생깁니다. 조언하는 쪽도 지금 목표로 하는 사람에게 자신의 체험을 전달하면서, 자신감을 키우고 성장으로 이어집니다.

혼자서 싸우는 것은 무척 어렵고, 최선을 다하고 있는 연습이 나에게 맞지 않는 것 같다면, 평생 목표의 근처에도 다가갈 수 없으므로 리스크가 큽니다. 즉, **환경에 따른 정보와 지식의 유무가 승패를 가른다고 해도 과언이 아닙니다.**

환경이 적합해도 자신이 무엇을 하고 싶은지를 전달하지 못하면 아무도 도울 수 없습니다. 솔직하게 자신의 현재 상황을 밝히면 순식간에 주위에서 도와주고 유익한 조언을 받게 될 때도 있습니다.

아무리 그림을 잘 그려도 적절한 장르와 발표 방법, 수익 모델 등의 구체적인 계획이 없다면 계속 이어나갈 수 없습니다. 혼자서 싸우려 하지 말고 쓸 수 있는 것은 전부 사용해야 합니다. 환경을 선택하고 활용합니다. 어떤 식으로 환경을 이용할 수 있을지도 포함해 어떤 결과를 만들지는 본인의 실력에 달려 있습니다.

보이지 않는 부분까지 생각하고 그린다

세밀하게 그려진
거대 차량이 압권

2018.01.25 画 小 智久

#. C.

TIME(+

100 fr.

日の 断面変化

원형 각 부분의 단면 변화를
보이지 않는 곳까지 의식합
니다. 안쪽을 측면 압축하고
타이어도 압축합니다.

真横に
3(か)17か)

側面圧縮

地面と 人の に-2/合成か?

사람과 지면 그리고 트럭의
위치 관계를 명확하게 구분

2018년 1월 1년 차 코스
'차와 사람'

앞으로의 생꼰법 3요소

앞으로의 인생을 성공으로 이끄는 요소는 다음의 세 가지입니다.

❶ 즐겁다

즐겁지 않은 시간은 아무리 돈을 많이 벌거나, 아무리 사회적인 지위가 높아지는 일을 해도 진정한 의미의 승리라고 할 수 없습니다. 그것은 인생에서 가장 귀중한 시간을 남에게 넘겨주는 것과 같습니다.

❷ 알린다

멋진 활동을 해도 타인에게 알려지지 않으면 아무도 알 수가 없습니다. 자신의 활동을 사람들에게 알리면 반응을 볼 수 있고, 좋은 에너지를 받을 수도 있습니다.

❸ 동료

장소와 나이가 같다는 것이 동료의 조건이 아닙니다. 같은 취향과 취미, 사고방식을 가진 진정한 동료는 인터넷 공간에서도 만들 수 있습니다.

예를 들어, ❶즐거운 그림을 그린다 → ❷SNS로 그림을 알린다 → ❸같은 취미의 동료가 생긴다 → ❶지금까지보다 더 즐겁게 그림을 그린다… 가 될 수 있도록 반복합시다.

❷와 ❸은 인터넷의 발달로 생겨난 새로운 가치관입니다. 여전히 과거의 사고방식도 강하게 남아 '인터넷은 무섭고, 위험하다'라는 이미지와 일부 SNS 금지령이 내려진 곳도 있지만, 인터넷에는 마이너스 요소의 몇 배 이상이 되는 플러스 요소가 있습니다. 예를 들어, 애니메이션 학원의 영상을 누구나 원하는 시간에 원하는 곳에서 100명이 본다면 그것은 마치 제가 100명 있는 것과 같습니다.

즉 ❶우선 즐거운 일을 하고, ❷인터넷으로 알리고, ❸공감하는 동료가 모입니다. 하고 싶지 않은 일과 불합리한 일은 최소화하고 그림을 그리는 만족감과 창작의 충실감을 최대화합시다.

요즘 시대는 자신을 속이지 않고 인생을 즐기기 쉬워졌습니다. 남은 것은 행동으로 옮기는 것뿐입니다.

캐릭터가 돋보이도록 여백을 줄인다

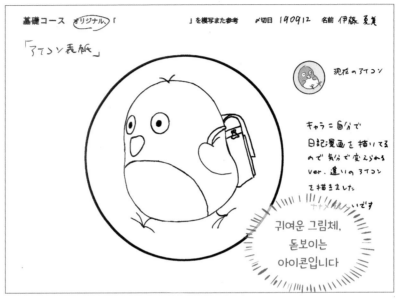

귀여운 그림체,
돋보이는
아이콘입니다

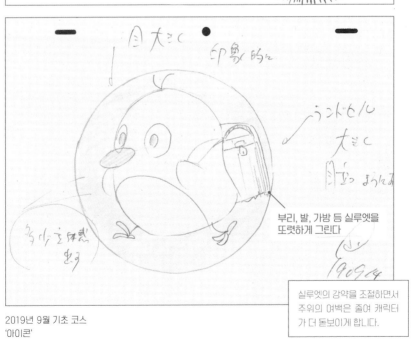

부리, 발, 가방 등 실루엣을
또렷하게 그린다

실루엣의 강약을 조절하면서
주위의 여백은 줄여 캐릭터
가 더 돋보이게 합니다.

2019년 9월 기초 코스
'아이콘'

'생존법'편 Q&A

Q 성과를 올리지도 못하고 직장 분위기도 신경 쓰여서 항상 늦게 퇴근하게 됩니다.

A 용기를 갖고 퇴근하세요.

매일 무리하게 남아서 할 수 없는 일에 연연하기보다도 돌아가서 푹 쉬면 내일은 할 수 있게 될지도 모릅니다. 다음날 지장이 없도록 준비하는 것도 업무의 일부입니다. 매일 일정하게 일을 하고 심신을 건강하게 유지하는 편이 장기적으로 능률적입니다.

Q '철야는 비효율'이라고 해도 도저히 스튜디오에서 머물 수밖에 없을 때 어떤 좋은 방법이 있을까요?

A 잠깐이라도 눈을 붙일 때 책상에서 잠들지 않는 것입니다.

책상에서 엎드려서 자면 몸에 부담이 갑니다. 바닥에 캠핑 매트라도 깔고 쉬세요. 하지만 무엇보다 집에 돌아가서 자는 편이 전반적으로 작업 효율이 높습니다. 일은 매일 일정하게 하세요.

Q 자질이 모자라는 후배가 답답해서 심하게 대합니다.

A 원인은 후배를 자신과 지나치게 동일시하기 때문입니다.

자신과 타인이 같다고 생각하는 사람은 '왜 나만큼 못하는 걸까?'하고 짜증을 냅니다. 사람은 모두 다릅니다. 따라서 성과가 다른 것도 당연합니다. 자질이 모자란 후배도 다른 일이나 개인적인 능력을 발휘할지도 모릅니다. 사람은 그 수만큼 기준이 다르다는 다양성을 인식하면 조금은 더 너그럽게 볼 수 있을지도 모릅니다.

Q 일이 많아서 혼란스럽습니다. 어떻게 하면 좋을까요?

A 우선순위를 정하세요.

우선순위가 높은 순으로 아침부터 집중적으로 정리해나갑니다.
❶ 급한 메일 답신 / ❷ 과제 첨삭 / ❸ 사무관리 등 바쁠 때야말로 각개격파가 필요합니다.
집중력 면에서도 하나씩 착실하게 끝내는 것이 좋습니다.

선배가 워커홀릭이면 밑에 사람들도 무언의 강요를 받게 되는데, '이렇게 하지 않으면 문제'라고 생각하는 것은 아닐까요.
선배의 의견은 중요합니다. 하지만 그것을 적절하게 취사선택하는 것은 더 중요합니다. 자신이 무엇을 하고 싶었는지를 잊지 마세요.

저자인 무로이 야스오가 '프로의 애니메이션 기술을 많은 사람에게'라는 콘셉트로 설립한 '애니메이션 학원'은 그림을 직업으로 삼고 싶은 사람부터 취미로 그리고 싶은 사람까지 폭넓은 지지를 받으며 수강자로 가득하다. 그림을 잘 그리고 싶은 사람들이 교류할 수 있는 장소인 '애니메이션 학원 인터넷 마을'도 호평을 받고 있다.

'잘 그리고 싶을 뿐 아니라 대부분의 사람이 〈즐겁게 그리기 위한 최적화〉가 가능한 장소가 되었으면 합니다. 그것이 가능한 노하우를 제공하고 있습니다'라고 말하는 무로이 작가. 지금의 인기에 안주하지 않고 새로운 시대를 바라보며, 스스로도 도전과 인풋을 게을리하지 않는다. 즐기는 것을 멈추지 않는 무로이 작가가 어떤 식으로 '자신을 최대한 쓸 수 있도록' 걸어왔는지. 어린 시절, 그리고 애니메이션 업계를 거쳐 지금에 이른 과정을 물어보았다.

(2019년 가을 X−Knowledge에서)

흥미 이전에 전략

'그림을 그리자'라고 결심한 계기는 어떤 것이었습니까?

원래 그림을 그리거나 물건을 만드는 것을 좋아했습니다. 체육과 수학도 좋아했지만, 공작, 미술 시간은 끝나지 않았으면 할 정도로 즐거웠습니다. 그림이 서툰 동급생을 보고 '본 그대로 그리면 되는데'라고 이상하게 생각했을 정도로 자연스럽게 그렸습니다.

미술 성적도 좋고, 친구나 부모에게도 칭찬을 받았지만, 저와 관계없는 사람의 객관적인 평가가 궁금했습니다. 그렇지만 남에게 보여줄 수 있는 기회라고는 학교에서 참가할 수 있는 다른 지역의 콩쿠르밖에 없어서, 그릴 때는 '상'을 의식했습니다.

4학년일 때 선생님이 갖고 있던 수상 작품집에 게재된 그림을 보며 어린아이다운 그림체를 선호한다고 말해주셔서, 구도와 인체의 움직임을 따라 하면서 의도적으로 더 대담하게 그려서 지역 최고 평가를 얻었습니다. 하지만 원래 스타일이라면 좀 더 잘 그릴 수 있었다고 생각합니다(웃음).

1991년 동네 그림 콩쿠르에서 최우수상 수상. 초등학교 4학년 다운 테마와 과장된 악동감을 전략적으로 표현했다.

중학생이 되고부터 좋아하는 만화의 한 컷을 참고해 대보색인 빨강과 검정의 대비를 이용해 포스터를 그리기도 했고(위), 작위적으로 구축했던 것 같네요.

'발상, 시도, 즐거움'을 어린 시절부터 계속해 왔던 거군요.

중1 때 미술실에 그림이 걸리게 되었지만, 썩 내키지는 않습니다. 중2 때 다시 그려서 마음대로 바꿔 달았습니다(웃음). 게다가 크기를 조금 다듬어서 학교 축제에도 전시했습니다. 그런 짓은 선생님 입장에서는 역시 허락할 수 없었는지, 교내의 상조차 못 받았습니다. 고등학생이 되고 같은 그림을 다시 그렸습니다(아래). 만족을 몰랐던 시기였네요.

중3 때 20시간 가까이 작업한 그림. 평소에 그렸던 적은 없지만 확실히 좋아했다.

크리에이터에 대한 동경

그 무렵부터 그림과 애니메이션을 직업으로 삼겠다는 생각이 있으셨습니까?

막연하게 '할 수 있으면 좋겠다' 정도로 생각했습니다. 하지만 좀처럼 전국 레벨의 상은 못 받았고, 무엇보다 주변에 미대를 다니거나 그림으로 먹고사는 어른이 없었던 탓에 힘들 거라고 생각했습니다.

부모님도 공무원이어서 일단 교사를 목표로 선택하지 않을 수 없는 분위기였고, 친구에게 수학을 가르치는 것이 특기였으니, 교직 과정이 있는 대학을 정했습니다. 애니메이션 스튜디오는 도쿄밖에 없고, 우선은 도시로 나가지 않으면 시작할 수 없다는 생각도 있었습니다.

고3 때 집에서 본 풍경. 같은 그림을 중학생 때 두 번 그렸다. 후회와 개선의 반복도 성장에 빼놓을 수 없는 요소다.

지금 보면 당시부터 이쪽을 염두에 두고 있었
네요(웃음). 아무튼 그렇다 보니 공부도 싫고,
참고서보다 애니메이션 잡지를 닥치는 대로 읽
었습니다. 크리에이터가 어떤 생각을 하는지 궁
금해서 과월 호까지 읽고, 투고 코너에 일러스
트를 보낸 적도 있습니다. 당시에는 얼굴밖에
못 그렸지만, 경향이나 방법을 연구했더니 결
국 게재되었습니다. 애니메이션은 어린 시절 드
래곤볼을 보고 지금까지도 좋아합니다. 물론 지
브리도. 어릴 때 친척 집에서 본 '이웃의 토토

'보여줄 기회가 생겨서 기쁩니다'라며 보여준 초
등학교 5학년 때의 레고 작품. 좋아했던 영화에
나오는 장갑차를 한정된 부품을 사용하여 좋아하
는 색으로 재현했다.

로'의 순수한 감상은 '이런 아이는 없다'와 '그림이 무척 예쁘다'였습니다. 미야자키 감독
의 전략과 그림 실력에 당시부터 끌렸던 것으로 기억합니다. 초등학교 고학년일 때는 레
고 블록을 가지고 놀았습니다. 건담 F91을 만들어보려고 시도하거나 영화 '에일리언2'의
장갑차를 좋아하는 색으로 재현했습니다. 레고는 정말 물건입니다. 제한된 재료로 상상력
을 발휘해 몇 번이라도 다시 만들 수 있어서 창의력을 키울 수 있습니다. 요즘도 아이들과
놀면서 진지하게 만들고 있습니다. '은하영웅전설'과 '신세계 에반게리온'에도 꽤나 빠졌
었습니다. 은영전의 BGM은 지금도 작업 중에 듣습니다. 에바는 바로 신지와 같은 14세
시절이 생생하고 충격적으로 다가왔습니다. 그림 콘티집을 애독하고 입시 공부를 할 무렵
에는 「목표를 센터에 놓고 스위치」가 지금 내 상황과 같다는 생각도 들어서 애니메이션이
현실과 이어지는 즐거움도 있었습니다. 그 무렵 「원령공주」는 이렇게 태어났다」라는 영화
제작 영상도 암기할 정도로 수없이 보았습니다. 미야자키 감독이 스태프와 대화를 나누면
서 그림을 수정하는 모습이 진짜 즐거워 보여서 부러웠습니다.

입시 공부는 안 하셨군요(웃음).

결국은 합격할 거라던 곳은 전부 떨어지고, 일정을 비교하고 만약을 대비해서 지원했던
곳만 합격했습니다. 이공학부의 수학과에서 교원 자격을 취득했지만, 애니메이션 동아
리에서 세월을 보냈던 탓에 졸업할 때는 학점이 아슬아슬했습니다(웃음).
살짝 맛보는 정도였지만 수학을 공부해서 다행이었던 것은 눈앞의 이익에 휘둘리지 않
는 논리적인 사고를 키울 수 있었다는 점입니다. '정의하고 → 이용 패턴을 생각하고 →
응용한다'라는 흐름은 그림 연습뿐만 아니라 애니메이션 학원 운영에도 일맥상통하게
적용되는 부분이 있습니다.

애니메이션 동아리에서 활약

동아리에서는 어떤 활동을 하셨습니까?

제가 다니던 캠퍼스에는 애니메이션 동아리가 없었습니다. 당시는 지금처럼 인터넷으로 찾아볼 수도 없어서 어찌할 바를 몰랐습니다(웃음).

하지만 세뱃돈으로 모은 돈을 전부 털어서 카메라와 기자재를 갖추고, 처음 반년은 계속 영상을 찍고 편집만 했습니다. '애니메이지'의 별책 부록으로 'GaZO'라는 것이 있었는데, 애니메이션과 실사에 대한 매니악한 대담이었습니다. 그 기사에 '애니메이션은 그림

본격적으로 그림을 연습하기 시작한 2000년의 낙서와 모작(오른쪽). 동아리의 애니메이션 캐릭터는 사람들이 좋아할 만한 귀여운 그림체를 서점에서 찾아서 참고했습니다(왼쪽).

이 재료인 영상 작품이다'라는 말이 자주 거론되었습니다.

그러는 동안 친구가 '와세다 대학 애니메이션 연구회'를 권유했습니다. 실력 있는 선배도 있는 명문 동아리였지만, 모든 사람이 의욕이 있는 것은 아니어서 봄방학에 고향으로 내려간다는 핑계를 대는 통에 전혀 애니메이션을 못 했습니다.

'이제, 애니메이션을 만들재!'라고 단단히 벼르고 있었던 터라, 낙담하고 모두가 의욕을 가지는 것을 기다릴 바에는 스스로 그림 실력을 키우는 쪽이 빠르겠다고 판단했습니다. 그래서 제 방을 아지트로 이런저런 것을 했는데 최종적으로 필요한 것은 역시 '그림 실력'이라는 것을 실감하고, 본격적인 그림 연습으로 모작을 시작했습니다.

첫 작품은 완성도보다 우선 완성하는 것이 목표, 다음은 의욕 유지와 운영, 관리 관점에서 역산하고 기획 내용을 정했습니다. 에바의 인터뷰에서 안노 히데아키(庵野秀明)[1]씨가 말했던 것을 최대한 실천하면서 엄청 즐거워했습니다.

어쨌든 동아리 대부분 미소녀를 그리고 싶어 해서 주인공은 미소녀였고, 저는 액션을 그리고 싶어서 박스 같은 단순한 형태의 로봇도 나오는 단편 4편이 이어지는 옴니버스 형식이었습니다. 이러면 4명이 감독이 되므로 책임감도 생기고, 완성되지 않는 작품은 잘라내면 그만이라고 생각했습니다(웃음).

1 안노 히데아키(1960–, 庵野秀明) 각본가, 감독, 프로듀서. '신비한 바다의 나디아', '신세기 에반게리온'. 외 실사 제작에도 참여했다.

연출과 완성도를 의식했던 것은 객관적으로 볼 수 있게 된 이후부터였나요?

어린 시절 토토로의 '연기하는 듯한 어린아이의 모습'에 위화감을 느꼈던 것처럼, 특정 이미지로 꾸며진 형태를 관찰하는 것을 좋아합니다. 그래서 저 역시 자연스럽게 관객 만족이라고 할까요, 고객이 만족할 수 있는 어떤 이미지를 만들려는 마음가짐을 원했던 것 같습니다.

애니메이션 업계로

하지만 교사가 아니라 애니메이터를 선택했고, 부모님께 '만화만 그리지 말고 공부해라'는 말을 들었다고 하셨는데, 가족의 반대뿐 아니라 박봉이라는 이미지 등의 불안함은 없으셨습니까?

애초에 '만화가 아니라 애니메이션이야!'라고 했겠죠(웃음). 처음에는 부모님의 이해를 얻기 어려웠습니다.

교사를 목표로 하지 않았던 것은 원작 감독에 대한 동경도 강했지만, '애니메이션 업계가 돈은 없어도 대신 실력주의니까 더 깨끗하겠지?'라고 생각했습니다. 교사는 실력에 차이가 있어도 아이들 앞에서 동업자를 비난하지 않습니다. 그렇다고 해서 가르치는 방법을 서로 가르쳐주는 절차탁마하는 향상심도 없는 것처럼 느껴졌습니다.

또한 학력을 이용해 비슷한 사람들이 모이는 곳에 취직한다는 것도 선택지에 없었습니다. 동아리가 활기를 되찾는 데 성공한 뒤에는 상을 노리고 애니메이션을 만들기 시작했습니다. 예를 들어, '목가적인 세계관으로 모형 비행기를 던진다'라는 지브리 느낌의 요소를 잘 섞고, 목적을 위한 소재 선택과 무언가를 보면서 조금이라도 전달되는 그림을 철저하게 연습했습니다. 이것을 한창 만들고 있을 무렵에 비로소 애니메이터라는 직업을 의식했습니다. 구직 활동을 내

다보면서 스튜디오의 특색을 의식하고 그랬습니다. 이 그림(오른쪽)은 완전히 가이낙스를 이미지로 잡았습니다. '로봇'과 '소녀'. 입사한 사람들의 말에 따르면 정확하게 그 주제가 과제로 나왔다고 합니다. 옛날부터 시험을 파악하는 능력은 있었네요(웃음). 대학교 3학년 때에 제가 감독했던 애니메이션 '코아지사시 비행클럽'이 경쟁 부문에서 수상한 이후로 부모님도 어느 정도 이해하기 시작했던 것 같습니다.

독립하겠다는 야망도 있었지만, 승산이 없어 보였습니다. 우선은 기존 업계에 들어가려고 4학년 여름부터 구직 활동을 했습니다. 과거의 경향을 보고 그저 그림의 깔끔함만으로는 채용하지 않는 것을 알았으므로, 평소에 요구되는 포인트에 딱 맞는 연습을 했습니다. 오오츠카 야스오(大塚康生)[2]씨의 '작화땀범벅(원제: 作画汗まみれ/德間書店)' 등에 묘사된 것을 전부 '코아지사지'에서 시도했던 덕분에 지브리 스튜디오 시험에서는 그려본 적이 있는 것뿐이었습니다. 덧붙이자면 이력서에는 공모전 수상을 쓰지 않았습니다. 지브리는 그런 사람을 꺼리지 않겠냐고 혼자 생각했습니다.

'코아지사지 비행 클럽' 원화. 작품은 동경 국제 아니메 페어 2003 경쟁 부분. 동경 빅사이트상을 수상했다.

대학교 4학년일 때의 그림 콘티. 확대 복사해서 그대로 원화의 밑그림에 쓸 수 있도록 상당히 정밀하게 그렸다.

전략이 중요하군요. 그 해에 몇 명이 채용되었습니까?

저를 포함해 4명입니다. 350명 정도 지원했다고 합니다.

약 90대 1!

채용이 결정된 이후부터 기초 실력 향상을 위한 데생 연습을 강화했지만, 들어가 보니 동기 중에서 제가 가장 서툴고 느렸습니다. 좋은 형태나 깔끔한 선을 빠르고 정확하게 그려야 하는 동화 작업에 괴로워하면서, 더 많은 작품을 모작해 둘 걸 하고 후회했습니다. '그건 어떻게 그려요?', '왜 이렇게 되는 거지?'라고 물으면서 돌아다녔지만, 제작 영상을 모조리 보고 입사 전부터 아는 선배가 있었기도 해서, 매니악한 인간이 들어왔다고 다들 싫어했다고 하네요(웃음). 그래도 친해진 선배가 있었는데, 제가 들어가고 3개월 만에 퇴사해 버렸습니다. 오쿠무라 마사시(奥村正志)[3] 씨었는데 연출 조수로 지브리에 들어와서

2 오오츠카 야스오(大塚康生, 1931–) : 토에이 동화에서 미야자키 하야오도 지도했던 애니메이션 여명기를 떠받쳤던 애니메이터.
3 오쿠무라 마사시(奥村正志, 1979–) : 스튜디오 지브리 출신. '망념의 잠드(亡念のザムド)' 등의 애니메이션 디렉터.

다음 해 동화를 하고, 그다음 해 '고양이의 보은(猫も恩返し)'에서 원화를 담당했고, 프리 랜서가 된 이후에도 '킹 게이너(キングゲイナー)'라는 작품에서 작화감독을 했습니다. 그렇게 매년 성장해가는 사람입니다. 그 선배에 감화되었던 저는 무엇에 의지해 살아가면 좋을지 몰라서 불안했습니다.

오쿠무라 씨의 소개로 오다 고세이(小田剛生)[*] 처럼 회사를 그만둔 사람과도 친해서, 회 사에서는 '무로이 씨는 언제 그만둘 거야'라는 말을 들었죠(쓴웃음). 그만둔 직원이랑 친하 게 지내는 모습을 자주 봤던 직장 상사나 다른 직원이 '너도 그만두겠네'하고 핀잔주는 거 죠.

결국 몇 년 계셨습니까?

1년 9개월입니다. 그만둔 이유는 이대로 있어봐야 민폐만 끼친다는 느낌도 있었고, 원화를 할 수 있게 되려면 빨라도 5년은 걸릴 듯해서 너무 늦어진다는 조급함도 있었습니다. 극장판 애니메이션의 최고봉을 만드는 스튜디오에서 1~2년 만에 원화를 담당한다는 생 각이 문제였고, 지금 보면 타당했다고 생각할 수 있지만요. 당시에 저는 라이벌의 이미지 로 삼았던 것이 '미야자키 하야오'였으니, 5년 뒤면 저 사람이 '태양의 왕자 호루스의 대모 험'을 시작할 텐데. 2~3년 만에 원화 정도를 하지 않으면 어쩌지 하고 혼자 조급했죠(웃 음). 뭐 지금 생각하면 참 바보였습니다.

거기에는 약간의 좌절도 있었나요?

좌절이었죠. 생각보다 잘되지 않았고, 사소한 작업을 묵묵히 하는 동화 작업이 저에게는 맞지 않았습니다. '전혀 안 되겠다. 아직 힘들어'라고 하는 와중에 이대로는 망하겠다는 생 각도 들고, 손에 발진까지 생겼던 지브리 시절이었습니다(쓴웃음).
하지만 지브리 때에 맞지 않는 일을 열심히 하면서 맛보았던 꼼꼼한 작업 덕분에 그만두 고 바로 프리랜서 원화를 그릴 때 기초가 되었고, TV 애니메이션의 일원으로 다양한 일 을 할 수 있는 밑거름이 되었습니다. 다만 작품에 따라서는 엄청나게 수정된다거나 평가 에 격차가 있었습니다. 방법을 잘 몰랐던 것이죠.
그럴 때 동아리 선배의 소개로 제작 진행 중인 사람이 보여준 설정이 막 시작된 '전뇌 코 일(電脳コイル)'이었는데, '이거 해보고 싶습니다'하고, 막상 들어가 보니 본격 애니메이터 만 모인 굉장히 높은 수준의 현장이었습니다. 게다가 화수 전체의 작화감독이 오시야마 키요타카(押山清高)[*]였습니다. 저와 동갑에다 업계 경력도 같고 같은 후쿠시마 출신인데,

4 오다 고세이(小田剛生, 1979~) : 스튜디오 지브리 출신. '원펀맨(ワンパンマン)' 액션 작화 총감독 등
5 오시야마 키요타카(押山清高, 1982~) : '창궁의 파프너(蒼穹のファフナー)'에서 원화를 담당한 뒤에 프리랜서로 전 향. 많은 극장판 작품에 참가.

손도 빠르고 그림도 거장 같았고 베테랑의 원화도 막힘없이 수정해버리는 모습에 혼이 빠질 정도였습니다(웃음). 사실 저도 레이아웃은 수정 받았지만, 종이를 휘리릭 넘기면서 그림의 움직임을 체크하는 애니메이션의 기본을(이런 작업을 하지 않는 애니메이터가 의외로 많고, 생각대로 그림이 움직이지는 않지만) 제대로 해왔던 덕분에 다른 곳에 넘기는 것보다는 나았다는 점에서 레전드 팀에서 8개월 정도 어떻게든 자리를 지킬 수 있었고, 엄청나게 많이 배웠습니다.

새로운 가치관

계기가 되었던 것이 '일손이 부족하니까 작화감독을 할 수 있을 것 같다'라고 권유받은 '우리들의(ぼくらの)'의 현장입니다.

그곳에서 만난 아사노 나오유키(浅野直之)[6] 씨는 특히 충격적이었는데, 지금은 '오소마츠 6쌍둥이(おそ松さん)'의 캐릭터 디자인으로 유명합니다. 당시 드레드 머리에 히피 같은 차림새였습니다(웃음).

저의 절반 정도만 스튜디오에 있었고, 제 눈에는 그렇게 성실하게 않은 것 같은데 엄청 빨리 잘 그립니다. 그는 그림 그리는 것 자체를 좋아합니다. 실력은 물론이거니와 '사람 자체가 재밌다'라는 다른 기준도 있고, 아무튼 자유로운 영혼이었습니다. 남에게 긴장감을 주지 않았어요.

저는 학력으로 취직을 하지 않고 '카스트 제도'에서 빠져나올 생각으로 '성실하게 해야 한다'고 엄격하게 임하는 동안에, 애니메이션 업계의 '재능지상주의'교라는 신앙을 받아들였습니다. 같은 세대의 실력 좋고 재미있는 동료와의 만남, 자신의 기준으로 측정할 수 없는 사람과 마주하면서 처음으로 깨달았습니다.

성실하게 꾸준히 하는 것만으로 따라잡을 수 없는 것이 있다는 새로운 가치관이 생겼습니다. 놀이와 경험, 그리고 '즐기는'것의 중요성을 통감했습니다. 친해진 동료는 이후에 점차 위대해져 갔습니다. 그 현장에서는 철 지난 청춘을 되찾으려는 듯이 모두 주1 농구, 주3 회식을 했습니다(웃음). 밴드나 스노클링이 취미라는 사람도 있어서 기존 애니메이션 업계의

6 아사노 나오유키(浅野直之, 1980-) : '단칸방 신화대계(四畳半神話大系)' 작화감독, '세인트☆영맨(聖☆お兄さん)' 캐릭터 디자인 외, 다수의 극장판 작품에 원화로 참가.

행동 패턴과는 다른 느낌이었습니다. 우리는 에바나 '원령공주'를 보았던 세대입니다. 그
때까지 업계에는 상당한 관심이 있던 사람만 들어왔지만, 인기 작품을 계기로 일반화가
시작되었습니다. 지금은 애니메이터가 아침 드라마에 등장할 정도로 일반적으로 사용되
고 있습니다만.

희떡의 루트 발견

**'우리들의'에서 작화감독 이후에 연출도 하셨는데, 애니메이션을 가르치기 시
작한 경위가 궁금합니다.**

애니메이션 업계에서 5년 정도 지나고 연출을 하면서 다양한 감독의 일을 관찰해보니 대
부분의 '애니메이션 감독'은 작품을 총괄하는 중간관리직이고, 자신의 원작을 바탕으로 애
니메이션 감독으로 작가주의를 전면에 내세워 세상에 정착시키는 사람은 아주 드물다는
것을 알았습니다. 그런데도 저는 원작 감독이 하고 싶었습니다.

마침 선라이스의 신인 원화맨을 가르칠 기회가 있었습니다. 양성에 흥미를 갖고 있었지
만, 학생일 때 교사들이 서로 가르쳐주지 않는 것이 의문이었듯이, 업계에서 현장마다 노
하우가 공유되지 않는 것을 바로잡고 싶었던 생각도 있었습니다. 팀에 따라서도 차이가
있고, 프리랜서로 활동하는 사람도 많아서 업계가 전부 따로 움직이는 것처럼 느껴졌습니
다. 웬만큼 적극적이거나 좋은 스승을 만나지 않는 이상, 제대로 배울 수 있는 곳이 없
었습니다. 업무적으로만 보면 자신의 영역에 갇혀있는 타입이 많아서 작화감독에게 수정
받고 그것을 고치는 식으로 수정을 통한 교육에만 의지하는 언어화, 체계화되지 못한 상
황이었습니다. 그리고 OJT(실무 중에 진행되는 기업 교육)의 강사로 간사이 지역에 가거
나 제작회사를 설립한 뒤의 연수와 온라인 첨삭을 하는 등 애니메이션 학원의 원형이 이
시기부터 구축되어 갔습니다. 이런 일들은 물론 애니메이션 작업을 하면서 병행했습니다.
게다가 만화도 함께 그렸습니다.

만화요?

애니메이션 기획서를 만드는 등 원작과 감독을 위한 시뮬레이션을 계속했었고, 아예 원작
부터 접근해보자는 생각으로 '점프'에 투고했지만 안 됐습니다(웃음). 이 무렵 '신극장판 에
바'에도 참가하고, 2012년 무렵까지는 서너 가지 일을 동시에 진행하면서 다양한 모색을
했었습니다.

그중에서 왜 교육을 선택하게 되셨습니까?

당시, 애니메이션 원화는 영상이 제작된 이후에 박스에 담아 어딘가에 보관하거나 버려졌습니다. 가르쳤던 원화맨과 판매할 수 없을지 의논하다가 문득 직접 고객에게 그림을 보내주는 방법에는 교육도 있다는 생각에 이르렀습니다. 그림의 노하우를 가르치고 '첨삭'이라는 형태로 수정 원화가 제품도 되고, 게다가 그 사람이 기뻐하는 모습을 직접 볼 수 있습니다. 그런 최적의 루트가 보였습니다.

'애니메이션 학원'의 설립과 성장

전부 이어졌다는 느낌이군요. 설립하면서 콘셉트 등은 어떤 식으로 정하셨습니까?

길이 열린 뒤에는 인터넷 사회로 전환되는 시대의 흐름도 도와주어서 시작은 빨랐습니다. 다만 가격 설정이 어렵지 않습니까. 시세도 잘 몰라서 일단은 선구자를 뒤따라가면서 스스로의 발상을 더하는 방식으로 비즈니스 모델을 연구했습니다. 실제로 애니메이션 학원의 모델이 되었던 것은 오카다 토시오(岡田斗司夫)[7] 씨의 'FREEex' 형식입니다. 나중에는 계약과 동의서는 피트니스 클럽 가입서를 바탕으로 변호사와 상담하고, 상당히 부드럽게 흘러갔습니다.

콘셉트는 처음부터 '프로의 애니메이션 기술을 많은 사람에게'였으므로 프로를 목표로 하는 사람을 우선하는 것이 아니라 어디까지나 그림을 그리고 싶은 모든 사람을 대상으로 했습니다. 거기에는 '다양한 사람이 프로의 노하우를 흡수한다면 어떻게 변해갈까'하는 흥미도 있었습니다. 처음에는 그저 제가 9년 3개월 정도 애니메이션에 관련된 일을 하면서 느꼈던 과제에서 파생된 '애니메이터를 대상으로 한 양성'이 주요 내용이었습니다. 하지만 애니메이터의 발상 방법만 교육해서는 만화, 일러스트, 3D, 취미 등 가입하는 다양한 사람들의 요구를 충족시킬 수 없다고 생

일 이외에는 평소에 그림을 거의 그리지 않는다는 무로이 씨가 아들을 모티브로 한 낙서(2017년).

7 오카다 토시오(岡田斗司夫, 1958–) : 평론가, 통칭 오타킹. 초대 가이낙스 대표이사 겸 사장. '톱을 노려라!(トップをねらえ!)' 기획, 원작 외.

각했습니다. 잘 그리는 사람이 훌륭하다는 식으로 '실력'으로만 평가를 하면 그림을 그리는 사람의 행복을 빼앗을 수 있습니다. 그래서 척도를 개선하고 '대부분의 사람이 행복해질 수 있게 〈최적화〉하자'라며, 지금처럼 노하우를 전달하는 방식을 완성했습니다.

지금의 테마는 '다양성'

저 자신이 애니메이션 업계에서 한때 동경했던 '자기 원작의 애니메이션 감독이라는 꿈'은 꿈으로 끝나는 좌절을 맛보았습니다. 처음부터 하고 싶었던 근원은 그 동경과는 다른 데 있음에도, 현실을 깨달았을 때는 꿈에 휩쓸려 탈선하고, 자신과 맞지 않는 곳에서 괴로워하는 일이 흔합니다. 그런 현실 속에서도 여러분 모두가 자신에게 최적의 답을 찾을 수 있게 하는 것이 지금의 최우선 목표입니다. 제가 동아리에서 자작 애니메이션을 만들던 과정에서 고등학교 시절부터 시작되었던 우울한 감정을 해소했듯이, 그림을 그리면서 본래의 자신을 되찾았으면 합니다. 육체의 건강은 식사, 운동, 수면으로 유지되지만, 현대인의 내면을 치유하는 것은 창작과 표현 활동이 아닐까 생각합니다.

교육을 진행하면서 수강생의 감정을 어떻게 해소시킬 수 있을까요. 바로 '좋아하는 그림을 그리는 것'이 효과적입니다. 즐겁다 그다음에 진짜 좋아하는 그림이 이거구나 하고 확실하게 알아야 성장할 수 있습니다. 실력이 늘면 더 즐거워집니다. 키워나가는 것은 늘 즐거운 일입니다.

애니메이션 업계에 들어가고 싶다거나 프로가 되는 것은 목적이 아니라 성장을 즐기기 위한 수단입니다. 게다가 지금은 기존 업계 이외에도 코믹마켓이나 인터넷으로 직접 그림을 판매하는 형태로 생활하는 사람도 많아서, 다양한 작가의, 각자에게 맞는 성장 패턴을 제안하는 방향으로 애니메이션 학원 자체도 초기와는 크게 달라졌습니다.

지금까지 얼마나 많은 분이 수강하셨습니까?

약 1,000명입니다.

그중 프로가 된 사람은?

상당히 많습니다. 대형 제작회사 관계자나 회사의 일익을 담당하는 에이스가 된 사람도 있습니다. 1기생 중에는 10명 가까이 프로가 되었습니다. 최근에는 수강생이 채용 시험에 응시했더니 시험관이 제가 가르친 제자였던 적도 있을 정도입니다. 애니메이터뿐 아니라 만화 어시스턴트나 일러스트, 취미의 연장으로 수익을 얻는 사람도 있습니다.

그림 실력이 있더라도 사용법을 모르면, 알 수 없는 허무함을 느끼고 맙니다. 가능하면 그 분야의 힘을 얻은 사람이 그 힘을 누군가를 위해서 썼으면 좋겠습니다. 그것이 결국 자신을 위한 것이 됩니다. 아주 엄청난 일을 하라는 말이 아니라, 가령 제가 공개한 영상을 보는 사람 중에는 '인생이 달라졌다'라고 하는 사람도 있습니다. 그림이 직업인 사람이든 그렇지 않은 사람이든 각자의 인생에서 그림을 즐기고 가능하다면 다시 누군가에게 전해주었으면 합니다.

그리고 제가 직접 첨삭하는 '애니메이션 학원' 이외에 제가 개설한 인터넷 커뮤니티가 있는데, 그림을 직업으로 삼고 싶은 사람과 이미 직업인 사람이 많이 있습니다.

그저 그림만 잘 그리기 위해서라면 가르치는 사람의 말만 맹신하면 되지만, 그러면 그 사람과의 관계뿐이라서 금방 괴로워집니다. 그래서 커뮤니티를 만들었습니다. 여러 사람과 함께 하면 '아, 이런 방법도 있구나'하며, 새로운 발상이 생깁니다. 학원생들끼리 모범 케이스가 됩니다. 많은 견본 속에서 선택하면 혼자서 싸우지 않아도 됩니다. 저 역시 학원생을 보고 따라 하는 일도 있습니다.

게다가 회사와 달리 반드시 가야 하는 것도 아니고, 인터넷에 있으므로 그냥 보기만 해도 좋습니다.

그야말로 피트니스 클럽이네요.

진짜 그림의 피트니스 클럽 같은 느낌이네요.(웃음) 그러니까 소극적인 사람은 SNS에서 '좋아요'만으로 반응하고, 사람에 따라서는 '오프라인 모임에 참석해 볼까' 혹은 '바쁘니까 다음에'라든지, 이런 접근 방법이 대단히 중요합니다. 회사라면 회사를 유지하기 위한 직원이나 집단을 위한 개인이어야 한다는 논리가 있을 텐데, 인터넷 커뮤니티는 '개인을 위한 집단'이므로 자신에게 가장 유익한 쪽으로 자유롭게 선택하면 됩니다.

'그림을 좋아한다', '잘 그리고 싶다'라는 생각과 이 책에서 서술한 내용에 공감을 얻었다는 막연한 공감대가 있으므로, 모이면 자연스럽게 친해지는 모양입니다. 그림은 잘 그리지만 어떻게 팔면 좋을지 모르는 사람이, 그림이 그렇게 뛰어나지는 않지만, 프로듀스 능력이 높아서 큰 수익을 얻는 사람의 일을 돕는 식으로 관계를 맺는 사람도 있습니다.

지금 작가님의 일과 생활의 밸런스는 어떠신가요?

결혼한 것은 애니메이션 학원 설립 이전이지만 막연히 육아는 시골에서 하자고 생각했었습니다. 애니메이션 학원을 시작했을 무렵에 때마침 아이가 생겼습니다. 지금은 고향에 지은 집에서 주로 일하고 있습니다. 시간을 활용하기 쉬워서 다른 아빠들보다 육아를 상

당히 돕고 있다고 생각합니다. 물론 제 생각입니다만(웃음).

건강은 최근 어깨 결림에 대한 대책으로 골프를 시작했습니다. 지금까지 수영, 달리기, 바이크 등 다양한 것을 해왔지만, 지금은 골프가 최적의 운동 같네요.

육아도 스포츠도 즐기고 계신다는 말씀이군요. 끝으로 이후의 전망을 말씀해 주세요.

애니메이션 학원은 일부러 급성장시키지도, 다른 사람에게 맡기지 않고 조금씩 성장시켜 왔습니다. 뜻밖에도 제가 집필한 책을 많이 읽어주신 덕분에 수강신청자도 많이 늘었지만, 애니메이션 학원을 설립하면서 줄곧 제창한 '그림과 사귀는 방법'을 조금이라도 더 많은 사람이 알게 된다면 기쁘겠습니다.

현재 생각 중인 것은 해외 진출입니다. 애니메이션 스타일의 그림은 해외에서도 그리고 싶어 하는 사람이 많습니다. 하지만 배울 수 있는 환경이 없어 '프로의 애니메이션 기술을 많은 사람에게'를 앞으로도 국내외에서 구분하지 않고 펼쳐나가고 싶습니다. '해외판 애니메이션 학원'을 구상 중입니다.

즐거움이 더 확산되겠군요. 다양한 말씀 들려주셔서 감사합니다.

맺음말

'제가 그려도 될까요?'

이전 책 출판 이벤트에서 울먹이며 질문을 하는 참가자가 있었습니다.

'네, 그럼요!!'라고 제가 답했습니다. 이벤트 공간에서 그렇게 느낀 한 사람이 있었던 거로 보아 세상에는 그와 같은 사람이 적지 않을 것입니다. 그 사람을 그렇게 몰아붙인 것은 무엇일까? 이 책을 집필하는 큰 동기가 되었던 에피소드입니다.

그림을 즐겁게 그려도 좋다. 인생은 최대한 즐겨야 한다. 그런 단순한 것이 지금 잊혀가는 듯합니다. 고행과 인내가 미덕. 즐거운 일과 행복해지는 것에 대한 죄악감. 이런 일그러진 관념이 성별과 세대를 불문하고 만연합니다.

갓난아이처럼 흥미가 있는 것에 열중하고 어른의 지혜와 실력으로 현실로 바꿔갑시다. 자신의 꿈은 과연 진짜로 자신이 진정 원하는 것인가? 어른이 되는 과정을 착각하는 것은 아닌지? 진짜 하고 싶은 일을 못 본 체하는 것은 아닌지?

어린 시절을 떠올려보고 진정 자신이 원하는 미래를 확실하게 분석하고 최적의 경로를 찾아서, 매일 반걸음이라도 나아간다면 분명히 꿈에 가까워집니다. 그리고 진정한 꿈으로 향하는 과정도 반드시 즐거울 것입니다. 힘든 시간은 최대한 줄이고 즐거운 시간을 최대한 키우세요. 그림과 인생을 더 즐기는데 필요한 일은 자신이 내면에 불명확한 점을 해소하고, 고민과 힘든 일을 매일 조금씩이라도 줄이는 것입니다.

즐거운 인생을 보내려면 우선해야 할 일은 즐겁게 사는 사람의 사고방식과 삶의 자세를 가능한 범위에서 모방하는 것입니다. 좋아하는 작가를 모작하면서 그림 실력을 키우는 방법도 같습니다. 어린아이가 동경하는 영웅 흉내를 내면서 노는 것과 실제 인생은 크게 다르지 않습니다.

이 책을 계기로 '제가 그려도 될까요?'가 아니라 '나는 그리는 일이 좋다!!', '인생이 즐겁다!!'하고 당당하게 말할 수 있는 사람이 많이 늘었으면 합니다. 동화 속의 '개미와 베짱이'가 아니라, 베짱이처럼 즐겁게 체험하고 개미처럼 착실하게 모으는 모습이야말로, 2020년 이후의 작가상이자 많은 사람의 미래이길 바랍니다.

무로이 야스오

저자 프로필 ────────────────────────────────

무로이 야스오(室井康雄)

애니메이터. 1981년 출생. 중앙대학 졸업 후 스튜디오 지브리에 입사. 퇴사 후 『나루토』, 『에반게리온 신극장판 : 파, Q』 등의 작품을 거쳐, 『전뇌 코일』의 여러 회에 참가하는 등 활약. 그 후 콘티, 연출에도 참여. 현재는 '사설 애니메이션 학원'을 설립하고, 원생을 지도하는 한편, YouTube, Twitter 등에 노하우를 공개. 다양한 분야의 많은 사용자에게 인기가 높다. 저서로는 『DVD와 함께하는 애니메이션 캐릭터 작화 기술(X-Knowledge, 2017/11/영진닷컴, 2019/2)』이 있다.

주요 참가 작품(동화, 원화, 작화감독, 연출, 그림 콘티)

『게드 전기』, 『NARUTO』, 『우리들은』, 『천원돌파 그렌라간』, 『전뇌 코일』, 『에반게리온 신극장판 : 파, Q』, 『도라에몽 노비타의 인어대해전』, 『마루 밑 아리에티』, 『어느 마술의 금서목록 Ⅱ』, 『작안의 샤나』, 『어느 마술의 초전자포S』, 『은수저』, 『신격 바하무트 GENESIS』 외 다수.

무로이 야스오가 알려주는
최고의 그림을 그리는 방법

1판 1쇄 발행 2020년 10월 23일
1판 6쇄 발행 2023년 04월 12일

저　　자 | 무로이 야스오
역　　자 | 김재훈
발 행 인 | 김길수
발 행 처 | ㈜영진닷컴
주　　소 | ㈜08507 서울 금천구 가산디지털1로 128
　　　　　 STX–V타워 4층 401호
등　　록 | 2007. 4. 27. 제16-4189호

©2020., 2023. ㈜영진닷컴

ISBN | 978-89-314-6321-7

YoungJin.com Y.
영진닷컴

영진닷컴 단행본 도서

영진닷컴에서는 눈과 입이 즐거워지는 요리 분야의 도서,
평범한 일상에 소소한 행복을 주는 취미 분야의 도서,
감각적이고 트렌디한 예술 분야의 도서를 출간하고 있습니다.

< 요리 >

치즈메이커

모건 맥글린 | 24,000원
224쪽

**와인 폴리
: 매그넘 에디션**

Madeline Puckette, Justin Hammack
30,000원 | 320쪽

**맥주 스타일 사전
2nd Edition**

김만제 | 25,000원
456쪽

황지희의 황금 레시피

황지희 | 13,000원
216쪽

< 취미 >

손흥민 팬북

에이드리안 베즐리 | 12,000원
64쪽

**라탄으로 만드는
감성 소품**

김수현 | 17,000원
268쪽

**사부작 사부작
에뚜알의 핸드메이드**

에뚜알 | 13,000원
144쪽

하바리움 이야기

권미라 | 16,000원
192쪽

< 예술 >

**그림 속 여자가
말하다**

이정아 | 17,000원
344쪽

**예술가들이 사랑한
컬러의 역사
CHROMATOPIA**

데이비드 콜즈 | 23,000원
240쪽

**사부작 사부작
오늘의 드로잉**

박진영 | 16,000원
200쪽

알고 보면 더 재밌는
**디자인 원리로
그림 읽기**

김지훈 | 18,000원
216쪽